鐵筆千穐 철필천추

몽무 최재석의
전각과 벼루
이야기

최재석

전남 영암에서 출생하였다. 아호는 몽무(夢務), 재호는 몽오재(夢悟齋), 불여묵재(不如嘿齋), 관수재(觀水齋)이다. 동국진체의 맥을 잇는 학정 이돈흥 선생을 사사하였다. 원광대학교 서예학과에서 서예와 전각 문인화를 전공하였고, 중국 최고의 미술대학인 베이징 중앙미술학원에서 석사와 박사학위를 받았다. 서예와 회화 비교연구센터에서 중국의 대표적인 서예이론가인 치우전중(邱振中) 선생을 지도교수로 하여 서예, 전각, 회화의 창작과 이론연구를 진행하였다.

대한민국 미술대전 최우수상, 송곡 안규동 선생을 기리기 위해 제정된 송곡서예상, 중국서령인사에서 주최하는 국제전각전에서 우수작가상을 수상하였다.

현재 한국전각협회 청년위원장, 전각그룹 연경학인회의 회장을 맡고 있다. 몽오재에 주재하면서 서예, 전각, 수묵화를 넘나들며 왕성한 작품 활동 및 후학 양성에 힘쓰고 있다.

鐵筆千穩

2016년 1월 15일 초판 1쇄 인쇄
2016년 1월 20일 초판 1쇄 발행
지은이 | 최재석
펴낸이 | 권오상
펴낸곳 | 연암서가
등록 | 2007년 10월 8일(제396-2007-00107호)
주소 | 경기도 고양시 일산서구 호수로 896, 402-1101
전화 | 031-907-3010
팩스 | 031-912-3012
이메일 | yeonamseoga@naver.com
ISBN 978-89-94054-81-0 03620
값 35,000원

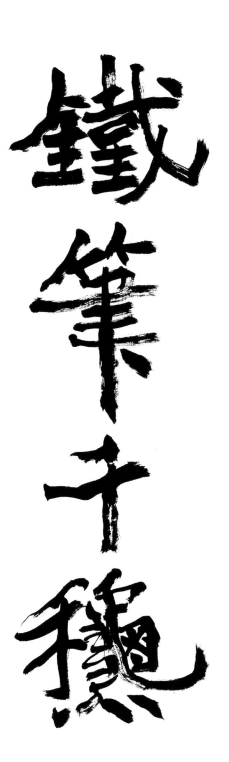

鐵筆千鎚 철필천추

몽무 최재석의
전각과 벼루
이야기

최재석 지음

연암서가

들어가며

서화를 가까이 하는 사람치고 전각과 벼루에 관심이 없는 사람은 드물 것이다. 홍한주(洪翰周)가《지수염필(智水拈筆)》에서 벽(癖)을 "남들이 즐기지 않는 것을 몹시 즐기는 것"이라고 정의한 후 "벽(癖)은 제 몸이 죽는 것도 미처 깨닫지 못하게 하기에 이른 것"이라고 했다고 하는데 여기에 비할 바는 아니지만 나 역시 이해가 안 되는 것은 아니다.

막연히 '쓴다'와 '새긴다'는 행위의 동질성을 느낀 그 무렵, 무언가에 홀린 사람처럼 맘에 드는 석인재와 가공되지 않은 돌덩이들, 벼루들을 사 모으기 시작했고, 낯선 골동품점에 들러서 주인을 잃어버린 옛 벼루들과 좋은 전각돌을 만날 때면 세상을 다 가진 것 같은 희열을 느끼기도 했다.

전각과 벼루에 새겨서 무엇을 말하려 하는가, 나에게 있어서 이러한 작업이 의미 있는 것인가를 자문자답할 때도 있다. 하지만 수집하고 소장한 인재와 벼루를 어루만지고 감상할 때면 그런 고민이 말끔히 사라진다. 작품을 할 때 일종의 두려움과 산고와 맞먹는 창작의 고통 따위도 크게 존재하지 않는다. 인재와 벼루를 완상하고, 새기는 행위는 휴식이며 위안이고 즐거움이다.

그래서 이 책은 어쩌면 전각과 벼루에 대한 내 집착의 산물인지도 모른다.

영원의 기억

작품을 한다는 것은 매우 솔직하게 자기를 드러내는 행위이다. 우리의 삶 속에서 작품은 순간적 단상들을 영원히 지속시키기 위해 만들어지는 사진과도 같다.

쇠(金)와 돌(石)은 본디 영항성(永恒性)을 갖고 있다. 동양 예술에 있어 "금석기(金石氣)"는 시대를 초월한 핵심적인 사유 가운데 하나이고, 중요한 예술수단이며 대상이 자아내는 독특한 미감이다. 그리고 이 끈질긴 생명력은 철필(鐵筆)과 돌의 치열한 겨룸 속에서 소멸되지 않는 정신을 잉태(孕胎)한다. 전각과 벼루에 새기는 행위는 순간의 아름다움을 남기고 스쳐 사라지지 않도록 하는 과정인지도 모르겠다. 순간을 무한화하는 것, 그래서 영원의 기억이다.

마음의 울림

석인재의 바닥에 새긴 것을 '인면(印面)', 측면에 새긴 것을 일러 '변관(邊款)'이라 하고, 벼루에 글씨를 새긴 것을 '연명(硯銘)'이라 한다. 돌과의 교감으로 가슴에 새긴 문구는 간결하지만 영원한 가르침을 준다. 선인들의 깊은 사유를 통해 바쁜 일상에 찌든 현대인들에게 마음이 가야 할 길을 알려준다. 돌은 묵직한 석질과 자연이 빚어낸 아름다운 문양에 더해 그것을 만들어낸 장인의 혼과 열정, 학문의 깊이를 더한 선비의 정신이 함께 담겨 있다. 전각과 벼루에는 과거와 현재, 그리고 미래의 사람들의 삶과 체취가 고스란히 묻어 있다. 또한 자신의 몸을 온전히 내주는, 스스로를 닳아 없애며 한없이 베풀기만 하시는 우리네 어머니 모습과 닮아 있다. 그 속에 담긴 정신은 깊고도 넓다.

자기존재의 회복

우리는 가끔 잊혀 가는 것들에 대해 무관심할 때가 있다. 이미 물질적으로 풍요로운 삶을 살고 있는 오늘, 전통적인 사유방식은 이해하기 쉽지 않고 고리타분한 것으로 간주되는 경우가 많다. 하지만 물질적으로 풍요로워진 만큼 사람들의 마음은 더욱 메말라졌으며 어느새 물질의 가치만을 최우선으로 인정하기에 이르렀다는 데 문제가 있다. 전각과 벼루가 실생활과 많이 떨어져 있는 시대가 됐다고 하더라도 거기에 선명히 새겨 있는 소중한 체험은 그래서 여전히 유용하다. 일상에서 버려진 것을 새로 태어나게 하는 것, 익숙한 것을 새롭게 바라보는 것, 잊혀 가는 것들과 우리가 잊어서는 안 되는 것들을 되돌아보는 여유가 필요한 때이다. 잊힌 손, 생각하는 손의 기능을 회복하는 것은 자기 존재를 회복하는 일이기도 하다. 손의 복원은 자기존재의 회복이다.

드러냄에 대한 변명

예술적으로 창작을 위한 창작, 새로움을 적극적으로 개진한 작품을 기대했던 독자라면 실망을 할지도 모른다. 나는 새로움은 어떠한 동조를 구하기보다는 반드시 그것에 대한 철저한 연찬이 있어야만 진정 새로울 수 있고 창작의 차이를 발견할 수 있다고 믿고 있다. 과거에 이미 많은 결과물이 나온 충분히 발전한 이 장르를 세세히 아우르지 않고는 새로움은 크게 새로울 수 없다는 생각이 고리타분하게 나의 머리에 자리 잡고 있다.

예술가의 혁신에는 새로운 형식을 낳는 개념을 만드는 것이 있고, 기존의 형식 안에서 새롭게 표현하는 것이 있다. 이미 존재하는 형식 안에서 새로운 표현의 가능성을 발굴하는 방식이다. 오래된 형식이라 할지라도 그것에서 길어 올린 생명력은 무한한 것이다. 나는 늦되고 어리석을지라도 아직은 이 오랜 형식에 더 마음이 간다. 이른바 '씀(書寫)'과 '새김(刻)', '모필(毛筆)'과 '철필(鐵筆)' 사이의 고민이 전통과 융합된 힘의 발로여야 하며, 어떤 형식을 취하건 그 본원이 되는 절대 가치로의 귀환을 전제로 두어야 한다는 생각이다. 여기에 더해 생활 속의 깊은 체득으로부터 불거져 나와야만 설득력을 가질 수 있을 것이다.

작품은 빠른 속도로 무엇인가를 만들어내는 속성의 기술이 아니라, 내재적 본질을 성찰하며 그 내재적 가치를 완성하기 위해 필요한 역사가 무엇인지를 끊임없이 돌아보며 인내를 필요로 하는 숙성의 과정이 있어야 한다. 만일 무엇인가를 진정으로 창조해 나가려면, 기다림의 미학에서 지혜를 배워야 한다. 그리고 이 지혜는 진지하고 성실한 탐구를 통해 무르익는 것이다. 전통에 뿌리를 둔 폭넓은 소양과 예술적 기량이 예술가 특유의 강렬한 개성과 융합되어 표출되어야만 이른바 상승에 다다를 수 있다고 믿는다.

사방 한 치의 돌과, 각양각색의 벼루는 긴 역사를 갖는 공간이다. 그 공간에서 칼과 돌의 치열한 겨룸으로 인해 만들어진 조화로운 화합이 있다. 때론 의도적으로 때론 칼과 돌의 속성에 의해 의도치 않은 조합이 얼기설기 얽히며 궁극엔 조화의 공간을 만들어낸다. 내게 있어 전각과 벼루의 공간은 의도함과 의도치 않음의 간극이 사라지는 조화의 공간이 되기를 바란다.

새긴다는 행위는 내면 깊숙이 잠재한 자신을 돌아보고 본향을 찾아 떠나는 여행이다. 일반적인 통념의 언저리에 내재되어 있는, 그러나 무엇보다 진실 된 것, 철저한 감성을 요구하는 따스한 정의 미학이다. 가도가도 쉽게 잡히지 않는 그 오지를 헤매는 동안 적어도 나는 행복감에 젖는다. 칼이 돌 위에, 칼을 붓처럼, 붓을 칼처럼 먹이 나를 갈아 돌 위에 나를 그어댈 수는 없는 것인가. 새김의 과정은 삶의 이치를 깨우쳐주는 길이요 스승이었다.

마치면서

가끔 몇 년 전, 또 얼마 전 새겼던 나의 작품과 마주칠 때 왜 저리 옹졸하고 못했을까 하고 얼굴을 붉히는 수가 많았다. 그때마다 더 나은 작품을 하기 위해서 노력해야겠다는 다짐도 해보고, 또 과정이니 별 수 없다고 자위도 해보았다. 이제 책으로 출판되면 나의 부족함을 더 자주 느낄 터이고, 또 세상에 공개되는 것이니 낭패도 이런 낭패가 없다. 하지만 이번에도 별 수 없이 과정이라 자위할 수밖에 다른 방도가 없다. 다만 새김으로 나타나는 나의 모습이 진실되고 소박하기를 염원할 뿐이다.

예술성과 가치에 대한 이해조차 옛날 같지 않은 현 시점에서 이러한 책을 출판하고자 어려운 결단을 내려 주신 연암서가와 교정에 수고를 아끼지 않으신 장세후 박사님, 한결같은 사랑으로 이끌어 주신 부모님, 항상 배려해 주는 아내, 영원한 스승 학정 이돈홍 선생님과 치우전중(邱振中) 선생님께 깊이 감사드린다. 그리고 한동안 잊고 있던 열정을 다시 끌어내 준 내 아들 준우에게 고맙다는 말을 전한다.

2015년 12월 15일
몽오재(夢悟齋)에서
최재석

6

차례

도판목록

59
書味潤心田 (서미윤심전)
글씨의 맛은 마음을 윤택하게 한다
수산석(壽山石) 3.3×2.5×8.3cm

60
落花走言 (낙화주언)
말하는 듯 떨어지는 꽃
수산석(壽山石) 2.6×1.7×5.1cm

61
借古出新 (차고출신)
옛것을 빌려 새로움을 만든다
파림석(巴林石) 3.5×3.5×4cm

62
縱橫有象 (종횡유상)
종횡(縱橫)이 모두 상(象)이다
수산석(壽山石) 2.7×2.7×8.7cm

63
文以載道 (문이재도)
글이란 도를 담는 그릇이어야 한다
수산석(壽山石) 2×2.2×6.2cm

64
雲門煙石 (운문연석)
구름문과 연기 뿜는 돌
수산석(壽山石) 2.5×2.5×8.5cm

65
歸零 (귀령)
처음으로 돌아가서
수산석(壽山石) 3.1×1.6×5.4cm

66
某花三弄 (매화삼롱)
세 차례 걸쳐 핀 매화
3.2×2.2×4cm

67
硯田樂 (연전락)
벼루 농사의 즐거움
수산석(壽山石) 4×2.3×3cm

68
사슴을 쫓는 이여
산을 잃지 마시라
수산석(壽山石) 3.5×3.5×4.2cm

69
長慶 (장경)
오랜 경사스러움
수산석(壽山石) 3.6×1.5×5.1cm

70
無田食硯 (무전식연)
전답은 없으나 벼루를 먹는다
수산석(壽山石) 4.3×1.7×6.5cm

71
錦繡 (금수)
비단 위에 수를 놓은 듯
수산석(壽山石) 3×1.8×3.1cm

72
阜康 (부강)
풍성하고 편안하다
수산석(壽山石) 1.8×0.6×4cm

73
樂事多多 (낙사다다)
즐거운 일이 많아지길
수산석(壽山石) 3×0.5×4.2cm

74
南無阿彌陀佛 (나무아미타불)
청전석(青田石) 5×0.8×3.6cm

75
文以載道 (문이재도)
글이란 도를 담는 그릇이어야 한다
수산석(壽山石) 2.8×1.8×9.5cm

76
載道永寧 (재도영녕)
도를 싣고 오래도록 평안하다
수산석(壽山石) 2.5×2.5×4.6cm

77
大雪無痕 (대설무흔)
큰 눈은 흔적이 없다
수산석(壽山石) 2.8×2.5×7.8cm

78
胸盪千巖萬壑 (흉탕천암만학)
온갖 암석과 골짜기들이 가슴을 흔든다
수산석(壽山石) 3×3×4cm

79
細柳淸風 (세류청풍)
가는 버드나무 사이로 부는 맑은 바람
수산석(壽山石) 2.5×2.5×3.5cm

80
與山對酌 (여산대작)
산과 더불어 술을 마신다
수산석(壽山石) 3.5×3.5×5cm

81
無眼耳鼻舌身意 (무안이비설신의)
눈, 귀, 코, 혀와 몸과 뜻이 없으니
수산석(壽山石) 3.3×3×5cm

82
一切有爲法 (일체유위법)
세상의 모든 현상과 법칙은 다
인연으로 생기고 없어지느니
수산석(壽山石) 3.8×3.6×7.5cm

83
幽夢 (유몽)
그윽한 꿈
청전석(青田石) 2.2×1.8×9.6cm

84
如雷 (여뢰)
우레와 같이
수산석(壽山石) 1.8×1.5×6cm

85
無田食硯 (무전식연)
전답은 없으나 벼루를 먹는다
파림석(巴林石) 3.3×3.3×4.1cm

86
人爲貴 (인위귀)
사람이 귀하다
청전석(青田石) 3×3×5cm

87
金風玉露一相逢 (금풍옥로일상봉)
가을바람과 영롱한 이슬이 한 번 만나다
수산석(壽山石) 3.1×3.1×9.7cm

88
山水方滋 (산수방자)
산과 물이 무성하다
수산석(壽山石) 2.3×2.3×8.3cm

89
牛角掛書 (우각괘서)
청전석(青田石) 3.5×3.5×3cm

90
硯山一農 (연산일농)
벼루 산에 농사
수산석(壽山石) 2.1×2.1×4.5cm

91
十里香雪海 (천리향설해)
매화가 만발하며 꽃과 향기가
온통 눈처럼 바다를 이루다
수산석(壽山石) 1.9×21.9×3.3cm

92
虛往實歸 (허왕실귀)
빈 것으로 갔다가 가득차서 돌아오니
수산석(壽山石) 2.3×2×5.2cm

93
野曠響音 (야광향음)
들은 넓고 소리 울리네
청전석(青田石) 3×3×5cm

94
絳樹靑琴 (강수청금)
강수와 청금 (중국 고대의 두 미녀)
청전석(青田石) 2.5×2.5×5cm

95
與山對酌 (여산대작)
산과 더불어 술을 마신다
수산석(壽山石) 2.1×2×8cm

96
無眼耳鼻舌身意 (무안이비설신의)
눈, 귀, 코, 혀와 몸과 뜻이 없으니
수산석(壽山石) 2×2×5cm

97
觀梅放鶴 (관매방학)
매화를 감상하고 학을 놓아주다
청전석(青田石) 2.7×2×4.5cm

98
無言味最長 (무언미최장)
말이 없는 것이 가장 오래간다
수산석(壽山石) 2.5×2.7×6cm

99
道圓則通 (도원즉통)
불도(佛道)가 통하다
수산석(壽山石) 2.1×1.8×4.2cm

100
有酒當飮 (유주당음)
술이 있다면 마땅히 마신다
수산석(壽山石) 2.1×1.9×6.8cm

101
千品競秀 (천암경수)
천개의 암석이 빼어남을 다투다
수산석(壽山石) 2.5×2.1×7cm

102
彊其骨 默如雷 (강기골 묵여뢰)
참된 도의 골격을 튼튼히 하고,
침묵은 우레와 같이 하라
수산석(壽山石) 2.5×1.8×4.9cm

103
智巧兼優 (지교겸우)
기지와 공교로움이 겸하여 빼어나다
청전석(青田石) 4×4×5cm

104
玄鑒精通 (현감정통)
진수(眞髓)를 꿰뚫어보는 감상력
청전석(青田石) 2.8×2.8×5cm

105
近取諸身 (근취저신)
가깝게는 자기 몸에서 진리를 찾는다
수산석(壽山石) 2.5×2.5×9.3cm

106
極慮專淸 (극려전청)
깊이 생각하며 정신을 집중하다
청전석(青田石) 2.4×2.4×5cm

107
體勢多方 (체세다방)
글자의 형태와 기세가 다양하다
청전석(青田石) 4×4×5cm

108
入木之術 (입목지술)
높은 경지의 서법
청전석(青田石) 2.4×2.4×5cm

109
喜出望外 (희출망외)
뜻밖의 기쁨
청전석(青田石) 3×3×5cm

110
臨池之志 (임지지지)
임지(臨池)의 뜻
청전석(青田石) 2.5×2.5×5cm

111
神融筆暢 (신융필창)
정신이 융화되어 붓이 유창하다
청전석(青田石) 4×4×5cm

112
游子 (유자)
길 떠나는 자식
청전석(青田石) 2.3×2.3×6.8cm

113
山水方滋 (산수방자)
산과 물이 무성하다
수산석(壽山石) 2×2×3.2cm

114
處處聞啼鳴 (처처문제명)
곳곳에서 들리는 새 울음소리
수산석(壽山石) 3×3×6.5cm

115
山靜似太古 (산정사태고)
산이 고요하니 태고와 같다
수산석(壽山石) 2.2×2.2×7cm

116
食金石刀 (식금석도)
금석(金石)을 머금은 칼
수산석(壽山石) 2.7×2.5×4.5cm

117
以廉爲訓 (이렴위훈)
청렴을 교훈으로 삼다
파림석(巴林石) 3.7×3.7×3.9cm

118
眞水無香 (진수무향)
참된 물은 향기가 없다
청전석(青田石) 3×3×5cm

119
餐雲 (찬운)
구름을 먹다
수산석(壽山石) 3.5×1.7×5.5cm

120
守墨 (수묵)
먹을 지키다
수산석(壽山石) 4.5×2.5×8.3cm

121
鶴壽 (학수)
학처럼 천수를 누리소서
수산석(壽山石) 3.7×2.5×5.2cm

122
至樂 (지락)
지극한 즐거움
수산석(壽山石) 2.4×2×4.8cm

123
筆畊 (필경)
붓을 경작하다
청전석(青田石) 3.1×1.5×5.8cm

124
逸氣 (일기)
세속에서 벗어난 기상
수산석(壽山石) 2.3×1.6×7.6cm

125
仁者壽 (인자수)
어진 사람은 천수를 누린다
수산석(壽山石) 2.2×1.7×6.3cm

126
一口茶 (일구다)
한 모금의 차
해남석(海南石) 3×1.5×7.5cm

127
逍遙 (소요)
노닐며 걷는다
수산석(壽山石) 2.8×1.7×7.5cm

128
入神 (입신)
신묘한 경지에 들어가다
수산석(壽山石) 1.5×1.2×6.2cm

129
我佛 (아불)
내가 곧 부처이다
수산석(壽山石) 3.2×1.6×5cm

130
幽雅 (유아)
그윽하고 고상하다
수산석(壽山石) 2×1.5×4cm

131
暢神 (창신)
정신이 맑고 화창하다
수산석(壽山石) 2.7×1.5×5.5cm

132
粹美 (수미)
순수한 아름다움
수산석(壽山石) 3×1.5×7.2cm

133
十方 (시방)
수산석(壽山石) 2.2×1.3×6.3cm

134
幽夢 (유몽)
그윽한 꿈
수산석(壽山石) 3.3×1.8×6cm

135
心畵 (심화)
마음의 그림
수산석(壽山石) 2.8×1.7×4.5cm

136
奔雷 (분뢰)
천둥소리
수산석(壽山石) 2.7×1.8×3.2cm

137
通玄 (통현)
사물의 깊고 묘한 이치를 깨달아
진리의 세계에 들어가다
수산석(壽山石) 2.9×1.4×3cm

138
守拙 (수졸)
세태에 융합하지 않고
우직(愚直)함을 지키다
수산석(壽山石) 2×1.7×5cm

139
尙志 (상지)
고상(高尙)한 뜻
창화석(昌化石) 2.4×1.6×3.8cm

140
奮發 (분발)
마음을 돋우어 기운을 내다
수산석(壽山石) 1.5×3×8cm

141
眞意 (진의)
참된 뜻
청전석(青田石) 2.1×1×6.2cm

142
神暢 (신창)
정신이 맑다
수산석(壽山石) 3.6×1.6×8cm

143
醉硯 (취연)
벼루에 취하다
수산석(壽山石) 3×1.4×7cm

144
長樂 (장락)
긴 즐거움
수산석(壽山石) 2.5×1×5.4cm

145
幽會 (유회)
그윽하게 모이다
수산석(壽山石) 2.2×1.6×7.5cm

146
無田食硯 (무전식연)
전답은 없으나 벼루를 먹는다
청전석(青田石) 2.2×1.8×5cm

147
芝蘭千載 (지란천재)
고상하고 돈독한 우정과 사랑은
천년을 두고
수산석(壽山石) 1.8×1.5×4cm

148
品逸 (품일)
은일(隱逸)함을 맛보다
수산석(壽山石) 3×1.5×3.8cm

149
讀畵 (독화)
그림을 읽다
수산석(壽山石) 2.4×1×3.1cm

150
索境 (색경)
경지를 탐색하다
수산석(壽山石) 2.4×1.8×5cm

151
身居陋室心中安 (신거루실심중안)
몸은 누추한 곳에 있으나 마음은 편안하다
수산석(壽山石) 1.8×1.2×6.2cm

152
借古出新 (차고출신)
옛것을 빌려 새로움을 만든다
수산석(壽山石) 2.2×1.5×6.2cm

153
如雷 (여뢰)
우레와 같이
수산석(壽山石) 2.7×2×6.5cm

154
胸中眞氣 (흉중진기)
가슴에 참된 기상
수산석(壽山石) 2×1.5×3cm

155
鳴翠 (명취)
푸름을 지저귀다
수산석(壽山石) 3×1×3.2cm

156
聽濤 (청도)
파도소리를 듣다
수산석(壽山石) 3×2×4.5cm

157
修緣 (수연)
인연을 닦다
수산석(壽山石) 3.1×2×10cm

158
頓悟 (돈오)
단번에 깨달음
수산석(壽山石) 2.8×1.6×5.8cm

159
山水中人 (산수중인)
산수(山水) 속에서 노니는 사람
수산석(壽山石) 2×2×3cm

160
卍事大吉 (만사대길)
만사대길
수산석(壽山石) 2.3×2.3×3.5cm

161
小中見大 (소중견대)
작은 것에서 큰 것을 본다
수산석(壽山石) 1.5×1.5×3cm

162
散懷 (산회)
마음속에 품고 있는 것들을 흩어버린다
수산석(壽山石) 2.5×1.9×3.5cm

163
升恒 (승항)
날이 갈수록 융성 발전하다
수산석(壽山石) 2×1.5×4.5cm

164
大雅 (대아)
크나큰 우아함
수산석(壽山石) 2×1×4cm

165
超以象外 (초이상외)
형상 밖으로의 초월
수산석(壽山石) 4×3×8cm

166
日有喜 (일유희)
날마다 기쁨이 있다
창화석(昌化石) 3.4×2×5.2cm

167
玄達 (현달)
현(玄)에 이르다
수산석(壽山石) 1.8×0.7×3.1cm

168
如松之盛 (여송지성)
소나무와 같은 풍성함
창화석(昌化石) 5×2.5×5.5cm

169
眞言多在酒後 (진언다재주후)
진실된 말은 대개 술이 들어간 후에 많다
수산석(壽山石) 2.5×2.2×6cm

170
長風蕩海 (장풍탕해)
멀리서 불어오는 강한 바람이
바다를 흔든다
수산석(壽山石) 4.2×3.2×4cm

171
硯田樂事 (연전낙사)
벼루를 가꾸는 즐거움
수산석(壽山石) 2.1×1.6×6.4cm

172
雲翔 (운상)
줄달음치는 구름처럼 여기저기 흩어지다
수산석(壽山石) 3×1.7×6.8cm

173
時雨 (시우)
때맞춰 내리는 비
수산석(壽山石) 1.8×1×5.2cm

174
圖寫山川 (도사산천)
산천을 그리다
창화석(昌化石) 2.5×2×4.6cm

175
孤高 (고고)
고고하다
수산석(壽山石) 2.3×1.5×6.2cm

176
渾金 (혼금)
땅에서 파낸 그대로의 금
수산석(壽山石) 1.5×3×5.4cm

177
披雲 (파운)
활짝 걷힌 구름
수산석(壽山石) 3.3×2×4.2cm

178
聽琴 (청금)
가야금 소리 들으며
수산석(壽山石) 2.9×1.5×5.5cm

179
臨水觴咏 (임수상영)
물을 앞에 두고 술을 마시고
시를 읊는다
수산석(壽山石) 1.5×1.4×5.5cm

180
歸朴 (귀박)
순박함으로 돌아가다
수산석(壽山石) 2.8×1.4×4.8cm

181
曠達 (광달)
비우고 달관함
수산석(壽山石) 2×1.1×4.2cm

182
妙境 (묘경)
신묘한 경지
수산석(壽山石) 2×1×3.2cm

183
三思後行 (삼사후행)
세 번 생각하고 난 후 행동하라
수산석(壽山石) 3×0.6×3cm

184
長樂 (장락)
긴 즐거움
수산석(壽山石) 2.5×1×4.2cm

185
天趣 (천취)
천연의 풍취
수산석(壽山石) 1.7×1.4×2.3cm

186
天香 (천향)
고상한 향기
수산석(壽山石) 1.2×0.9×2.6cm

187
淸心 (청심)
맑은 마음
수산석(壽山石) 1.2×1×2.3cm

188
弄月 (농월)
달을 희롱하다
수산석(壽山石) 1.5×1×4.2cm

189
長樂 (장락)
긴 즐거움
수산석(壽山石) 1.8×1×4.3cm

190
離合 (이합)
떠나고 합하는 일
수산석(壽山石) 1.6×1.2×4.2cm

191
閒雲 (한운)
한가로운 구름
수산석(壽山石) 1.4×0.7×3cm

192
廣博 (광박)
넓고 높다
수산석(壽山石) 1.4×1×5.5cm

193
臥游 (와유)
누워서 유람한다
수산석(壽山石) 1.5×1.2×3.8cm

194
古狂 (고광)
옛것에 미치다
수산석(壽山石) 1.6×1×3cm

195
三思 (삼사)
세 번 생각하라
수산석(壽山石) 1.2×0.8×3.8cm

196
溜穿石 (유천석)
물방울이 떨어져 바위를 뚫는다
수산석(壽山石) 2.2×0.8×9.5cm

197
歸眞 (귀진)
참됨으로 돌아오다
창화석(昌化石) 2.5×0.9×6.5cm

198
蒼潤 (창윤)
푸르고 윤택하다
수산석(壽山石) 2.3×1×4.5cm

199
國香 (국향)
난초꽃
수산석(壽山石) 2×0.8×3.2cm

200
奔騰 (분등)
날아오르다
수산석(壽山石) 1.7×1×4cm

201
書存金石氣 (서존금석기)
글씨에 금석기(金石氣)가 들어 있다
수산석(壽山石) 1.5×1×6.5cm

202
胸中從容 (흉중종용)
가슴이 넉넉하고 여유롭다
수산석(壽山石) 1.2×1.3×3.6cm

203
慶吉 (경길)
경사롭고 길하다
수산석(壽山石) 0.9×0.9×2.8cm

204
愼思 (신사)
신중히 생각하라
수산석(壽山石) 0.9×1×2.6cm

205
胸中山水 (흉중산수)
가슴에 산과 물이 있다
수산석(壽山石) 1×1×2.7cm

206
弘毅 (홍의)
그릇이 크고 넓고 의연하다
수산석(壽山石) 1×0.7×3.2cm

207
居德 (거덕)
덕이 기거하는 곳
수산석(壽山石) 1×0.8×2.4cm

208
不如嘿 (불여묵)
침묵만 못하다
수산석(壽山石) 1.8×0.7×4cm

209
惠風 (혜풍)
은혜로운 바람
수산석(壽山石) 1.7×0.8×3.9cm

210
百忍 (백인)
온갖 어려움을 참고 견딤
수산석(壽山石) 1.7×1×4cm

211
圖强 (도강)
향상을 도모하다
수산석(壽山石) 1.7×0.8×3.4cm

212
流輝 (유휘)
빛을 남기다
수산석(壽山石) 1.8×1×2.8cm

213
樂天 (낙천)
천명을 즐기다
수산석(壽山石) 1.2×0.8×2.7cm

214
尋幽 (심유)
그윽함을 찾다
수산석(壽山石) 1.2×0.7×3.5cm

215
樂道 (낙도)
즐거움의 도
수산석(壽山石) 2×1.5×3.3cm

216
寄情 (기정)
감정을 기탁하다
수산석(壽山石) 2×1.6×5.8cm

217
華旦 (화단)
좋은 날
수산석(壽山石) 2.5×1.2×4.5cm

218
聽濤 (청도)
파도소리를 듣다
수산석(壽山石) 2.6×1.2×5.5cm

219
蘭石墨緣 (난석묵연)
지조와 절의와 먹으로 맺은 인연
수산석(壽山石) 2×1.8×5cm

220
墨 (묵)
먹
도자인(陶瓷印) 2.7×2.7×9cm

221
墨 (묵)
먹
도자인(陶瓷印) 3.8×4×5.2cm

전각 _ 방촌지경(方寸之境) 2

1
산에 피어 산이 환하고
강물에서 져서 강이 서러운
섬진강 매화꽃을 보셨는지요.
청전석(靑田石) 5×2×6cm

2
위두어령성
수산석(壽山石) 2.5×3.4 cm

3
아라리오
수산석(壽山石) 2.1×2.1×5cm

4
위덩더둥셩
수산석(壽山石) 3.1×3×10.2cm

5
아으동동다리
창화석(昌化石) 3.2×3.2×11.5cm

6
에헤야디야
청전석(靑田石) 3×3×5cm

7
닐리리야
청전석(靑田石) 3×3×5cm

8
휘모리
수산석(壽山石) 1.5×0.5×4.5cm

9
흥
청전석(靑田石) 1.6×0.8×3.3cm

10
동그라미
청전석(靑田石) 2.7×2.7×5cm

11
텅 빈 충만
요령석(遼寧石) 1.5×1.5×6cm

12
돌 틈에 뿌리 서린 나무
청전석(靑田石) 2×1.4×5.3cm

13
사개틀린 고풍의 툇마루
수산석(壽山石) 1.8×1.8×3.4cm

14
외줄기풀
요령석(遼寧石) 1.5×1.5×6cm

15
홍넘실
청전석(靑田石) 1.8×1.8×5cm

16
꽃망울 움트는
수산석(壽山石) 1.8×1.5×5.6cm

17
새악시 꽃가마
요령석(遼寧石) 1.5×1.5×6cm

18
동트는 광야
수산석(壽山石) 1.9×1.9×2.5cm

19
흰 그늘
수산석(壽山石) 3×1.2×2.3cm

20
아름드리
수산석(壽山石) 2×2×7cm

21
들풀처럼
수산석(壽山石) 1.5×1.5×6cm

22
하늘을 담은 바다
청전석(靑田石) 2.6×1.5×4.5cm

23
돋쳐 오르는 아침날빛
파림석(巴林石) 1.6×2.7×6.9cm

전각, 사방 한 치의 세계로 들어가며

전각 창작에 있어서 서예의 중요성

전각은 고대 실용 인장의 제작과 새김을 거쳐 점차 예술로 발전해 왔다. 일반적으로 전각은 사방 한 치 크기의 인면(印面)에 문자나 이미지를 새겨 제작하는 것으로, "방촌(方寸)의 예술"이라 부른다. 공간의 한계를 극복하고, 철필(鐵筆)로 심미의상(審美意象)을 "서사(寫)"한 독자적 예술 형식이다.

전각의 풍격은 쓰임, 인면에 들어가는 문자의 시대성과 지역성, 그리고 돌의 성질, 새기는 방식에 따라 다양하다. 실생활에 사용했던 인장들이 오랜 과정을 거치면서 자연스럽게 형성되어 만들어진 일종의 전각에 관한 방법과 방식들은 점차로 전각 예술의 본질로 규정되고, 내재되어 있던 독창적인 예술 풍격을 드러내기 시작한다.

후대의 전각가들은 주관적 의도를 갖고 옛것을 감상하였으며, 시대적 심미안으로 낡은 것을 버리고 새로움을 더하였다. 전각의 예술미는 크게 자법(字法), 도법(刀法) 장법(章法)을 통해 서사성(書寫性)을 갖춘 선(線)의 형질(形質)로 체현된다. 이는 서예의 심미 경향과 맞닿아 있다. 서예의 심미적 표준은 전각과 비슷하다. 예를 들면 "옥루흔(屋漏痕)", "추획사(錐劃沙)", "인인니(印印泥)", "절차고(折釵股)" 등이 전각의 선질(線質)에도 내재되어 있다. 또한 조지겸(趙之謙)은 "옛날 인장은 필(筆)이 있고, 특히 묵(墨)이 있다(古印有筆尤有墨)"고 하였는데, 필법(筆法)과 함께 묵법(墨法)의 중요성에 대해 강조하고 있다.

명청(明淸)에서 근대에 이르기까지 이름난 전각가는 대부분 서예가이기도 하다. 그들은 서(書)로써 인장에 들어간다는 "이서입인(以書入印)"과 인(印)은 서(書)에서 나왔다는 "인종서출(印從書出)"을 강조하였고, "칼 안에 붓을 본다(刀中見筆)", "붓 안에 칼이 있다(筆中有刀)", "칼과 붓이 상생한다(刀筆相生)" 등을 주장하였다.

"서예가는 전각가가 될 필요가 없지만, 전각가는 반드시 서예가여야 한다(書法家未必是篆刻家, 而篆刻家必定是書法家)"는 말이 있다. 이는 전각 창작을 위해서는 반드시 서예가 바탕이 되어야 한다는 말로 일가를 이룬 전각가들의 보편적 견해이기도 하다. 또한 올바른 전각의 감상과 이해를 돕고 좋은 전각 작품을 하기 위해서 서예에 조예가 있어야 함을 강조하고 있다. 이는 필법, 장법을 파악하고, 문자의 원류, 결구 규율을 명확히 이해하는 것을 말한다. 서예의 운필(運筆)이 고도로 숙련된 사람은 운도(運刀)에 있어서도 일정기간 재료의 특성만 익히면 그 표현에 있어 더욱 자유자재하다. 전각은 도필(刀筆)을 주요 표현 수단으로 하는 예술이며, 도필은 반드시 인문(印文)과 혼연일체가 되어야 한다. 서예 작품이든, 회화 작품이든 인장과 화제가 부족한 작품을 보면 자연스레 서격(書格)과 화격(畵格)이 떨어져 보이는 현상도 이 때문이다.

서사적 선은 기계적 선과 상대적인 것으로 이는 전각 예술의 표현력을 극대화시키는 요소이며 전각과 이른바 "도장"을 구별 짓는 차이점이다. 전자는 "쓰는(寫)" 것이며, 후자는 "본뜨는(描)" 것에 의지하여 매우 경직되어 보인다. 서사성과 도법의 결합은 유파(流派)의 새로운 국면을 만들었을 뿐 아니라, 오늘날의 전각 창작에 있어서도 매우 중요한 요소이다. 선의 형질에 의해 서예의 풍격이 드러나고, 도법의 더해지면서 풍부한 변화를 표현한다. 옛사람들이 일찍이 전각 예술의 "7할이 전서(篆書)이고 3할이 새기는 것(七分篆三分刻)"임을 강조한 것도 이러한 이유 때문일 것이다.

부포석(傅抱石)은《중국전각사술략(中國篆刻史述略)》에서 당송(唐宋) 전각이 쇠락하게 된 원인에 대해 언급한 적이 있다. 그는 "전각은 '명각(銘刻)' 예술과 서로 보완하며 발전해 왔는데, 위진(魏晉) 이후 쇠퇴하기 시작한다. 전각은 전서와 예서에 의지해 왔는데 육조(六朝) 이후에 점차로 해서, 행서, 초서의 발전으로 인해 점차 약화되었다. 전각은 명각 서법의 쇠퇴로 그 힘을 상실하였고, 자연히 더딘 운명에 빠졌다"고 하였다. 부포석의 견해는 전각에 있어 새김과 서사의 관계, 전법(篆法)의 중요성을 내포하고 있다. 사실 전각의 성패는 전법에서 결정된다 해도 과언이 아니다. 따라서 반복해서 자전을 찾아 조정하고, 부단히 전서를 쓰고 연구해야 한다. 인장을 새기는 데 있어 반드시 먼저 필법을 명확히 해야 하고, 그 후에 도법을 논해야 한다(刻印必先明筆法,而後論刀法). 적지 않은 초학자들이 새기는 것에만 신경 쓴 채, 서사(혹은 서예)를 등한시하는 경우를 자주 접한다. 이 때문에 많은 시간과 노력을 기울여 새기기는 하지만 대부분 좋지 않은 결과로 이어진다. 도법(刀法)은 필의(筆意)를 표현할 수 있는 기초 위에서만 발휘될 수 있는 것이다.

전각을 감상하고 창작하기에 앞서 서예를 병행하기를 권하고 싶다. 다시 한 번 강조하지만 서예를 올바르게 이해하고 학습하지 않으면 좋은 전각 작품을 할 수가 없다. 역사에 의해 선택된 전각 명가들의 예는 이를 잘 설명해 주고 있다.

◆ 옥루흔(屋漏痕): 지붕에 구멍이 뚫려 있어 햇빛이 통과하는 곳으로 이곳을 쳐다보면 구멍이 모나게 혹은 둥글게 혹은 기울게 혹은 바르게 보이기도 하면서 형상은 밝게 보이는 것으로, 점과 획이 분명하고 맑아서 연결과 당김이 없이 또렷하게 보이는 것을 표현한 말이다(朱履貞,《書學捷要》).

◆ 추획사(錐劃沙): 송곳으로 모래 위를 힘차게 가름을 일컫는 말.

◆ 인인니(印印泥): 인장을 봉니(封泥)에 찍는 것으로 용필이 정확하고 침착 안온하고 중후한 것을 표현함.

◆ 절차고(折釵股): '차(釵: 비녀차)'는 금속으로 만들어 옛날 아녀자가 쪽머리를 꼽는 데 사용하였다. 비녀가 구부러진 형태는 필획이 전절하는 곳에서 둥글고 힘이 있으면서 흔적을 드러내지 않음을 형용함.

왜 한인(漢印)인가? _ 인지종한(印之宗漢)

우리는 한인(漢印)의 모각을 통해 전각을 배우기 시작한다. 그리고 일정 기간이 지난 후 한인 풍격의 전각을 창작하기도 한다. 또한 대부분의 전각 교재 역시 한인을 모각하는 것을 전각의 첫걸음으로 여긴다. 그렇다면 왜 가장 먼저 한인을 선택해 학습하는 것일까?

한(漢)나라는 전각사에서 가장 영화로운 시기 중 하나이며, 한인은 역대로 수많은 전각가들이 가장 중요하게 생각하는 범본(範本)이기도 하다. 서령팔가(西冷八家) 중 한 사람인 해강(奚岡)은 "인장은 한(漢)을 근본으로 삼아야 한다. 이는 당(唐)나라의 시(詩), 진(晉)의 서법을 근본으로 삼는 것과 같다(印之宗漢也, 如詩之宗唐, 字之宗晉)"고 하였다. 이와 같은 견해는 원나라의 조맹부(趙孟頫), 오구연(吾丘衍)으로부터 시작해 현재까지 내려오는 보편적 인식이며, 역대의 전각가들은 모두 그 영향을 받았다고 할 수 있다.

전각에서 문자는 주요한 표현 대상이다. 그 중 전서(篆書)는 전각을 새기는 가장 주요한 서체라고 할 수 있다. 전서의 역사를 간략하게 살펴보면, 진(秦)이 육국(六國)을 통일한 후 이사(李斯)가 문자를 정리하면서 당시의 관청 서체인 소전(小篆)이 보편화되기 시작한다. 소전(小篆)의 선질과 결구의 특징은 인장에 더욱 부합되었을 것이나 진(秦)의 전서를 인장에 오롯이 사용하기엔 문제가 있었을 것이다. 당시 소전의 윗부분은 긴밀하고 아래 부분은 성긴 결구의 특징과 정방형이 주가 되는 인장 형식은 조화롭게 통일되지 않았다. 그래서 소전은 진(秦)나라 인장의 주류가 되지 못했다. 이와 같은 문제는 한(漢)나라 "무전(繆篆)"이 출현한 이후에 점차 해결되기 시작했다고 할 수 있다.

"무전"은 한나라 때 사용된 일종의 전문적인 인장용 문자로 진나라 소전에 근원해 더욱 인장에 적합한 형식으로 평정하고 가지런하게 변모하였다. 또한 필획의 증감(增減)과 변형을 진행하면서 인장에 사용될 수 있는 문자의 요구를 만족시켰다고 할 수 있다.

인장의 서체는 서예에서 나왔다고 할 수 있으나, 그렇다고 서예와 완전히 같은 것은 아니다. 물론 전각을 이해하고 창작하는데 있어 서예는 매우 중요하다. 특히 소전은 결구가 균등하고 가지런해 전각을 학습하는 데 있어 기본이 되는 서체로 여겨진다. 그러나 전각에서의 전서체와 서예에서의 소전은 약간의 차이가 있다는 것을 염두에 두어야 한다. 인장은 크기와 재료 상의 한계로 인해 더욱 정방형의 균정한 결구를 갖추고 있다. 무전(繆篆)이 전각에 사용된 이유는 이 때문일 것이다.

한인을 보면 대부분 상대적으로 평정(平正)하고 가지런하게 통일된 풍격이라는 것을 알 수 있다. 이는 한인의 기본 특징이다. 그러나 한인은 여전히 평정한 가운데 풍부한 변화를 내포하고 있다. 이 때문에 후대의 다양한 명청 시기 문인 전각의 풍격과 비교해 기본기를 쌓기에 더욱 유익하고, 쉽고 진중하게 전각의 묘를 터득할 수 있다. 화려한 것으로 치장한 채 눈을 현혹시키는 것을 경계할 수 있고 전각 예술의 본질을 파악할 수 있다.

도법(刀法)을 살펴보면, 오랜 세월 풍화와 맞서 부식되어 자연스럽게 만들어진 고박(古樸)한 인면의 효과는 전각을 학습하는 사람들에게 풍부한 상상의 여지를 준다.

많은 사람들이 한인의 장법이 매우 간단하고, 천편일률적이며 생동감이 없다고 생각한다. 간혹 단조로운 것이 있기는 하지만, 이는 전각을 깊이 있게 공부하지 않은 사람들의 얕은 인상이며, 한인에 대한 일종의 오해라고 볼 수 있다. 분명 한인의 결구는 평정하고 균등하며, 단조롭게 보이지만 독특하고 풍부한 변화가 있다. 한인의 필획의 증감, 선의 펼침과 줄임(延縮), 인면의 주(朱)와 백(白)의 분포, 결코 간단치 않은 대칭, 시각적 평행 등이 있다. 이는 모두 성실하게 관찰하고 분석해 보아야 할 부분이며, 평정한 가운데 내포된 한인의 특징이라고 할 수 있다.

흡사 변화가 없는 듯 풍부한 변화를 갖추고 있는 것이 바로 한인의 매력이며, 전각의 매력이다. 전각을 학습하기 위해서 가장 먼저 한인을 선택해야 하는 것이 단순히 보편적 견해를 따르는 것이 아니라, 실제로 이치에 맞으며 지금까지도 많은 명가들이 강조하고 견지하고 있는 이유이다. 그러나 자주 초학자들은 물론이고 일정한 한인의 학습기간을 거친 사람들마저도 이를 소홀히 여기는 경우를 자주 접한다. 관념적으로는 한인의 중요성을 알고 있지만 실상 대략적인 인상만을 가지고 모각하고 창작하는 태도는 지양해야 할 것이다.

고새인풍(古璽印風)의 유혹

근래 빈번한 국제 교류전과 국내외의 전각 전시를 보면 고새(古璽) 풍격의 작품을 비교적 많이 접할 수 있다. 고새인(古璽印) 풍격의 전각을 창작하는 추세는 시대의 심미취향과 관계있을 것이다. 고새인의 장법과 결구는 독특한 자태를 띠고 있고 몽환적이며 변화가 많아 포착하기가 쉽지 않다. 또한 계획되지 않은 즉흥적 느낌을 준다. 고고학의 발전, 출판 매체의 발달로 인해 수많은 고금(古今)의 명적(名籍)을 쉽게 접할 수 있게 되면서 고새인풍격의 창작을 하기 위한 풍부한 자료와 이론을 확보하게 된 이유도 있다. 전각 예술은 이미 본연의 임무라고 여겨졌던 그림과 글씨에 부가되어 찍힌 일종의 부속(附屬)의 시기를 지나 하나의 독립된 예술의 시기로 진입하였다. 오늘날 전각 창작은 다원화되고 개방적 형태로 변모해 가고 있다. 창작의 제재, 공구와 재료, 전시회의 방식 등이 전통적 개념의 전각과는 많이 달라지고 있다. 전각 예술의 독립에 있어 고새인은 그 중 중요한 실마리가 될 수 있고, 보다 넓은 창작 공간을 제공해 줄 수 있을 것이다.

고새(古璽)라고 하는 것은 은상(殷商), 춘추(春秋), 전국(戰國)의 관사인(官私印)을 포함한 새인(璽印)의 총체적 명칭이다. 은상, 춘추시대의 고새는 전해 내려오는 것이 많지 않으나 남아 있는 자료들로 인해 질박(質朴)하면서 고색창연(古色蒼然)함을 느낄 수 있다. 전국의 새인은 많이 남아 있으며, 지역에 따라 다양한 풍격을 보여 주고 있다. 전국의 새인을 연새(燕璽), 제새(齊璽), 초새(楚璽), 진새(晉璽)와 진새(秦璽)로 나누어 간단히 살펴보자.

연새는 주문(朱文)이 비교적 많이 남아 있고, 인장의 형식 역시 독특하다. 관새(官璽)는 방필(方筆)로 시작해 방필로 끝나는 가로획이 많으며, 세로획과 사선의 필획들은 모나게 들어가 예리하게 빠진 것들이 많다. 장법(章法)은 크게 펼치고 줄임이 자연스럽고, 성기고 빽빽함의 대비가 강렬하다. 글자 간의 호응과 어긋남이 자연스럽고, 영활하며 다양한 자태를 뽐내고 있다. 시각적으로 매우 강렬하게 화면에 긴장감을 조성하고 있다. 가장 특색 있는 작품으로 전각을 학습한 사람들에게 익숙한 "일경도췌차마(日庚都萃車馬)" 인장이 있다.(그림 1)

제새는 문자의 형태가 길고 수려하다. 장식적이며 필획이 균등하고 사선은 기울기가 대략 45°로 공간을 분할하고 있다. 점과 선의 대비를 비교적 많이 사용하였다. 선질이 혼후졸박(渾厚拙朴)하며 안정적 자태를 유지하고 있다.(그림 2)

초새는 가로획, 세로획, 사선이 대부분 직선적이며 호선(弧線)의 운용이 비교적 많다. 동적, 정적인 요소가 한 호흡으로 잘 결합되어 있다. 둥그런 가운데 표일(飄逸)함이 있고, 강하면서도 수려하고 활달하면서도 우아하다. 초나라 문화가 주술 문화의 영향을 받음으로 인해 낭만적 색채를 띠고 있다. 결체(結體)는 납작하고 용필은 유려하고 변화가 풍부하다. 초새 가운데 규격이 큰 것들은 웅장하면서 자유롭고, 작은 것은 공간의 여백이 산뜻하고 고즈넉한 아취가 있다.(그림 3)

그림 1

方城都司徒

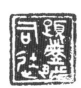
夏墟都司徒

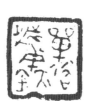
單佑都用璽

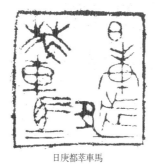
日庚都萃車馬

그림 2

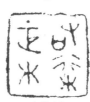
右桁正木

大車之璽

左桁稟木

肖順

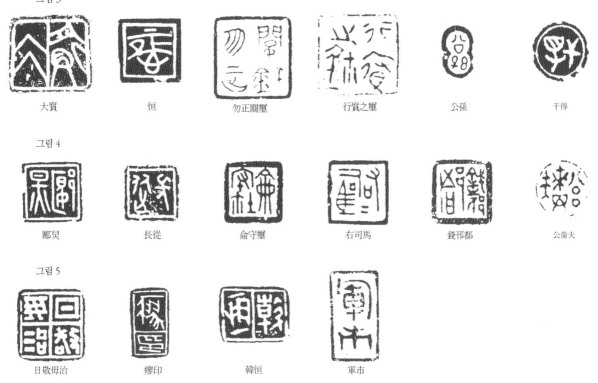

그림 3

大賓　　　恒　　　勿正關璽　　　行賨之璽　　　公孫　　　干得

그림 4

鄭旲　　　長從　　　侖守璽　　　右司馬　　　錢邘都　　　公�10夫

그림 5

日敬毋治　　　瘳印　　　韓恒　　　軍市

진새는 대부분 작은 인장이다. 비록 인면은 크지 않으나 결구가 엄근(嚴謹)하고 가지런하며, 정교한 형태이다.(그림 4)

진새의 문자는 서주(西周) 말기의 명문의 유풍을 계승해 규정적이며 결체가 방정(方正)하다. 모난 절필(折筆)로 자형의 느낌을 변모시켰다. 자형은 수려하면서 길고, 선질은 필의를 잃지 않고 유창하다. 과한 기교 없이 졸박한 것이 진(秦)의 권량(權量)과 매우 흡사하다. "일(日)"자 혹은 "십(十)"자 격의 형식을 자주 사용하였다.(그림 5)

황빈홍(黃賓虹)은 "고새인은 문자가 독특하고 결구는 정묘하다(古璽印文字奇特, 結構精妙)", "하나의 인장이 작다 하나, 심장(尋丈)의 마애(摩崖), 천균(千鈞)의 중기와 같이 정묘하다(一印雖微, 可與尋丈摩崖, 千鈞重器同其精妙)"라고 하였다. 고새의 특징과 심오한 세계에 대해 통찰한 것으로 이렇듯 고새는 우리에게 방촌(方寸)의 공간에서 자유 자재함을 보여 주고 있다. 옛사람의 소박한 정서가 있으며 풍부하고 자연스러운 정취가 장법(章法), 자법(字法), 도법(刀法)을 통해 방촌에 잘 표현되어 있다. 한인, 유파인(流派印)과는 다른 문자의 독립적 담백함은 감상자의 시야를 분할된 공간과 다양한 선의 세계로 인도한다.

고새는 초서(草書)의 성향과 닮아 있다. 도필(刀筆)은 단순히 한 글자 자형의 완정한 구성을 위해 힘쓰기보다는 미묘한 공간의 분할에 더 집중하고 있다. 물론, 전각과 서예의 시간, 공간적 특징은 차이가 있다. 도필을 반복해 운용하는 과정에서 시간적 개념은 점점 모호해지고, 남아 있는 공간은 계속해서 작가에게 풍부한 상상력과 창작력을 요구한다. 고새의 매력은 어쩌면 문자의 한계성을 동반하면서도 그것을 과감히 벗어 버리는 시각적 독립성에 있는지도 모른다. 만약 우리가 이같은 관점으로 고새를 살펴본다면, 일련의 영민한 추상적 부호를 곳곳에서 발견할 수 있다.

옛사람의 구성의식은 매우 강렬하며 변화무쌍하고 예상 밖의 배열을 어렵지 않게 찾아 볼 수 있다. 이러한 독특한 구성 방식은 질박하면서 진부하지 않고, 한인의 풍만한 여유로움과 돈후(敦厚)함이 있으면서도, 엄숙하고 경건하지 않다. 바둑판식의 균일한 배열은 많지 않으며, 방원(方圓), 허실(虛實), 질서와 변화, 대립과 통일, 호응과 화면의 긴장감 등의 많은 요소들이 방촌의 공간에 집중되어 어우러져 있다. 고새인풍은 이러한 다양한 시각적 향연으로 우리를 유혹하고 있다.

무리를 떠남을 생각하다(思離群) _ 유파인(流派印) 전각의 개성

예술에 있어서 개성의 추구는 그 본질적 요소를 이루고 있으며, 극히 개성적이면서도 보편적인 표현을 실현한 것을 뛰어난 예술 작품이라 할 수 있다. 전각 창작에 있어서도 이는 예외가 아니다. 절파(浙派)의 창시자인 정경(丁敬)이 제창한 "사리군(思離群)" 사상은 개성의 중요성을 설파하는 말로 오늘날 전각 창작에 있어 여전히 유효하다.

정경의 "사리군" 사상은 작품과 분리될 수 없다. 그는 절도법(切刀法)으로 한인(漢印)의 풍격을 일신하여 "절파(浙派)"를 창시하였다. 〈조혼지인(曹焜之印)〉(그림 1)은 방(方)과 원(圓)을 혼용하여 절도(切刀)의 절묘함을 보여 주고 있다. "절파"의 대표적인 작가로 장인(蔣仁)과 전송(錢松)이 있다. 장인은 정경을 배워 그 법을 답습했으면서도 절도법(切刀法)을 더욱 발전시켰다. 그의 작품은 굳센 가운데 표일(飄逸)하고 넉넉한 정취가 있다. 〈진수무향(眞水無香)〉(그림 2)은 성숙한 절파의 풍모를 엿볼 수 있다. 전송은 도법, 자법, 장법에 있어 큰 진전을 이루었다. 〈육기지인(陸璣之印)〉(그림 3)은 전송의 작품으로 충실한 한인의 바탕 위에 창고(蒼古)하고 기세 가득한 도법으로 일가의 면모를 보여 주고 있다. 또한 후에 오창석(吳昌碩)에게 많은 영향을 주었다. 세 사람은 "절파"에 속하고, 풍격 역시 계승과 참고함이 있으나 거기에 머물지 않고 자신만의 독특함을 찾았다. 이는 "사리군" 사상과 부합한다.

등석여(鄧石如)를 수장으로 하는 "환파(皖派)"는 오희재(吳熙載), 조지겸(趙之謙), 서삼경(徐三庚)으로 이어진다. 〈강류유성안단천척(江流有聲岸斷千尺)〉(그림 4)은 등석여의 대표작이다. 자신의 말처럼 장법의 구성에 있어 "성긴 곳은 말이 달릴 정도로 비워두고, 빽빽한 곳은 바람마저도 통하지 않게 한다(疏可走馬 密不通風)"를 실현하고 있다.

오희재(吳熙載)는 서예와 전각 모두 등석여에서 출발하였다. 그러나 도법(刀法), 자법(字法), 장법(章法) 모두 큰 변화가 있다. 〈매화동각죽서정(梅花東閣竹西亭)〉(그림 5)은 자법이 그 서예와 같으며, 충도(沖刀)가 유려하고, 필의(筆意)가 가득하

1. 丁敬-曹焜之印

2. 蔣仁-眞水無香

3. 錢松-陸璣之印

4. 鄧石如-
江流有聲岸斷 千尺

다. 〈조지겸인(趙之謙印)〉(그림 6)은 조지겸의 대표작으로 소전(小篆)에 장식적 의미를 더해 등석여와 다른 풍격을 자아낸다.

서삼경(徐三庚)은 등석여의 "흰 공간을 헤아려 검은 필획을 마땅하게 하다(計白當黑)"의 이념에서 더 나아갔고, 조지겸보다 더욱 화려한 장식성을 갖고 있다. 이는 극단적 개성의 추구를 반영하는 것으로 자주 좋지 않은 평가를 듣는 이유가 되기도 한다. 〈유해(襄海)〉(그림 7)는 그 예이다. 서삼경과 조지겸은 연령이 비슷하고, 인풍이 서로 통하지만, 어떻게 개성을 표출하느냐에 따라 다른 결과를 보여 주고 있다

서삼경으로 대표되는 화려한 풍격과는 다르게 "질박(質朴)"함을 풍격으로 하는 대표적인 전각가로는 오창석을 들 수 있다. 오창석과 친분이 두터운 호곽(胡钁)은 "절파" 인풍의 계승자이다. 호곽(胡钁)의 인풍은 조지겸과 오창석 사이에 있다. 두 사람에게 깊은 영향을 받았으면서도 개성적 면모를 보인다. 〈옥지당(玉芝堂)〉(그림 8)은 한(漢) 옥인(玉印)의 풍격을 흡수해, 깨끗하고 부드러운 아름다움이 있다. 조지겸의 영향이 더러 보이긴 하지만, 조지겸, 오창석과는 매우 다른 풍격을 갖추고 있다.

5. 吳熙載-
梅花東閣竹西亭

6. 趙之謙-趙之謙印

7. 徐三庚-褻海

8. 胡钁-玉芝堂

9. 吳昌碩-
吳俊卿信印日利長壽

10. 來楚生-
無倦苦齋

11. 趙石-天下爲公

12. 鄧散木-雲煙

13. 陳師曾-衡恪之印

14. 黃士陵-孫毓汶印

15. 齊白石-藉山門客

오창석 인풍은 〈석고문(石鼓文)〉에서 나왔다. 전인(前人)의 수려하고 아름다운 자태를 웅혼(雄渾)한 기세로 변모시켰다. 필획은 웅장하고 힘이 있으며, 고박하고 천진하다. 〈오준경 신인일리장수(吳俊卿信印日利長壽)〉(그림 9)는 잔파(殘破), 자법, 도법과 장법에 있어 모두 전인(前人)에서 더 나아갔으며, 풍격이 강렬하다.

내초생(來楚生)은 오창석을 공부해 독특함을 창조하였다. 〈무권고재(無倦苦齋)〉(그림 10)는 장법의 포치가 절묘하고 과장과 착락(錯落)의 아름다움이 있다. 오창석의 제자 가운데 조석(趙石)은 봉니(封泥)를 범본으로 자신의 풍격을 형성하였다. 〈천하위공(天下爲公)〉(그림 11)을 보면 이러한 특징이 잘 나타나 있다. 조석의 제자 등산목(鄧散木)은 진일보하여 형식상 더욱 세련미를 더하였다.(그림 12) 진사증(陳師曾)은 오창석의 제자로서 "시서화인(詩書畵印)"의 성취가 남다르다. 오창석의 영향을 받아 문기(文氣)가 가득한 작품을 남겼다.(그림 13)

자연스러움을 중시하며 과한 만들어짐을 경계한 전각가 중에서 황사릉(黃士陵)과 제백석(齊白石)이 대표적이다. 황사릉 인풍은 매끈하면서도 강하다. 인위적인 장식, 모서리, 변을 처리하지 않았다. 〈손육문인(孫毓汶印)〉(그림 14)은 자연스럽다. 제백석은 황사릉의 미학 관점을 계승하였다. 다른 점은 단도(單刀)를 많이 사용하여 더한 자연스러움을 표현하였다. 〈자산문객(藉山門客)〉(그림 15)은 소밀의 대비가 강렬하고, 도필을 사용함이 자연스럽고 대범하며, 강건하고 질박함이 있다. 황사릉과 제백석은 모두 한인에서 나왔으나, 황사릉이 질박하고 안정적인 세련미를 추구했다면, 제백석은 급취장(急就章)의 단도법으로서 진한인(秦漢印)의 자연스런 아취를 얻었다.

명청(明淸) 이래로 수많은 전각 유파가 존재한다. 사승(師承) 관계를 중시하고, 인보(印譜)를 학습의 주요한 대상으로 삼는다. 전각가들은 여전히 개성의 추구를 목표로 한다. 이는 유파를 형성하는 가장 중요한 요건 가운데 하나이다. 전통적 학습 방식과 비교하면, 요즘에는 점차 참고할 만한 자료나 대상이 매우 많고, 분위기 역시 자유롭다. 그러나 오늘날 전각 창작은 아직도 획일화된 경향을 띠고 있다. "사리군"의 뜻과 의미를 새기고 실천할 때이다.

도법(刀法) _ 철필(鐵筆)의 운용

전각에 있어 도법(刀法)은 서예의 필법(筆法)과 마찬가지로 매우 중요하다. 도법이 궁극적으로 추구하는 경지는 필의(筆意)를 체현하는 것이다. 도법은 전각미를 표현하는 주요한 요소이며 풍격을 만드는 시작점이다. 역대의 성취가 있는 전각가들은, 모두 자기의 독특한 도법 형식을 갖고 있다.

초기의 인장은 결코 지금과 같이 구체적 도법을 고려하지 않았다. 비교적 명확한 도법에 대한 논지는 하진(何震)으로부터 시작되었다고 할 수 있다. 그 후 몇몇 명가들을 통해 도법은 대략 13종으로 나누어 귀납되었다. 예를 들면 매도(埋刀), 보도(補刀), 복도(複刀), 파도(擺刀), 유도(留刀), 무도(舞刀) 등이 있다.

매도는 철필(鐵筆)의 예리한 모서리가 인재에 깊이 들어가는 것을 말하는 것으로 굵은 획의 백문(白文)을 새기기 위해 특히 많이 사용된다.

보도는 말 그대로, 인면(印面)의 부족한 부분을 보완하는 것이다. 이는 복도(複刀)와는 다르며, 복도는 같은 방향과 도흔(刀痕)에 중복해서 같은 동작을 반복해서 운용하는 것이다.

파도는 운도(運刀)의 과정에서 좌우로 칼자루를 움직이는 법이다.

유도는 속도와 리듬감을 제어하는 것으로 필획이 일어남과 멈춤을 말한다. 그러나 이러한 분류는 단지 철필을 구체적으로 운용하는 과정에서 강화되고 미세하게 조정되는 동작을 표현한 것으로 단독으로 열거할 만 한 것은 아니다. 또한 무도 등과 같은 조목의 논지는 비록 일리가 있으나 대부분이 주관적 경험에 국한되거나 추상적 느낌이 강해 실마리를 잡기가 쉽지 않다. 이러한 전각 도법의 많은 기본 수식(修飾) 기교는 넓은 의미에서 충도(沖刀)와 절도(切刀)의 두 가지 범위를 벗어나지 않는다.

충도법(沖刀法)은 칼 모서리가 인재에 입도(入刀)한 후 일정한 방향에 따라 힘을 분배하여 나아가는 것을 말한다. 그러나 충도의 이해를 단지 한 번의 충도의 수평 운동으로 생각한다면 매우 잘못된 이해이다. 실제로 충도법의 과정에서 철필의 운용은 여전히 세세한 변화가 있으며, 수직 운동을 내포하고 있다. 운도의 깊고 얕음, 가볍고 무거움의 조정을 통해 획의 변화를 실현한다. 이것은 전각 도법의 관건으로서 칼로서 붓의 필의(筆意)를 충분히 체현해낼 수 있을 때까지 부단히 연마해야 한다.

절도법(切刀法)은 칼자루를 일으키고 눕히는 연속적인 동작으로 표현된 도흔(刀痕)과 도흔이 만나 중첩되어 필획을 이루어내는 것이다. 절도법의 어려움은 운도의 과정에서 계속해서 방향을 조정하는 것이다. 만약 정확한 파악이 되지 않고, 이를 경영함에 능숙하지 않다면 가장자리가 톱니처럼 거칠거칠하며 끝이 갈라져 제비꼬리와 같이 되는 거치연미(鋸齒燕尾)한 병폐가 쉽게 나타날 수 있다.

철필의 운용을 잘 하기 위해서는 가볍고 무거움, 느리고 빠름을 파악하고, 석질을 고려한 후 풍부한 필획의 형태를 창조하는 것이다. 그리고 어떠한 상황에서도 능숙하게 표현되어야 한다.

전각사를 살펴보면, 충도와 절도는 본래 하나의 원류로서 그 발단은 하진(何震)이며, 주간(朱簡)으로부터 분류되기 시작했다. 절도는 충도에 뿌리를 두고 있고 주간(朱簡)에서 시작해 정경(丁敬)의 손을 거쳐 더욱 발전되었다. 절도에서 표현되는 파절(波折)된 도흔(刀痕)으로 금석(金石)의 맛을 표현할 수 있었으며, 서령팔가(西泠八家)는 절도를 주요한 도법(刀法)으로 전각을 창작하였다. 하지만 이는 고정된 법칙은 아니었으며, 끊임없이 발전되고 변화하는 과정을 거쳤다. 주간은 절도법(刀法)이 정형화되지 않은 시기에 처음으로 세세하게 부서지는 절도로서 필의을 표현하였으며, 등석여(鄧石如)는 "인장은 서예에서 나온 것이다(印從書出)"는 이념을 제기한 후에 산뜻하고 유려한 충도(沖刀)로서 풍부한 자태의 전서(篆書)의 필의가 펼쳐진 아름다움을 표현하였다. 오양지(吳讓之)와 조지겸(趙之謙)은 철필의(筆意) 성숙한 기교를 더욱 발전시켰다. 오창석(吳昌碩)의 도법은 충도와 절도를 겸해 운

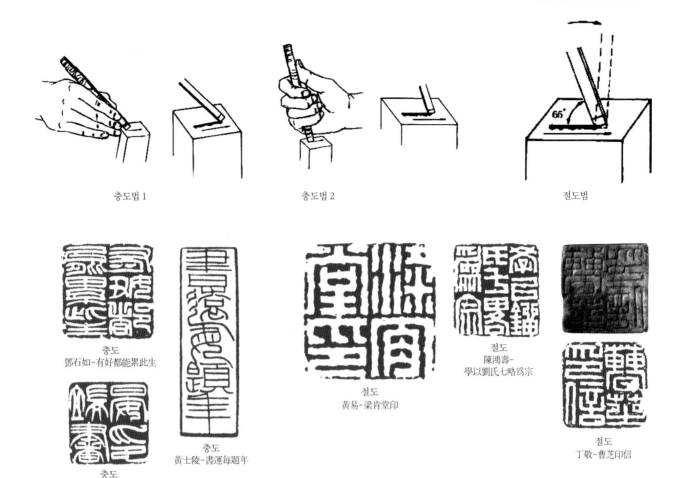

충도법 1 충도법 2 절도법

충도
鄧石如-有好都能累此生

충도
黃士陵-書運每題年

충도
吳讓之-晏端書印

절도
黃易-梁肯堂印

절도
陳鴻壽-學以劉氏七略爲宗

절도
丁敬-曹芝印信

용하였고, 도흔을 힘써 숨겼다. 이는 칼을 운용하는 가장 높은 경지가 필의를 전달하는 것을 말해 주는 것이기도 하다. 제백석(齊白石) 전각은 충도법을 주요한 것으로 자신의 서풍(書風)과 인풍(印風)의 통일에 기초하고 있다.

도법을 잘 구사하기 위해서는 석인재(石印材)의 특성을 파악할 필요가 있다. 전각을 새기기 위해 좋은 돌을 선택하는 것은 서예 창작을 위해 좋은 화선지를 선택하는 것과 같다. 칼을 움직이는 과정에서 만들어진 석질의 붕열(崩裂)은 예측이 어렵고, 이러한 선은 다시 만들 수도 없다. 때문에 자신의 풍격과 맞는 석인재를 많은 경험을 통해서 익숙해져야 한다.

오늘날의 전각 작품을 보면, 순수하게 절도를 운용하는 사람은 줄고, 갈수록 충도를 운용하고, 충도와 절도를 겸하는 전각가들이 많아지고 있다는 것을 알 수 있다. 충도 특유의 자연스럽고 대담한 특징은 통쾌하며 정감 표현에 보다

유리하다 하겠다. 그러나 자연스러운 새김으로 인해 심사숙고해야 할 세부적인 부분이 생략된 결과 가벼워진 느낌이 없지 않다. 물론 이러한 생략과 실수는 더욱 많은 정취의 변화로 보상 받았다고 할 수 있다. 하지만 대부분 단지 우연성과 즉흥성이 강해 깊이가 느껴지지 않는다. 보다 높은 수준의 도법은 착실한 기초 훈련으로 배양된 기본기가 바탕이 되어야 한다. 절도와 충도의 운용에 대해 충분한 인식과 이해가 없는 상황에서 단지 피상적인 도법만을 견지한다면 신채(神采)를 잃을 수 있다는 점을 유념해야 한다.

전각의 주요 기법 _ 잔파(殘破)

고대의 인장은 자연의 풍화에 의해 부식되고 파손됨으로 인해 모호하고 분명치 않다. 이는 다른 예술 효과가 출현하는 계기가 되었다. 근대 전각 대가 오창석(吳昌碩)은 봉니와당(封泥瓦當)의 문자를 전각 창작에 도입하였고, 주의를 기울여 잔파(殘破)의 효과를 추구하였다.

자연스러운 잔파는 고박(古朴)함과 초일(超逸)한 기운을 띠며 독특한 아름다움을 자아낸다. 서령팔가(西泠八家) 중의 한 사람인 진홍수(陳鴻壽)는 새긴 전각을 나무상자에 넣어 우연히 흔들어 생각지 못한 잔파의 독특한 효과를 얻게 되었다.

우리는 자주 작가의 원래 구상을 초월한 구상으로 인해 예측하지 못한 의취(意趣)를 얻게 되는 경우를 접하기도 한다. 석질이 성글고 부드럽거나, 충도(沖刀)를 격하게 운용하는 과정에서 인면이 크게 떨어져 나가기도 하고, 석질이 과도하게 강함으로 인해 칼이 미끄러져 소소한 실수들이 나타나기도 한다.

잔파는 파도(擺刀), 타도(剎刀), 도간(刀杆)으로 깎고 문지르고 두드리는 과정을 통하여 나타나는 효과, 인면에 일종의 오래된 흔적을 표현하기 위해 일종의 문인화의 태점(苔點)과 같은 방식을 말한다.

잔파는 내파(內破)와 외파(外破)로 분류할 수 있다. 내파는 문자의 필획과 인면의 내부 계선(界線)의 잔파(殘破)를 말한다. 외파는 외부의 변란(邊欄)의 잔파를 말한다. 잔파는 비슷한 필획에서 오는 단조로움을 상쇄시키는 작용을 하고, 잔파를 통해서 이를 보충할 수 있다. 내파와 외파는 단독으로 쓰이기도 하지만 함께 사용되기도 한다.

1. 내파(內破)

❶ 호응(呼應)

교대장(喬大壯)의 〈소걸림본(紹傑臨本)〉(그림 1)은 인면의 "口"는 서로 호응하고 있다.

❷ 비슷함을 피함(避雷同)

제백석(齊白石)의 〈선(禪)〉(그림 2)의 "口"와 세로획,

❸ 대비(對比)

장인(蔣仁)의 〈장인인(蔣仁印)〉(그림 3)과 오창석(吳昌碩)의 〈작번장수(作蕃長壽)〉(그림 4), 잔파를 사용함으로써 주백(朱白)의 대비가 강렬하다.

❹ 공간을 남기다(留空)

제백석(齊白石)의 〈회오당(悔烏堂)〉(그림 5)의 "당(堂)"자의 첫 번째 가로획 왼쪽 잔파의 유공(留空)은 "회(悔)"자의 아래 부분의 유공과 호응하고 있다. 소밀대비(疏密對比)를 더욱 극대화시켰다.

❺ 기운이 관통하다(貫氣)

오창석의 〈명월전신(明月前身)〉(그림 6)은 문자의 선질이 내부의 계선을 통과해 기운이 넉넉하고 통일감을 준다.

❻ 점을 조성하다(打點)

오창석의 〈부려(缶廬)〉(그림 7)와 〈만학초당(萬壑草堂)〉(그림 8)은 인면과 변란(邊欄)에 타점(打點)을 조성하였다. 가지런함을 깨트려 창고(蒼古)한 의취(意趣)를 구하였다.

2. 외파(外破)

❶ 한 변 잔파

조지겸(趙之謙)의 〈장수각(長守閣)〉(그림 9)에서 왼쪽 변란(邊欄)을 "각(閣)"자의 수획(豎畵)으로 대체함으로써 비슷함을 피했다.

❷ 두 변 잔파

오창석의 〈오미정(五味亭)〉(그림 10)은 두 변의 잔파를 통해서 변란을 대체하였고 인면의 평행을 살폈다.

❸ 세 변 잔파

특수한 경우로 주요하게 아래 변을 남기고 잔파하는 것이다. 조지겸(趙之謙)의 〈감고당(鑒古堂)〉(그림 11), 오창석(吳昌碩)의 〈웅갑진(雄甲辰)〉(그림 12)과 〈식고재(食古齋)〉(그림 13)는 모두 아래 변을 전부 잔파하지 않고 남겨 두었다. 아래 변의 작용은 다른 세 변의 중심을 잡아 주기도 하고 일종의 기운을 남겨 놓는 작용을 한다. 아래의 변만 남겨 놓음으로써 형체는 흩어지게 보이나 신운은 통하고 있다.

❹ 네 변 잔파

한인(漢印)의 〈내후기마(迺侯騎馬)〉(그림 14)와 등석여(鄧石如)의 〈가재환봉조수(家在環峰漕水)〉(그림 15), 조지겸(趙之謙)의 〈여금시운산설소화잔월결(如今是雲散雪消花殘月缺)〉(그림 16)은 네 변이 없는 형식으로 오늘날 자주 볼 수 있는 형식이다. 주요한 것은 신운이 넉넉함에 있으니 맹목적으로 차용하는 것은 경계할 필요가 있다.

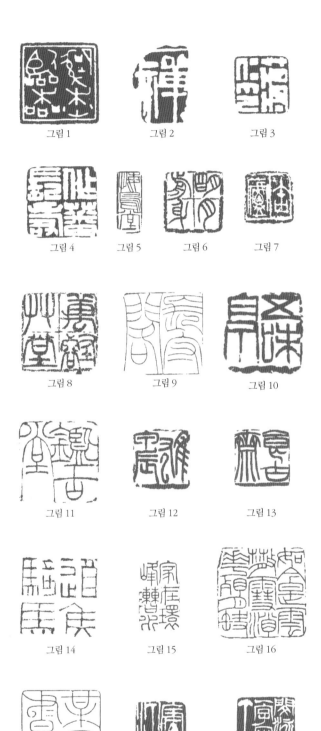

그림 1

그림 2

그림 3

그림 4

그림 5

그림 6

그림 7

그림 8

그림 9

그림 10

그림 11

그림 12

그림 13

그림 14

그림 15

그림 16

그림 17

그림 18

그림 19

전각은 문자를 해석하고 읽는 것을 전제로 한다. 맹목적으로 잔파하는 경우는 지양해야 하고 신운을 상하게 하거나 자형을 잃게 해서는 안 된다. 특히 미세한 차이가 있는 전서는 더욱 주의해야 한다. 잔파는 단지 보충하는 수단일 뿐이다. 과도한 인위적임은 격(格)이 떨어짐을 면키 어렵다. 방촌(方寸)의 공간에서 어떻게 잔파를 하느냐 하는 것은 대담하고도 세세한 것이다. 그렇다고 모든 인장이 잔파를 요구하는 것은 아니다.

일반적으로 말해서, 잔파는 사의(寫意)적인 전각에서 자주 사용된다. 공정(工整)한 원주문(元朱文)에서도 중시하기 시작했는데 다양한 변화를 추구한 결과이다. 원주문이라고 해서 모든 선이 깔끔해야만 하는 것은 아니다. 진거래(陳巨來)의 〈매경서옥(梅景書屋)〉(그림 17)은 잔파의 응용이 있다. 명가의 작품이라고 해서 무조건 따르기보다는, 실수와 우연히 조성된 것들에 대해 심사숙고해서 식별할 필요가 있다. 오창석(吳昌碩)의 〈여강(廬江)〉(그림 18)의 "려(廬)"자 가운데 부분의 큰 떨어짐은 총체적으로 보면 필의를 전달함에 있어 선질이 매우 두드러져 보인다.

모각(摹刻)을 할 시에는 주의가 필요하다. 잔파를 경계한 황사릉(黃土陵)의 전각은 평정(平正)한 가운데 고박(古樸)함을 볼 수 있다. 잔파를 주요한 수법으로 사용한 오창석조차도 매번 잔파한 것은 아니다. 〈민영익일자원정(閔泳翊一字園丁)〉(그림 19)은 잔파를 피하여 그 반대의 예술 효과를 나타내기도 하였다. 오늘날 "잔파"는 이미 많은 전각가들에게 중시되고 주요하게 사용되며, 전각을 다양하게 만들어 주는 주요한 수법이다. 하지만 무조건적인 것은 아니며, 결국엔 전각가가 자신의 창작을 보다 풍부하기 위해서 선택해야 하는 것임을 숙고할 필요가 있다.

만듦과 만들지 않음의 사이

서예 창작의 주요한 특성 가운데 하나는 일회성이다. 그러나 전각 창작은 어떤 의미에서 보면 만들어지는 측면이 강하다. 창작하는 과정에서 조금씩 수정 보완하는 것이 가능해 백문인(白文印)은 더욱 굵게 만들 수 있고, 주문인(朱文印)은 가늘게 복도(復刀), 혹은 보도(補刀)할 수 있다. 이에 따라 주(朱)와 백(白)에 변화를 줄 수 있고, 글자의 형태 역시 일정한 범위 내에서 과장과 변형이 가능하며, 장법(章法)에도 적지 않은 영향을 끼친다.

서예에서 사용되는 붓과 화선지는 모두 부드러운 성질을 가진 것으로 그에 따른 가변성(可變性)이 매우 크며, 재료를 제어하고 파악하는 데 어려움이 따른다. 그에 비하면 전각은 일반적으로 인고(印稿)를 구상하고, 새기는 과정에서 전각도와 인재의 강함과 강함이 만나면서 예상치 못한 상황이 발생하기도 하지만, 상대적으로 고정적이다. 일회성을 벗어난 시간의 보장과 재료의 특성으로 인해 "만든다"는 것은 전각 창작의 주요한 특징이라고 할 수 있다.

전각을 만드는 것은, 과거에 이미 존재했다. 등석여(鄧石如)는 전각을 새기기 전에, 자주 석인재를 화로 주변에 놓고 열을 가해 어느 정도 수분을 증발시켜, 석질을 약하게 한 후 변관(邊款)을 새길 시 생각지 못한 효과를 표현하기도 하였다. 오창석(吳昌碩)은 전각을 새긴 후에 거친 삼베로 만든 신발에 문질러서 예리한 봉망(鋒芒)을 조정한 후, 고의(古意)가 충만한 미감을 나타내었다. 오창석이 실제로 새긴 석인재의 인면을 보면 다소 답답해 보이는 부분, 판에 박힌 듯한 부분 등을 주의해서 수정한 것을 살펴볼 수 있다. 또한 인면이 고루 평평하지 않고 중심부가 높고 주변이 낮은 것을 볼 수 있다. 이는 의식적이든 무의식 적이든 주변이 모호하게 찍히는 효과가 나타나며, 고박창망(古樸蒼茫)한 의취를 더욱 고취시켰다. 내초생(來楚生)은 전각을 새기기 전, 자주 인면을 평평하게 하지 않고 한쪽 모서리를 경사지게 해서 사포로 문질렀다. 이는 전각을 날인하고 나서 인니(印泥)가 여러 층차로 나타나는

효과로 나타났다. 일반적으로 전각을 새기는 과정에서 충도(沖刀)와 절도(切刀)로 완성한 후, 수정과 보완을 더하면서 인면에 수많은 흔적들이 나타난다. 이러한 흔적들을 매우 세세한 사포를 사용해 예리한 봉망(鋒芒)을 적합하게 수정 보완하기도 하고, 새기고 나온 돌가루 위에 문질러 봉망을 원만하게 만들기도 한다. 위에 열거한 대가들의 작품을 보면 일종의 경험으로 체득한 특수한 "만드는" 방법을 통해 독특한 자신만의 미감을 형성하였다는 것을 알 수 있다.

전각사에서 보면 "만드는" 것을 반대하는 전각가들로 적지 않다. 오양지(吳讓之), 황사릉(黃士陵), 제백석(齊白石) 등이 이에 속한다. 오양지는 "인장을 새기는 것은 착실한 것을 바름으로 하고, 머리를 양보하고 다리를 펴는 것을 많은 일로 삼는다(刻印以老實爲正, 讓頭舒足爲多事)"라고 하여 명확하게 과도한 의도됨을 반대하였다. 의식적으로 착실함, 평정한 가운데에서 정신을 추구했다고 할 수 있다.(그림 1)

황사릉과 오창석은 상반된 미학 관점을 갖고 있다. 오창석은 일생을 "깎고 쪼는 수식을 통해서 본래의 졸박함으로 돌아간다(旣雕且琢, 復歸於朴)"는 예술적 이상을 추구했다면, 황사릉(黃士陵)은 "어느 하나 밝고 깨끗하지 않음이 없고, 어느 하나 고아하고 소박하지 않은 것이 없다(無一不光潔, 而無一不高古)", "한인의 부식됨은 세월이 가면서 그렇게 된 것이다. 서시(西施)의 찌푸린 얼굴을 보고 흉내 내는 것은 병이다. 어찌하여 본받으려 하는가?(漢印剝蝕, 年深使然; 西子之顰, 即其病也, 奈何捧心而效之)"라 하여 과장됨을 경계하였다. 황사릉의 작품은 금문(金文)을 법으로 취하여 자형의 대소(大小) 특징을 충분히 발휘하고 있다. 수많은 기울기, 대소, 소밀(疏密)에 따른 변화를 조성하고, 한인(漢印) 풍격의 기본 위에 선의 조세(粗細), 장단(長短), 불규칙한 분할을 목적으로 크게 의도함이 없이 평정한 가운데 기이함을 추구하였다.(그림 2)

제백석(齊白石)은 더욱 극단적이라고 할 수 있다. 전각을 하나의 통쾌한 일로 여기고 속박됨이 없이 소소한 기교에 신경 쓰지 않았다. 그의 심미관은 단도(單刀)를 통해 "곤도로 옥

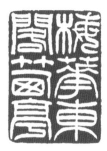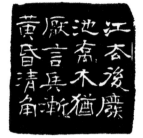

그림 1
吳讓之-梅花東閣竹西亭

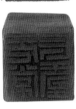

그림 2
黃士陵-元常長壽

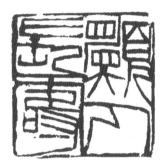

그림 3
齊白石-願入長壽

을 잘라 인니의 흔적을 드러내었다(昆刀截玉露泥痕)." 가능한 복도(複刀)를 하지 않았으며 만들어지는 것을 일종의 병폐라고 여기고 반대하였다. 제백석의 작품을 보면 단도만을 사용해 간혹 단조로워 보이기도 하지만 매우 빼어난 공간의 운용으로 독특하고 상쾌한 세련미를 느낄 수 있다.(그림 3)

표면상 이러한 만듦과 만들지 않음의 두 가지 관점은 대립되는 것이다. 하지만 이들의 작품은 결코 모순되지 않는다. 오창석과 황사릉, 제백석과 내초생 등은 모두 전각사에 있어 걸출한 대가로서 그들 사이에 서로 계승하고 영향을 받았다. 오창석은 오양지에 얻은 바가 크고, 제백석은 오창석을 매우 존경하였다. 내초생은 제백석의 단도법(單刀法)에 영향을 받았으며 오창석의 방법을 흡수해 단도를 더욱 풍부하게 변화시켰다.(그림 4) 이 같은 관점에서 보면, 만들고 만들지 않음은 서로 대립되는 상대 개념이 아니라 실제로 변증 통일적이며, 서로 조화를 이루는 공존의 개념으로 자리잡아야 타당할 것이다.

어떠한 의미에서 모든 예술은 만들어지는 것이며, 자신의 예술적 이상을 위해 필요하다면 모든 표현 수단을 모두 동원할 수 있다. 다만 전각을 만드는 데 있어 그 표현 형식의 "범위"와 예술 풍격을 손상시키지 않는 "정도"를 깊이 생각해 볼 필요는 있을 것이다.

전각 창작과 석인재(石印材)

고대부터 전해지는 인장 재료의 종류는 다양하다. 춘추전국시대(春秋戰國時代)부터 송원(宋元)에 이르기까지 인장은 대부분 동(銅) 재질이며, 부분적으로 돌이 사용되기도 하였다. 지위에 따라 금, 은, 옥 재질을 사용하기도 하였고, 철, 상아, 뿔, 비취, 수정, 마노, 대나무 뿌리, 자기, 심지어 과일의 꼭지에 새기기도 하였다. 원(元)의 전선(錢選), 조맹부(趙孟頫), 오구연(吾丘衍)을 시작으로 왕면(王冕)이 화유석(花乳石)을 발견하고 문팽(文彭), 하진(何震) 등을 거치며 석인재가 광범위하게 사용되기 시작한다. 이는 금석학(金石學)을 연구하는 풍조와 함께 고인(古印)을 연구하고 완상(玩賞)하는 단계에서 벗어나 본격적으로 전각 예술로 자각하고 진입하는 계기가 된다. 석인재는 전각 예술의 "도필(刀筆)의 맛"을 표현하는 데 있어 가장 충실하고도 기본적인 성질을 제공해 주었다. "돌은 말을 못하니 가장 맘에 든다(石不能言最可人)"고 할 수 있다.

전각가에게 있어 돌은 서예가들이 갖고 있는 문방사보(文房四寶)에 대한 애착과 비슷하다. 전각 창작에서 어떠한 재료, 어떠한 돌을 선택하느냐에 따라 작품의 풍격에 많은 영향을 미치고 그 풍격은 인면(印面)에 고스란히 표현된다.

석인재를 크게 살펴보면, 우리나라에 해남석이 있고, 중국의 4대 명석으로 수산석, 창화석, 청전석, 파림석이 있다. 그 외 선거석, 장백석, 서안녹석, 근래에 흔히 볼 수 있는 요령석 등이 있다. 이러한 인재의 명칭은 산지의 지명을 붙여 통용된다. 세부적으로 종류가 매우 많은데 그 중 수산의 전황석(田黃石)(그림 1), 창화의 계혈석(鷄血石)(그림 2), 청전의 봉문청석(封門靑石)(그림 3) 등은 인재 자체로도 상당한 소장가치가 있다. 그러나 전각 창작에 있어서는 부담스럽기도 하거니와 최근의 엄청난 가격의 상승으로 접하기도 쉽지 않다. 청전석은 석질이 세세하고 밀도가 높고 너무 무르고 질기지 않아 적당하다. 도필을 운용하는 데 있어 부드러우면서도 사각거리는 맛이 매우 상쾌

하다. 대체적으로 정도의 차이는 있지만 수산석과 창화석은 청전석에 비해 조금 무르고 강한 느낌이 있다. 파림석은 밀도가 부족한 감이 있어 도필을 신속하게 운용하지 못하는 단점이 있다. 하지만 공정하고 안정감이 있는 인풍을 창작하는 데 있어서는 도리어 좋은 효과를 나타낼 수 있다. 해남석은 상쾌하게 튀는 맛은 부족하나 부드러우면서 섬세해 전각 창작을 하는 데 부족함이 없다. 요령석과 소위 말하는 가짜 전황과 계혈과 같은 석인재는 도필이 잘 받지도 않고 전각의 묘를 극대화시키는 데 한계가 있는 석인재로 생각된다.

전각을 새기는 과정에서 일반적으로 사(沙)가 낀 인재를 분별하지만 실제 창작 과정에서 만나기도 하고, 부분 석질이 너무 약해 붕열(崩裂)되거나 지나치게 강해 칼이 미끄러지기도 한다. 이로 인해 실패한 작품이 되기도 하지만 때로는 의도하지 않은 미묘한 효과를 가져오기도 한다. 명청(明淸) 시기, 근현대 대표적 전각가들의 작품을 살펴보면 풍격이 다르며 개성이 있다. 이는 각자만의 미학적 관점이 다르기 때문이기도 하지만 필연적으로 석인재와 매우 밀접한 관계가 있다. 다시 말하면, 개인의 미학적 관점이 다름으로 인해, 그에 맞는 석인재를 선택했다고 볼 수 있다.

인위적인 만듦을 반대한 황사릉(黃士陵)의 〈원상장수(元常

그림 1 그림 2 그림 3

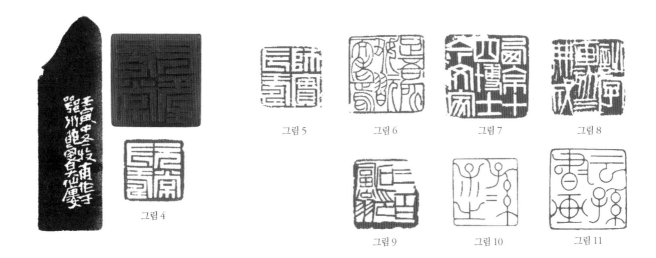

그림 4

그림 5 그림 6 그림 7 그림 8

그림 9 그림 10 그림 11

長壽)〉(그림 4)는 그의 대표작 중의 하나이다. 자세히 관찰해 보면, 필획의 조세(粗細), 소밀(疏密)의 미묘한 변화가 풍부하며, 딱딱하지 않고 자연스러우며 자신만의 독특한 풍격을 보여 주고 있다. 〈사실장수(師實長壽)〉(그림 50)와 〈족오소호완이로언수평(足吾所好翫而老焉壽平)〉(그림 6)은 그의 풍격과 다르다. 〈사실장수〉의 변란(邊欄)의 잔파(殘破)는 그의 주장과 상반되며 〈족오소호완이로언수평〉은 일반적인 풍격의 작품 선질과 차이가 있다. 이 시기는 주요하게 오양지(吳讓之)를 법으로 취했기 때문이겠으나 석질도 영향을 미쳤을 것으로 생각된다.

조지겸(趙之謙)의 〈서경십사박사금문가(西京十四博士今文家)〉(그림 7)의 "今", "文" 두 글자 잔파(殘破), 붕열(崩裂)은 인면 표현효과를 극대화시킬 뿐 아니라 고취가 가득하다. 제백석의 〈시자화인무흔(詩字畫印無欣)〉(그림 8)는 부분적 붕열(崩裂)과 봉니(封泥) 풍격 작품 〈삼백인석부옹(三百印石富翁)〉(그림 9)의 "三"자 붕열(崩裂)이 있는데, 이는 자연스러운 붕열(崩裂)인지 아니면 의식적으로 변란을 두드려서 잔파한 것인지 정확히 단정 지을 수 없지만 기이한 정취가 더욱 두드러진다. 이러한 예는 석질이 인면의 예술 효과를 표현하는 데 있어 큰 영향을 줄 수 있다는 것을 설명해 주고 있다. 전각은 사의인풍(寫意印風) 외에 상대적인 공정(工整)하고 안정된

풍격의 원주문(圓朱文)이 있다. 원주문의 전형으로 조지겸이 "근세의 첫 번째"라고 칭송한 진거래(陳巨來)가 있다. 〈자손보지(子孫保之)〉(그림 10)와 〈운손서화(雲孫書畵)〉(그림 11)는 선질이 매우 정교하고 필획의 시작과 끝부분이 마치 신경을 쓰지 않은 듯 보이나 실제로 변화가 풍부하며 대범하고 정교하다. 이와 같은 인풍은 인재를 선택할 시 매우 주의해야 한다. 약하지도 않고 딱딱하지 않으며 균일해야 하고 사(沙)가 끼어 있어서는 곤란하다. 만약 선질의 잔파, 붕열이 과도하다면 이는 처음부터 다시 새길 수밖에 없다.

석인재의 선택은 전각의 풍격에 일정한 영향을 끼친다. 사의인풍(寫意印風)은 도필을 들고 창작하는 과정 중 자주 의외의 효과가 나타나며, 상대적으로 공정하고 안정적인 만백문(滿白文), 혹은 원주문(圓朱文)은 이러한 가능성이 크지 않다. 일반적으로 가변성이 많지 않기 때문에 석질에 대한 요구도 더 높다고 할 수 있다. 자신의 창작 풍격과 부합하는 석인재를 선택하는 일은 매우 신중하고도 수많은 경험 속에서 체득되어야 한다. 다른 여타 예술과 마찬가지로 재료적인 측면에 대한 세세하고 신중한 고민이 있어야 더욱 수준 높은 창작세계를 가꾸어 나갈 수 있다.

작은 비석(袖珍碑刻) _ 변관(邊款)

창작 주체인 서화 작품의 변연(邊緣)에서 작자, 창작 시기, 장소, 창작에 채용된 예술 수단 및 서화가의 서화 예술 창작의 독립된 사고를 기록하는 문자와 같은 것을 통상적으로 서화 예술 작품의 변관(邊款)이라고도 하지만, 현재 일반화된 의미에서의 변관은 인면을 제외한 측면에 새겨 넣는 문자나 도안을 말한다. 변관은 문인들의 참여로 발전되기 시작했는데, 단지 작자를 소개하는 것에 그치는 것이 아니라 작품의 창작 의경을 고취시키고, 예술가의 정서와 이상을 밝히는 중요한 장소이기도 하다.

서예 작품에 관식이 없다면 서예 "작품"이라고 볼 수 없는 것처럼, 변관이 없다면 완성된 의미에서의 전각 작품이라고 할 수 없을 것이다. 이렇듯 변관이 매우 중요한 부분임에도 불구하고 우리 주변에서 실제로 인면을 잘 새겨 놓고 변관을 어떻게 새겨야 될지 망설이는 경우를 자주 볼 수 있다. 작자의 이름이나 호를 제외하고, 일반적으로 다른 내용과 형식에 주의를 기울이지 않는다. 물론 몇몇 전각가들이 뛰어난 변관을 구사하고 있고, 오늘날의 미의식을 융합해 탐색을 진행해 나가고 있다. 하지만 총체적 수준으로 보자면 아직 미흡한 것이 사실이다. 현대 전각가들의 인보집을 보더라도 인면만 날인해서 출품하는 경우가 많고 변관을 했더라도 인면과 비교해 수준이 떨어지는 경우가 많아 변관을 등한시한 면을 피할 수 없을 것 같다. 이러한 경향은 현대 전각의 편향적 발전을 가져올 뿐이다. 변관은 중시되어야 하고 반드시 이에 대한 연구와 창작에 관심을 두어야 한다. 그래야만 전각의 예술성을 더욱 풍성하고 다채롭게 끌어 올릴 수 있다.

변관 형식의 선택의 폭은 크다. 당연히 인재의 형태, 높이, 넓이, 글자 수, 장단, 대소, 거리, 음양에 의해서 결정된다. 안배하기 전에 충분히 고려한 후에야 비로소 묘경(妙境)에 도달할 수 있다.

변관에서는 어떠한 서체도 무방하다. 명가(名家)의 변관은 모두 자기만의 특색이 있다. 등석여(鄧石如)는 예서와 행서를 변관에 구사하였고, 하나의 측면에 예서와 전서, 초서의 세 서체를 구사하기도 하였다.(그림 1) 오양지(吳讓之)는 예서(그림 2)와 행서로서 맑고 유창한 풍격을 나타내었다. 황사릉(黃士陵)의 해서(그림 3)와 예서 변관(그림 4)은 소박하면서 웅장하다. 내초생(來楚生)의 변관은 더 나아가 전서, 갑골문과 장초(章草)(그림 5)까지 변관에 응용해 매우 다채롭다. 변관의 문자

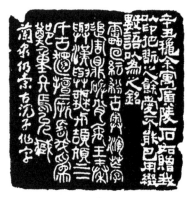

그림 1

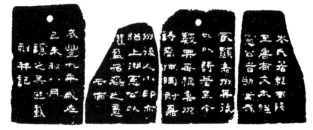

그림 2

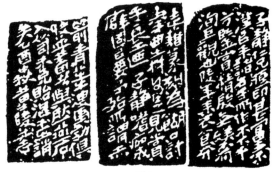

그림 3

는 서예술의 재현이라고 할 수 있다. 칼은 쇠로 만든 붓(鐵筆)이며, 전각가의 서예수준을 보여 주는 것이고, 그것이 변관에 그대로 반영된다. 변관의 요구에 부합하기 위해서는 성실하게 각종 서체를 연마할 필요가 있으며, 적어도 한 서체에 정통해야 한다.

전각사를 살펴보면, 조지겸(趙之謙), 오창석(吳昌碩)에서부터 변관 예술에 시서화(詩書畫)를 융합시켜 거듭 발전시켰다는 것을 알 수 있다. 조지겸은 변관 예술을 한 단계 성장시킨 대가이다. 변관의 서체, 도법, 내용, 배치, 형식 등에 있어 모두 독특한 경지를 이루었다. 서예의 기초 위에, 당시 출토된 많은 문물과 문자학 등이 성행한 영향으로 진권조판(秦權詔

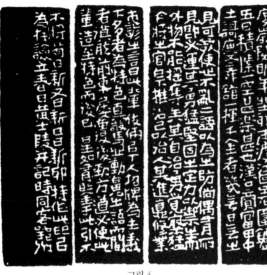

그림 4

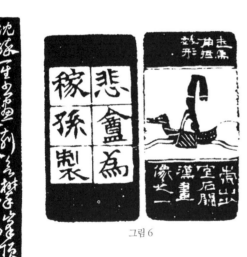

그림 6

그림 5

그림 7

版), 천문경명(泉文鏡銘), 한전비액(漢篆碑額), 전와문자(磚瓦文字)를 인문과 변관에 운용하였다. 뿐만 아니라, 조지겸은 변관에 양각을 처음 구사하고, 인물, 산수, 조상, 화상석 등도 변관에 차용하여 변관 예술의 새로운 경지를 개척하였다. 〈인화위석증가손지인(仁和魏錫曾稼孫之印)〉(그림 6)의 변관은 화상석에서의 달리는 말 위에 곡예사 형상의 이미지를 새겨 넣었고, 격 안에 위나라의 서체를 양각으로, 한나라 예서를 음각으로 새겨 넣어 이미지와 문자가 혼연일체 되었다. 조지겸을 계승한 오창석은 변관 예술을 한 차원 더 승화시켰다. 변관의 경영과 문자의 대소, 소밀 변화가 더욱 풍부하고, 격식에 있어서도 한나라 비액(碑額), 종정관식(鍾鼎款識), 화상석(畫像石) 등 더욱 광범위하게 구사하였다. 오창석의 〈허소(虛素)〉(그림 7)의 변관은 달마상을 새겨 넣어 전체 전각의 내포된 의미가 더욱 두드러진다.

역대 전각 대가의 변관의 도법도 특색이 있다. 서삼경(徐三庚)은 단도(單刀), 조지겸은 쌍도(雙刀), 오창석은 둔도(鈍刀)와 황사릉의 추도(推刀)를 사용해 모두 독특한 미감을 자아내고 있다.

변관은 전각 예술의 형식미에 그치지 않고 인문학적, 문화적 효능을 극대화시킨다. 변관에 새겨진 한 수의 시, 인면 내용의 내력, 출처를 기입하고, 창작자의 미학 관념과 창작 체험 등을 새겨 넣었다. 이는 작가의 풍격 발전 양상과 미학 사상을 연구하는 데 매우 귀중한 자료가 된다. 조지겸의 변관은 자주 자신의 사상을 소천지(小天地)에 서술하였다. "예전 인장은 붓이 있고, 특히 먹이 있다. 오늘날 사람은 단지 칼과 돌만 있을 뿐이다(古印有筆猶有墨, 今人但有刀與石)"는 전각의 미학의 참뜻을 밝힌 것이다. 이는 형식만 좇는 현대 전각가들에게 시사해 주는 바가 크다.

인장의 측면 면적은 그리 넓지 않으며, 새길 수 있는 공간은 제한적이다. 만약 내용의 구사가 합당하고 말이 간략하면서도 정서와 의미를 담기 위해서는 일정한 문학적 소양을 구비해야만 한다. 동시에 변관의 장법과 형식, 인면과의 조화에 대해서도 깊이 고려해야 한다. 변관은 인면과 유기적 관계를 맺고 있으며, 인면의 내용을 더욱 심화시키고 풍부하게 한다. 단지 인면의 구성에만 힘쓰고, 변관에 능하지 않다면 진정한 의미의 전각가라고 할 수 없을 것이다.

사의인풍(寫意印風)

일반적으로 눈에 보이는 대상의 외형에 집중하기보다는 그 대상이 가지고 있는 본래적 의미, 대상 내면의 정신적 세계를 조형화하는 것을 사의(寫意)라고 한다. 이러한 의미로 창작된 전각 풍격을 사의인풍(寫意印風)이라 할 수 있고, 전각 자체의 발전 규율과 사회와 문화의 영향을 받으면서 형성된 일종의 시대성이 반영된 전각 풍격을 말하기도 한다.

전각 예술이 문인들의 개입으로 막 걸음마를 시작할 무렵, 서화 예술은 이미 고도로 발전되었다. 사의화풍(寫意畵風)과 상의서풍(尙意書風)은 이미 높은 수준에 진입했으나 전각은 성숙되지 못했다. 이론에서 창작에 이르기까지 모두 서화 예술의 도움을 받아 성장하고 발전되어 왔지만, 한편으로 스스로의 발전을 저해하는 결과로 이어졌다. 또한 역대 전각가들의 끊임없는 탐색을 거치면서 진정한 문인 예술의 본질을 찾고 그 의의를 구비하게 되었지만 여전히 법에 머물러 있는 측면이 강하다. 조지겸(趙之謙)을 시작으로 오창석(吳昌碩)과 제백석(齊白石) 두 걸출한 전각 대가의 출현으로 전각 예술은 적극적으로 사의의 아름다움을 탐색하는 단계에 진입하였다.

현대 중국의 사의인풍은 1970~80년대 한티엔형(韓天衡), 왕융(王鏞), 스카이(石開) 등이 이름을 알리면서 시작됐다고 할 수 있다. 당시 보수적 성향을 가진 전각가들의 날선 비평을 받기도 했지만, 시간이 지나 일련의 판단과 검증을 거치면서 이미 현대 중국 전각계의 중요한 창작 형태 중 하나로 자리 잡았다.

사의인풍의 전각을 창작하기 위해서는 다른 풍격의 전각과 같이 먼저 반복해서 세심하게 인고를 설계하는 것이 중요하다. 하지만 대체로 석인재 위에 정확하게 옮기지 않고 어느 정도 여지를 둔다. 이는 필법이 칼 아래에서 나오는 의취(意趣)를 대신할 수 없기 때문이다. 그러나 이러한 대략적인 구사는 격정적으로 보이기도 하지만, 보다 더 이성적이어야 한다. 부분과 전체의 관계를 충분히 고려해야 하고, 절대 단순해서도, 조잡해서도 안 된다. 전통에서 다른 사람이 발견하지 않은 좋은 양분을 찾아 자신의 것으로 만들어야 한다. 예술 창작은 먼저 총체적 파악을 한 후에, 예술 관념을 수립하고, 심령의 자유스러움을 추구해야 한다. 그리고 전

각사의 규율에 반드시 부합하여야 한다. 예술은 영성(靈性)과 영감(靈感)이 필요하다. 영감은 전통에서부터 나온다. 변화를 구하고, 새로움을 구하는 길은 불변하는 전통의 본질 위에 자리 잡고 있다.

사의인풍의 선질(線質) 구사의 성패는 결코 모필(毛筆)이나 도필(刀筆)의 의취만을 표현하는 것에 있는 것이 아니라, 이 두 가지를 어떻게 조화롭게 운용해 최적의 예술 효과를 내느냐에 달려 있다. 선질은 주요하게 시작과 끝부분, 교차부분, 꺾인 부분, 그리고 방원(方圓)이 어떻게 상생(相生)할 수 있는지 고민해야 한다. 전각을 새기는 것은 일종의 경험과 지혜를 모으는 일이다.

관념상 많은 사의 전각가들은 "같음과 같지 않음의 사이(似與不似之間)", "정신을 전함(傳神)"을 추구한다. 이로 인해 오늘날 전각은 구체적 기법과 추구하는 바가 따라 각양각색의 풍격을 형성하였다. 현대 중국 사의전각의 대표 작가인 한티엔형, 왕융, 스카이, 마스따(馬士達), 천꿔빈(陳國斌) 등은 모두 다른 풍격을 띠고 있다. 이들 모두 성정을 반영하고 있으며, 모두 자신을 표현하고 있다. 물론 어떠한 심미관에서 살펴보면, 결코 그들의 작품을 모두 다 좋다고 말 할 수는 없다. 그러나 이와 같은 창작 경향은 예술이 궁극적으로 표방하는 더 높은 경지를 지향하기 위한 실마리는 될 수 있을 것이다. 또한 간과하면 안 될 것이 이들의 풍격은 전통과 맞닿아 있으며 전혀 새로운 것이 아니라는 사실이다. 일종의 관습에 의해 정통이 아니라는 보수적인 시각으로 인해 보다 깊고 넓은 전통을 파악하지 못해서 생긴 관점일 것이다.

오늘날, 비교적 획일화된 인풍에 머물러 있는 감이 있는 한국 전각계에 비해 중국이나 일본 전각은 작품의 질은 논외로 하더라도 다양화의 측면에서 참고할 만한 것이 있다고 여겨진다. 특히 다소 규격화된 듯 보이는 한인풍격(漢印風格)의 형식에 익숙한 한국 전각가들에게 현대 중국의 사의인풍은 아직도 이해되지 않고 이해할 수 없는 것으로 간주되기도 한다. 중요한 것은 편협한 시각으로 바라볼 것이 아니라 보다 올바르게 그것을 파악하고 사고하는 데 있다고 생각된다.

韓天衡-鬱文山館

陳國斌-傳樸堂

石開-風幡非動

王鏞-人生何處不相逢

　　사의인풍을 구사하는 작가들은 대부분 창작하는 데 있어, 임의대로의 성질, 자연스러움을 강조한다. 하지만 일부 전각가들을 제외하고 전통의 정확한 파악이 부족하고 진중한 예술 태도가 결여 되어 있다는 비평을 자주 접한다. 단순히 일시적인 감정을 빌려 우연한 효과에 기탁한다면 예술적 성취를 이룰 수 없을뿐더러 전각 예술의 발전에 도움이 되기는커녕 저해할 뿐이다. 이러한 깊이 없는 가벼움은 많은 전각 학습자들에게 오해를 불러일으키고, 많은 사람들의 눈을 현혹시키며 전각을 매우 간단한 것으로 여기게 만드는 것 같다. 또한 성실하게 과거의 성숙한 성과를 돌아보지 않고 새롭고 기이한 효과가 있어야 만이 옛사람을 초월하고 새로운 것을 만들어낸다고 생각하게 되는 것 같다. 물론 과도한 도필의 구사가 천성의 자연스러움을 해치는 경우가 있다. 하지만 정확한 파악을 근간으로 누적된 경지가 아니고서는 이러한 일필의 사의(寫意)가 나올 수 없을 것이다. 아무리

뛰어난 재기가 있다하더라도 이를 초월하는 것은 매우 어렵다. 오창석, 제백석, 현대의 한티엔헝, 왕융, 스카이의 초년의 전각 작품을 살펴보면 모두 원만하고 수려한 면모를 지니고 있다는 것을 알 수 있다. 그들의 작품에서 보이는 이른바 "교묘하지 않음(不工)"은 "교묘함(工)"의 바탕 하에 이루어졌으며, "교묘하지 않음"은 일종의 "지극한 교묘함(工之極)"의 표현이라고 할 수 있을 것이다.

　　사의(寫意)라는 것은 대상의 정신을 나타내는 것에 그치는 것이 아니라, 작가의 정신을 나타내고 대상의 법칙과 물리에 위배되지 않아야 만이 진정으로 그 지고지순한 경지에 도달할 수 있는 것이다.

전각 예술의 전통(古)과 현대(今)

이른바 글로벌 시대가 도래하면서, 사람들의 생활방식에 있어서도 많은 변화가 일어났다. 전통을 낡은 것이라 경시하며, 현대를 새롭고 세련된 것으로 느끼고 중시하는 관념들이 매우 성행하였다. 사실, 전통은 역사, 과거뿐 아니라, 현대를 대변하는 것이기도 하다. 현대는 전통이 쌓여 발전되어 만들어진 것이다.

일찍이 남제(南齊)의 사혁(謝赫)은 《고화품록(古畫品錄)》에서 "적유교졸, 예무고금(跡有巧拙, 藝無古今: 자취는 교졸에 있고, 예술은 고금이 없다)"이라고 하였다. 그는 예술에 있어 "교(巧)"와 "졸(拙)"의 가치 판단이 중요하며, "고(古)"와 "금(今)"의 시간의 구분은 필요치 않다고 여겼다. 예술 발전에 대한 그의 견해는 현대 전각가들에게 시사하는 바가 크다.

전통을 소홀히 한 채, 역사에 의해 선택된 우수한 작품을 경시하고, 과거를 밀어내며, 전통과 결별한 것을 창신(創新)이라고 한다면, 이는 스스로 존재를 부정하는 일일 것이다. 과거를 밀어냄으로 인해 잃어버리는 것은 전통에 그치는 것이 아니라, 전각 예술 자체를 잃어버리는 것과 같은 결과를 초래할 것이다.

전통을 등한시하고, 반전통적인 사람들은 현대에 기거하면서 전통은 보수적이며, 지난 것이고 새로운 의미가 결핍되어 있다고 여긴다. 또한 스스로 대담하고 용감하게 전위적으로 탐색하는 것을 표방한다. 물론 전통을 표방하는 사람들 역시도 드넓은 전통에 대한 깊이가 부족하고, 어려서부터 배우고 익힌 전통에 대한 약속된 사고 체계가 사실을 제대로 바라보기 어렵게 만들기도 한다. 전위적인 작가라고 해서 모두 전통을 부정하는 것은 아니며, 오히려 경탄해 마지않기도 한다. 또한 깊이 있는 전통의 이해와 함께 현대 미술의 중심에서 주목받는 작가들도 있다. 무엇을 지향하든, 전통을 깊이 있게 이해하지 못하는 사람들의 문제점은, 고대 예술품의 풍부한 함축성과 고대 예술가의 정련된 기예와 정신을 마주하고, 당연히 예술가로서 갖춰야 할 민감함과 깊이를 잃고 이상하게 둔하고 무감각하게 느낀다는 데 있다. 우리의 의식 속에 있는 생각보다 본질을 꿰뚫어보는 혜안이 필요하다.

후한(後漢)의 정현(鄭玄: 자는 康成)은 《역찬(易贊)》에서 "역(易)이라는 명칭은 세 가지 뜻을 함축하고 있는데, 이간(易簡)과 변역(變易), 그리고 불역(不易)이 그것이다(易一名而含三義 易簡一也, 變易二也, 不易三也)"라고 설명하고 있다. 역이라는 이름에는 3가지의 의미가 담겨 있다는 것인데, 그 3가지가 바로 역은 쉽고 간단하고(易簡), 역은 변화이며(易變), 역은 불변이다(不易)라는 것이다. 역변(易變)은 현상적인 상태를 가리키는 것이다. 그러나 이와 같이 변화하는 자연 현상과 인생 현상 가운데는 정연한 질서와 불변의 법칙이 있으므로 불역(不易)이라 한다. 변역이나 불역하는 이치는 억지로 그렇게 하는 것이 아닌 지극히 자연적인 섭리이므로 누구나 쉽게 알 수 있는 까닭에 이간(易簡), 즉 '쉽고 간단하다'고 한다. 변하는 것은 단지 사물의 표상이고, 불변하는 것은 근본이다(萬法不離其宗). 사실, 전통은 초월할 필요가 없고 초월할 수도 없다. 전통에 깊이 있게 들어가고, 그것을 소화하고, 전통을 빌려 현재를 여는 것은 학예를 위한 최상의 방법 가운데 하나이다.

고(古)와 금(今), 새로움과 오래됨, 전통과 현대에 대해 대립되는 것이라 볼 필요가 없으며, 군이 언어로써 표현하자면 전통적 전각의 현대적 창작으로 본질은 변치 않으며 형식상의 변화만 존재할 뿐이다. 실제로 예술의 가치는 시대를 초월하는 영원성을 가지고 있다. 우수한 작품은 자주 오랠수록 더욱 새로운 것이고, 시대의 풍격을 초월한 작품이다.

진정한 전각가는 바로 전통의 본질을 부단히 직시하고, 현대의 흐름에도 민감함을 갖춘 사람이고, 마음을 다른 일에 쓰지 않고, 자기만의 길을 묵묵히 견지하며 개척해 나가는 사람이 아닐까?

전각 _ 방촌지경(方寸之境) 1

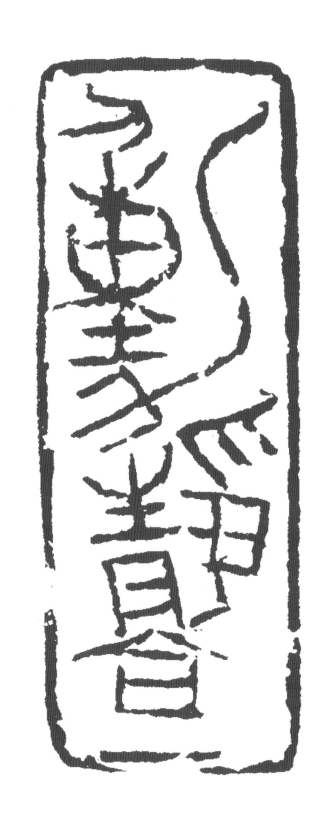

1

動靜合一 (동정합일)
움직임과 고요함이 하나 되어
청전석(靑田石) 4.9×2×5.8cm

動靜二字相爲對待 不能相無
若不與動對 則不名爲靜 不與靜對
則亦不名爲動矣 靜是心之體
動是心之用 旣應存此體
也不應廢其用 君子之學
無間於動靜
應該知得動靜合一之理
乙未白露 夢務鐵筆

동(動)과 정(靜) 두 글자는
상대적이지만 서로가 없으면
안 된다. 만약 움직임의 상대적인
것이 없다면 고요함이라 할 수 없고,
고요함의 상대적인 것이 없다면
역시 움직임이라고 말할 수 없다.
고요함은 마음의 본체이고
움직임은 마음의 쓰임이다.
마땅히 그 본체를 간직해야 할
뿐만 아니라 또한 쓰임을 버리지
않아야 할 것이다. 군자(君子)의
배움은 움직임과 고요함의 간격이
없으므로 동정합일(動靜合一)의
이치를 깨달아야 한다.
을미년(2015) 백로절에
몽무 철필(鐵筆)로 새기다.

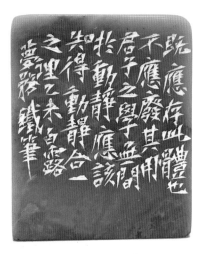 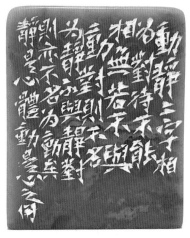
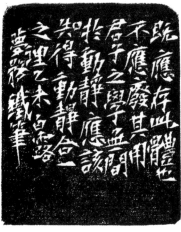 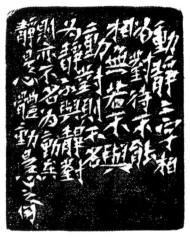

1

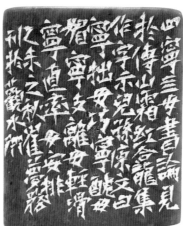

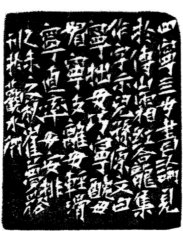

2

2

寧支離(녕지리)

차라리 지리(支離)할지라도

청전석(靑田石) 4.9×2×5.8cm

四寧四毋書論見於傅山
《霜紅龕集·作字示兒孫》, 原文曰:
寧拙毋巧, 寧醜毋媚, 寧支離毋輕滑,
寧直率毋安排.
乙未之秋 崔夢務刊於觀水齋

사녕사무(四寧四毋) 서론은 부산(傅山)의
《상홍감집·작자시아손》에 보인다.
원문에서 "차라리 졸렬할지라도 교묘
하지 말고, 차라리 추할지라도 예쁘게
꾸미지 말며, 차라리 산만할지라도
가벼이 하지 말고, 차라리 솔직할지언정
안배하지 말라." 하였다.
을미년(2015) 가을에 몽무
관수재(觀水齋)에서 새기다.

3

觀古得一(관고득일)

옛것을 보고 깨우치다

청전석(靑田石) 4.5×1.5×6cm

觀古鑒今 神得一以靈 萬物得一以生
乙未白露後三日 夢務刊於 不如嘿齋南窓下

옛일을 살피고 오늘을 거울로 삼아, 신은
하나의 진리를 얻어 신령스럽게 되었고,
만물은 하나의 진리를 얻어 생겨났다.
을미년(2015) 백로절 지난 삼일에 몽무
불여묵재(不如嘿齋) 남쪽창 밑에서 새기다.

4

壽比金石(수비금석)

수명이 쇠나 돌처럼 끝이 없으소서

청전석(靑田石) 6.3×1.8×6.2cm

壽比金石, 藝術長靑. 以金石之風範文友
可養其德, 以金石之氣度處事可修其身
乙未秋 夢務拙刀於不如嘿齋

수명은 쇠나 돌처럼 끝이 없고, 예술은
오래도록 푸르다. 금석(金石)의 풍범(風範)
으로 문우(文友)하면 덕을 양할 수 있고,
금석의 기도(氣度)로 처사(處事)하면
몸을 수양할 수 있다.
을미년(2015) 가을에 불여묵재에서
몽무가 서툰 솜씨로 새기다.

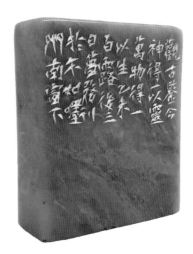

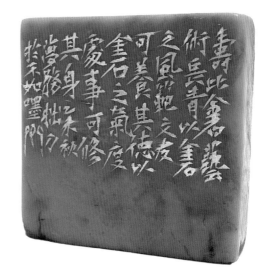

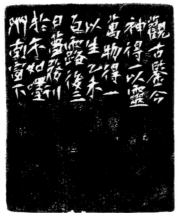

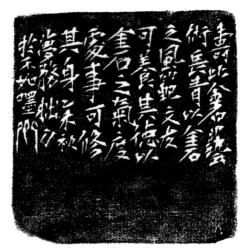

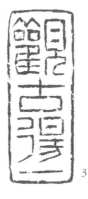

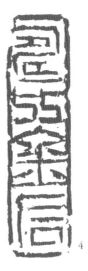

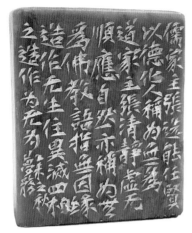 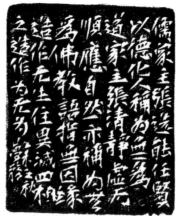

5

無爲(무위)

청전석(靑田石) 4.9×1.9×5.9cm

儒家主張選能任賢, 以德化人, 稱爲無爲.
道家主張清靜虛無, 順應自然, 亦稱爲無爲.
佛教語, 指無因緣造作,
無生住異滅四相之造作爲無爲

乙未之秋 夢務

유가에서는 능한 이를 뽑고 현명한 이에게
맡겨 사람을 덕으로 교화시키는 것을 무위라
주장하고, 도가에서는 청정허무(清靜虛無)와
자연에 순응하는 것을 또한 무위라 주장한다.
불교의 언어는 유위와 같은 인연의 지배를
받지 않고 생(生), 주(住), 이(異), 멸(滅)의
현상을 낳지 않는 것을 가리켜 무위라 한다.

을미년(2015) 가을 몽무

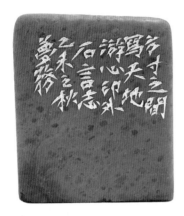 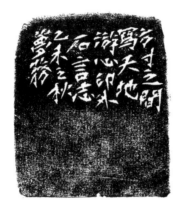

6

石言志(석언지)

돌로 뜻을 말하다

청전석(靑田石) 4×2.2×4.8cm

方寸之間寫天地, 游心印外石言志

乙未之秋 夢務

방촌(方寸) 사이에 천지(天地)를 쓰고,
인장 밖에서 놀며 돌로 뜻을 말한다.

을미년(2015) 가을 몽무

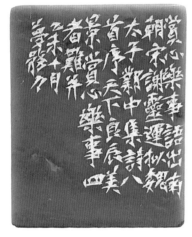 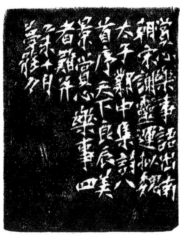

7

賞心樂事(상심락사)

즐거운 마음과 좋은 일

청전석(靑田石) 4.8×2×6cm

賞心樂事 語出南朝宋謝靈運
〈擬魏太子鄴中集詩八首序〉: 天下良辰,
美景, 賞心, 樂事, 四者難幷

乙未十月 夢務刀

상심락사(賞心樂事)는 남조(南朝) 송(宋)의
사령운(謝靈運)의 글 〈擬魏太子鄴中集詩
八首序〉에 나온다. 천하에 좋은 계절,
아름다운 경치, 즐거워하는 마음, 유쾌하게
노는 일, 이 네 가지를 아우르기가 어렵다.

을미년(2015) 시월 몽무 새기다.

8

渾噩 (혼악)

소박하여 꾸밈이 없다

청전석(靑田石) 4.9×2×5.8cm

寧守渾噩 而黜聰明
有些正氣還天地,
寧謝紛華 而甘澹泊
有個淸名在乾坤.

乙未小雪 菜根譚句 夢務

차라리 소박함을 지키고
총명함을 물리쳐 약간의
바른 기운을 남겨
천지에 돌려주고,
차라리 화려함을 사양하고
담담함을 달게 여겨
하나의 깨끗한 이름을
세상에 남기도록 하라.

을미년(2015) 소설(小雪)에
채근담구(菜根譚句)를
새기다. 몽무

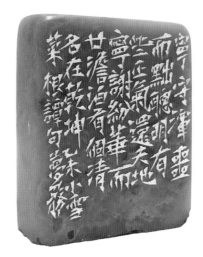

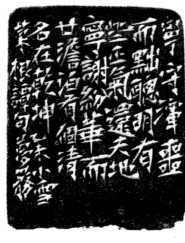

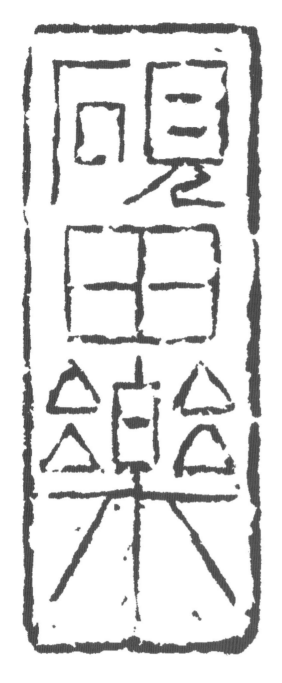

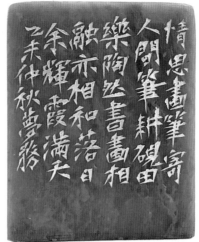

9
硯田樂(연전락)
벼루 농사의 즐거움
청전석(靑田石)
5.4×2×6cm

情思畵筆寄人間,
筆耕硯田樂陶然.
書畵相融亦相和,
落日余輝霞滿天
乙未仲秋 夢務

감정을 화필에 실어
사람에게 보내니,
붓·벼루 농사 즐겁기
그지없다. 글과 그림이
서로 조화로우니,
석양의 남은 빛과 노을이
하늘에 가득하구나.
을미년(2015) 깊은 가을날 몽무

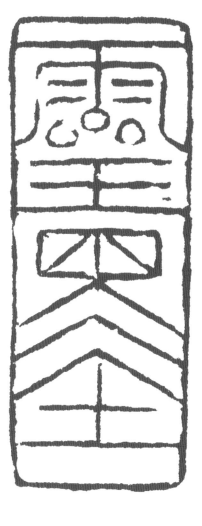

10
靈墨(영묵)
신령스러운 먹
청전석(靑田石)
5.4×2.1×5.9cm

神筆通靈墨飄香
乙未九月夢務刊於
不如嘿齋南窓下

신필(神筆)은 신령스럽고
먹은 향기롭게 흩날린다.
을미년(2015) 9월 불여묵재
남쪽 창가에서 몽무

11
幽靈(유령)
그윽한 영혼
청전석(靑田石)
4.8×1.9×5.7cm

書法是一個幽靈
語出張瑞田先生的
短篇文章
乙未九月 夢務

서법은 하나의
그윽한 영혼이다.
장서전 선생의
단편 문장에서
발췌하다.
을미년(2015)
9월에 몽무

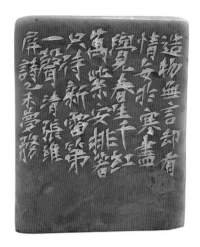

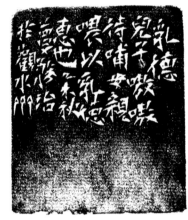

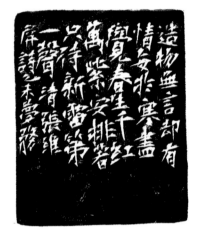

12

13

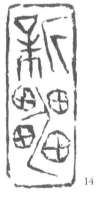

14

12

琴書下酒(금서하주)

음악과 글이 술맛을 돋우다

청전석(青田石) 5×2×5.8cm

琴書下酒

乙未之秋 夢務

음악과 글이 술맛을 돋운다.

을미년(2015) 가을 몽무

13

乳德(유덕)

덕을 먹이다

청전석(青田石) 4.8×2×5.7cm

乳德. 兒子嗷嗷待哺,
母親喂以乳德惠也

乙未秋 夢務治於觀水齋

덕을 먹이다. 아기가 젖 달라고
응애응애 울부짖으니 어머니는
덕과 은혜를 먹인다.

을미년(2015) 가을 관수재에서
몽무 새기다.

14

新雷(신뢰)

새봄의 우레 소리

청전석(青田石) 4.8×2×5.9cm

造物無言却有情 每於寒盡覺春生
千紅滿紫安排著 只待新雷第一聲

清張維屏詩 乙未 夢務

대자연은 말이 없지만 그래도
정이 있어, 매양 추위가 다하면
봄이 오는 것을 느낄 수 있네.
울긋불긋 온갖 꽃 다 마련해 두고서,
제일 먼저 새봄의 우레 소리
들리기만을 기다린다네.

청(清) 장유병(張維屏) 시를 새기다.
을미년(2015) 몽무

15

夢雨(몽우)

꿈속의 비

청전석(青田石) 5×2×6m

마음속 비가 내려 고개 들어
바라보니 잃어버린 꿈들이
별이 되어 하늘에 나린다.

이천십오년 가을 몽무

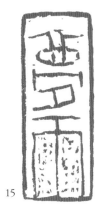

15

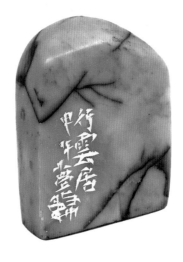

16
行雲居(행운거)
떠다니는 구름이 기거하는 곳
수산석(壽山石) 4.4×1.7×6cm

行雲居
甲午 夢務

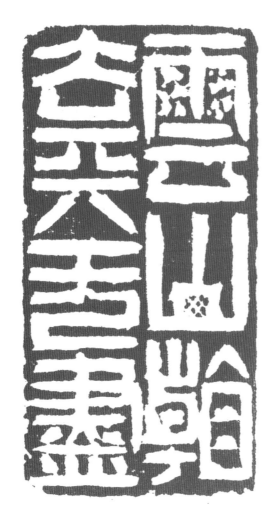

17
雲山看去天無盡
(운산간거천무진)
구름산에서 바라보니
하늘이 끝이 없다
청전석(青田石)
5.2×2.5×5.9cm

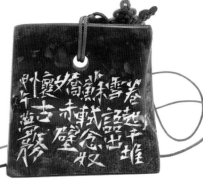

18
卷起千堆雪
(권기천퇴설)
천 겹의 물보라를
휘감아 올린다
수산석(壽山石)
4.5×1.2×4cm

卷起千堆雪
語出 蘇軾念奴嬌
赤壁懷古
甲午 夢務

19
食金石氣 (식금석기)
쇠와 돌의 기운을 먹다
수산석(壽山石)
3.7×1.2×6cm
甲午 夢務

20
縱橫有象 (종횡유상)
종횡(縱橫)이 모두 상(象)이다
수산석(壽山石) 4×1×4.5cm

縱橫有象 此山西大學
韓中書法展名題
二〇一一 錫

종횡유상 산서대학에서
개최한 한중서법전의
타이틀이다.
2011년 재석

21
眞言多在酒後 (진언다재주후)
진실된 말은 대개
술을 먹은 후에 나온다
수산석(壽山石)
3.4×0.5×3.5cm
二〇十四年 夢務

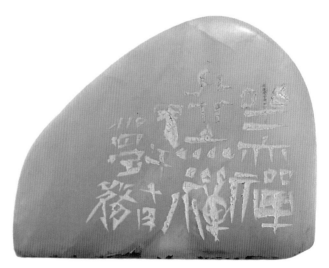

22
坐亦禪行亦禪 (좌역선행역선)
앉아 있는 것도 선(禪)이고
움직이는 것도 선(禪)이다
청전석(靑田石) 4.1×0.8×3.3cm

坐亦禪行亦禪
甲午十月 夢務

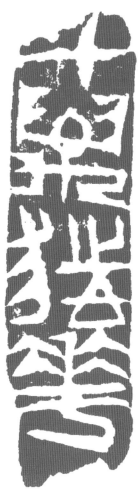

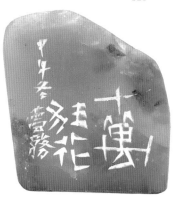

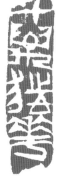

23
十萬狂花(십만광화)
수많은 열매를 맺지 못하는 꽃
수산석(壽山石) 4.6×1.5×5.3cm

十萬狂花
甲午冬 夢務

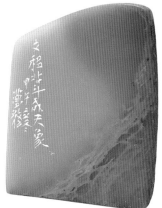

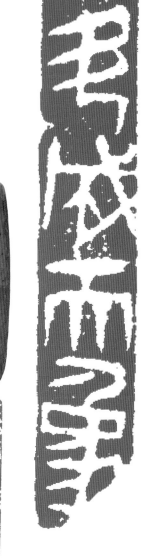

24
文移北斗成天象
(문이북두성천상)
글이 북두(北斗)로 옮겨가
하늘의 상(象)이 된다
창화석(昌化石) 4.4×0.5×5.3cm

文移北斗成天象
甲午立冬 夢務

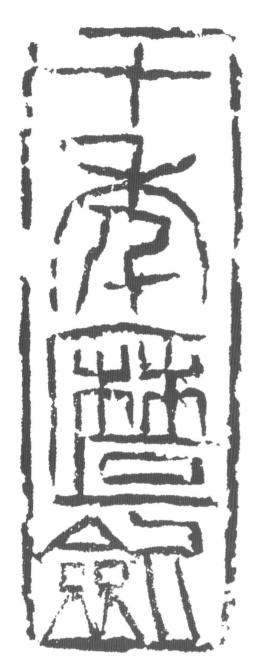

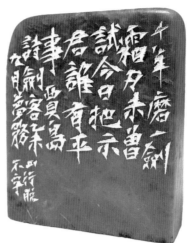

25
十年磨一劍(십년마일검)
십 년을 두고 칼 한 자루를 간다
청전석(靑田石) 5×2×6cm

十年磨一劍 霜刀未曾試 今日把示君
誰有不平事 賈島詩 劍客
乙未九月 夢務

십 년 동안 칼 한 자루 갈아, 서릿발 같은
칼날 아직 시험치 못했노라. 오늘 이것을
가져다 그대에게 주노니, 어느 누가
공평하지 못한 일 하겠는가?
가도(賈島) 시 〈검객〉. 을미년(2015) 9월, 몽무

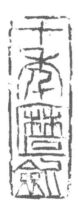

26
雲翔(운상)
줄달음치는 구름처럼
여기저기 흩어지다
수산석(壽山石) 5×2×5.2cm

甲午 夢務

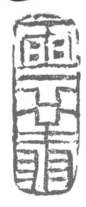

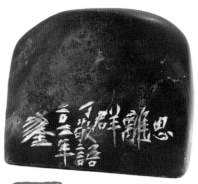

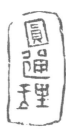

27
思離群(사리군)
무리를 떠나다
수산석(壽山石)
5.1×1.5×4.3cm

思離群 丁敬語
二〇一一年 錫

28
意自如(의자여)
뜻이 자유자재하다
수산석(壽山石)
3.5×1×4.2cm

辛卯四月 夢務

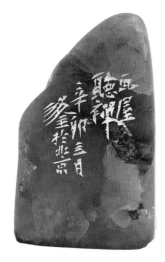

29
瓦屋聽禪(와옥청선)
기와로 지붕을
인 집에서 선(禪)을
듣는다
수산석(壽山石)
4×1.2×6.3cm

瓦屋聽禪
辛卯四月 錫 於北京

30
圓通理(원통리)
두루 통하는 진리
수산석(壽山石)
3×1.8×4.7cm

一自登臨海岸高
回頭無復舊塵勞
欲知大聖圓通理
聽取山根激怒濤
辛卯孟夏 夢務刊石

한번 스스로 올라가
해안 높은 곳에서 굽어보니
고개 돌려보니 다시는
지난 속된 수고 없어진다.
대성인의 두루 통하는
진리를 알고자 하여
산 아래 아래 부딪히는
성난 파도소리를
들어본다.
신묘년(2011) 초여름
몽무 새기다.

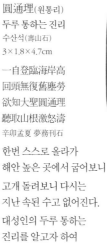

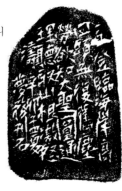

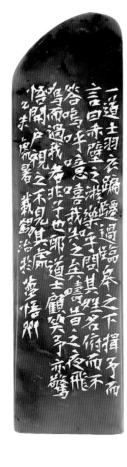
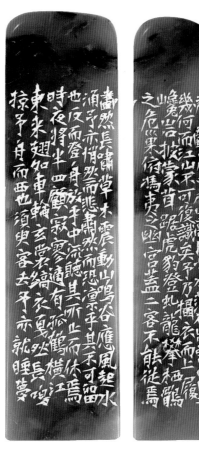
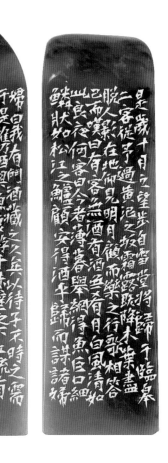

31
江流有聲(강류유성)
강물은 소리 내어 흐르고
청전석(青田石)
3.1×3.1×10.9cm

是歲十月之望	이 해 시월 보름에	歸而謀諸婦	돌아와 아내와 궁리를 해보았다.
步自雪堂	설당에서 걸어서	婦曰	아내가 말하였다.
將歸于臨皐	임고정으로 돌아가려 하였다.	我有斗酒	"제게 말술이 있는데
二客從予	두 손이 나를 따라	藏之久矣	갈무리해둔 지가 오래 되었으며
過黃泥之坂	황니의 비탈을 지났다.	以待子不時之需	그대가 불시에 필요할 것을
霜露旣降	서리와 이슬은 벌써 내렸고		대비한 것입니다."
木葉盡脫	나뭇잎은 모두 떨어졌으며	於是携酒與魚	이에 술과 고기를 들고
人影在地	사람의 그림자가 땅에 있어서	復遊於赤壁之下	다시 적벽의 아래에서 놀았다.
仰見明月	밝은 달을 우러러보았다.	江流有聲	강의 물결은 소리를 내고 흐르고
顧而樂之	돌아보면서 즐거워하여	斷岸千尺	끊어진 언덕은 천 자나 되었다.
行歌相答	길을 가며 노래로 서로 답하였다.	山高月小	산은 높고 달은 작았으며
已而歎曰	조금 있다가 탄식하여 말하였다.	水落石出	수위는 떨어져 바위가 드러났다.
有客無酒	"손님은 있는데 술이 없고	曾日月之幾何	일찍이 세월이 얼마나 지났던가?
有酒無肴	술은 있으나 안주가 없으며	而江山不可復識矣	그러나 강산은 다시 알 수가 없었다.
月白風淸	달은 밝고 바람은 맑으니	予乃攝衣而上	나는 곧 옷을 당겨 잡고 올라
如此良夜何	이런 좋은 밤을 어떻게 할까?"	履巉巖	가파른 바위를 밟고
客曰	손이 말하였다.	披蒙茸	무성하게 덮인 수풀을 헤치며
今者薄暮	"지금 해질녘에	踞虎豹	호랑이와 표범(같은 바위)에 앉고
擧網得魚	그물을 들어올려 고기를 잡았는데	登虯龍	이무기와 용(같은 소나무)에 올라
巨口細鱗	입은 크고 비늘은 가늘어	攀棲鶻之危巢	송골매가 깃든 아찔한 둥지에
狀如松江之鱸	모양이 송강의 농어 같습니다.		기어오르고
顧安所得酒乎	다만 어디서 술을 구할까?"	俯馮夷之幽宮	빙이의 깊은 궁전을 내려다보았다.

52

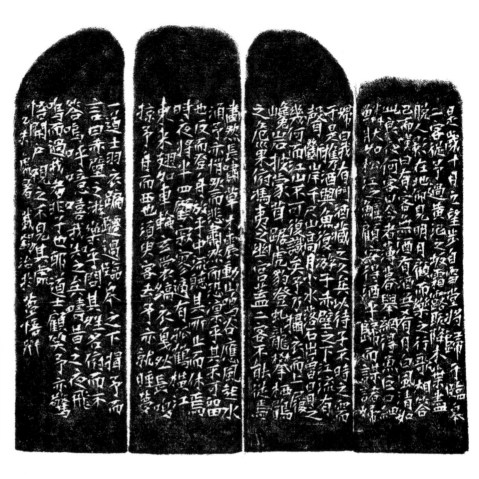

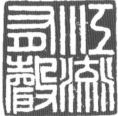

蓋二客之不能從焉	대체로 두 손은 따를 수가 없었다.
劃然長嘯	휘익— 하고 길게 휘파람을 부니
草木震動	초목이 모두 진동하였으며,
山鳴谷應	산이 울고 골짜기가 대답하고
風起水涌	바람이 일고 물이 솟구쳤다.
予亦悄然而悲	나 또한 근심스레 슬퍼져
肅然而恐	숙연히 두려워하였으며
凜乎其不可留也	오싹해져서 머무를 수가 없었다.
反而登舟	돌아와 배에 올라
放乎中流	물결 가운데로 풀어놓고
聽其所止而休焉	머무는 데로 버려두고 그곳에서 쉬었다.
時夜將半	때는 한밤중이 다 되어 가고
四顧寂寥	사방을 둘러보니 적막하고
	쓸쓸하기만 한데
適有孤鶴	마침 외로운 학이
橫江東來	강을 가로질러 동쪽에서 날아왔다.
翅如車輪	날개는 수레바퀴만 하며
玄裳縞衣	검은 하의와 흰 비단옷을 입고
戛然長鳴	꾸욱꾸욱 길게 울며
掠予舟而西也	나의 배를 스쳐 서쪽으로 날아갔다.
須臾客去	조금 있다가 손이 떠나자
予亦就睡	나 또한 잠들었다.

夢一道士羽衣翩躚	꿈에 한 도사가 깃털 옷을
	사뿐하게 날리며 날아와
過臨皐之下	임고정 아래를 지나와
揖予而言曰	내게 읍을 하며 말했다.
赤壁之遊樂乎	"적벽의 놀이는 즐거웠소?"
問其姓名	그 성명을 물어보았으나
俛而不答	고개를 숙이고 답이 없었다.
嗚呼噫嘻	오오! 아아!
我知之矣	내 알겠도다.
疇昔之夜	"지난 밤에
飛鳴而過我者	날아서 울면서 나를 지나간 것이
非子也耶	그대가 아니오?"
道士顧笑	도사는 다만 웃을 뿐이었고
予亦驚悟	나도 놀라서 깼다.
開戶視之	방문을 열고 보았는데
不見其處	그 있는 곳이 보이지 않았다.

蘇軾《後赤壁賦》(소식《후적벽부》)

乙未處暑 載錫 治於夢悟齋

을미년(2015) 처서에 몽무 몽오재(夢悟齋)에서 새기다.

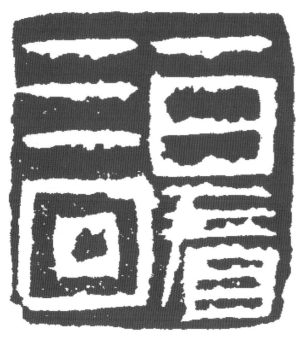

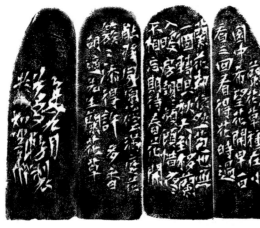

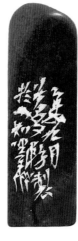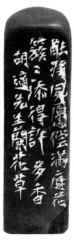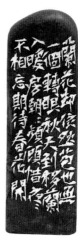

32
一日看三回(일일간삼회)
하루에 세 번씩 돌아보다
수산석(壽山石) 1.9×1.8×6cm

我從山中來, 帶着蘭花草　산속에서 나올 때 난초를 가져왔어요
種在小園中, 希望花開早　뒤뜰에 심어 놓고 꽃 피기를 기다려요
一日看三回, 看得花時過　하루에 세 번씩 돌아보았고
　　　　　　　　　　　　꽃 필 시기가 지났는데
蘭花卻依然, 苞也無一個　난초는 여전히 꽃망울 하나 맺지 않아요
轉眼秋天到, 移蘭入暖房　눈 깜짝할 새 가을이 와
　　　　　　　　　　　　난초를 따뜻한 방으로 옮겼어요
朝朝頻顧惜, 夜夜不相忘　아침마다 돌아보며 안타까워하고
　　　　　　　　　　　　저녁마다 잊지 못해
期待春花開, 能將夙願償　봄에 꽃피기를 기다리니 빨리 감상하고파요
滿庭花簇簇, 添得許多香　온 정원에 가득 퍼지는 꽃향기를 기다려요

胡適先生蘭花草 乙未九月夢務製於不如嘿齋
호적 선생 난화초를 을미년(2015) 구월에 불여묵재에서 몽무

33
雕刻時光(조각시광)
봉인된 시간
청전석(靑田石) 3.3×3.3×5cm

雕刻時光語出於舊蘇聯導演安德烈 · 塔可夫斯基(Andrei Tarkovsky)
所寫的電影自傳書名, 其大意是說電影這門藝術是借着膠片記錄下時間
流逝的過程, 時間會在人身上, 物質上留下印記, 卽雕刻時光的意義所在
乙未八月 夢務

조각시광은 옛 소련의 영화감독 안드레이 타르코프스키가 쓴 영화 자서전의
제목에서 발췌한 것이다. 대체적 의미는 영화 예술이라는 것이 필름을 빌려
흘러간 시간의 과정을 기록한다는 것을 말한다. 시간이 사람에게
물질에게 기억을 남겼다는 것이 곧 조각시광의 의의라고 할 수 있다.
을미년(2015) 팔월에 몽무

34
醉吐胸中墨(취토흉중묵)
취해서 흉중의 먹을 토하다
청전석(靑田石) 3×3×4.8cm

醉時吐出胸中墨,
解衣槃礴須肩掀
己丑冬 錫

취해서 흉중의 먹을 토하고,
옷을 풀어헤치고
다리를 쫙 벌린 채
어깨를 높이 치켜든다.
기축년(2009) 겨울 재석

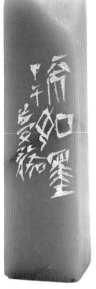

35
大美無言(대미무언)
큰 아름다움은 말이 없다
수산석(壽山石) 2.5×2×8.3cm

不如嘿
甲午 夢務

침묵만 한 것이 없다.
갑오(2014년) 몽무

36
十里香雪海(십리향설해)
매화가 만발하며 꽃과 향기가
온통 눈처럼 바다를 이루다
수산석(壽山石) 2.2×2×5.5cm
辛卯 錫
신묘(2011년) 재석

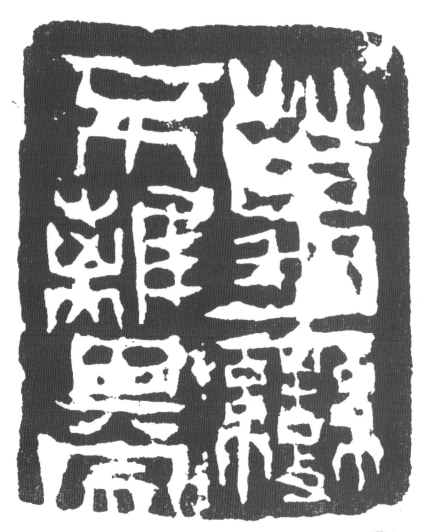

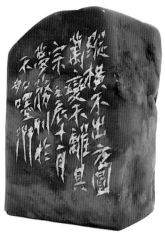

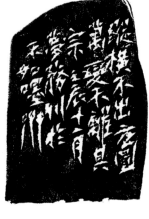

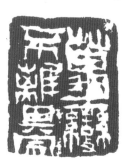

37

萬變不離其宗(만변불리기종)

아무리 변해도 그 근본(본질)은 달라지지 않는다

수산록목전석(壽山鹿目田石) 3.7×3.2×5.3cm

縱橫不出方圓, 萬變不離其宗.

壬辰十一月夢務刊於不如嘿齋

종횡무진하여도 법도를 벗어나지 않고,

아무리 변해도 그 근본(본질)은 달라지지 않는다.

임진년(2012) 11월에 몽무가

불여묵재(不如嘿齋)에서 새기다.

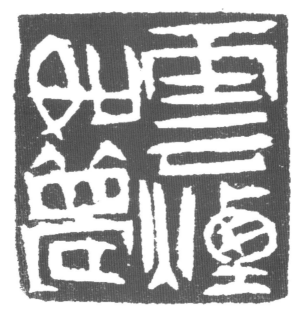

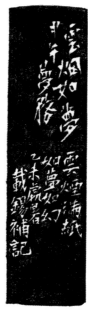

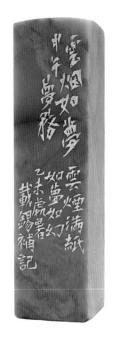

38

雲煙如夢 (운연여몽)
구름과 안개가 꿈과 같다
창화석(昌化石) 2.2×2.2×8cm

雲煙如夢
甲午 夢務

雲煙滿紙如夢如幻
乙未處暑 載錫 補記

구름과 안개가 꿈과 같다.
갑오년(2014) 몽무

구름과 안개가
종이에 가득하니
마치 꿈과 환영과 같다.
을미년(2015) 처서에
보충 해석 기록하다. 재석

39

略觀大意 (약관대의)
대략 큰 뜻을 보다
청전석(靑田石) 2.5×2.5×6.5cm

略觀大意
己丑十一月 小雪之夜 錫於不如嘿齋

기축(2009)년 11월 소설(小雪)이 내리는 밤
불여묵재에서 재석

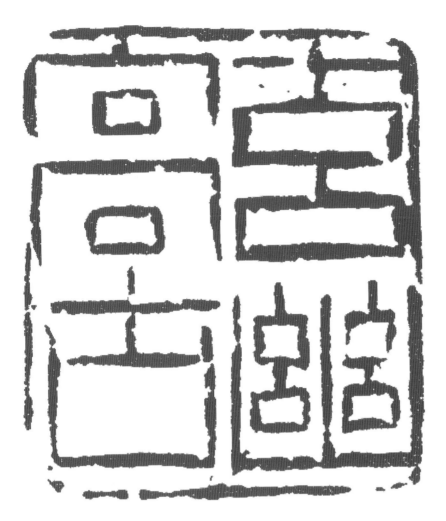

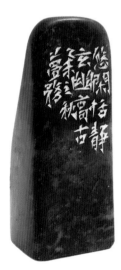
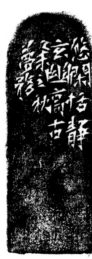

40
玄幽高古(현유고고)
그윽하고 예스럽고 고상함
수산석(壽山石) 2.7×2.1×6.3cm

悠閑恬靜 玄幽高古
乙未之秋 夢務

편안하고 고요하고, 그윽하고
예스럽고 고상하다.
을미 가을 몽무

41

歸一(귀일)

하나로 돌아가니

청전석(靑田石)

4×2.3×4cm

萬法歸一

乙未 夢務

온갖 법은 한곳으로
돌아간다.

을미년(2015) 몽무

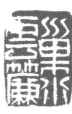

42

巢水雲簾(소수운렴)

물을 품고 구름이 발을 치는

수산석(壽山石) 2.5×2×5.5cm

參觀石坡亭 大觀巢水雲簾庵 感慨良深

乙未九月六日 歸後卽興刻此 夢務

석파정에서 소수운연암을 참관하고
감명받은 바가 있었다. 이에 집에 돌아와서
즉흥으로 새겨보다.

을미 9월6일 몽무

43

玉樹臨風(옥수임풍)

옥으로 된 나무가 바람을 마주하고

수산석(壽山石) 2.3×2.3×2.4cm

甲午 夢務

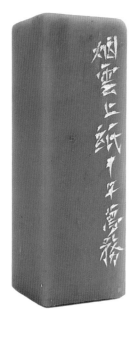

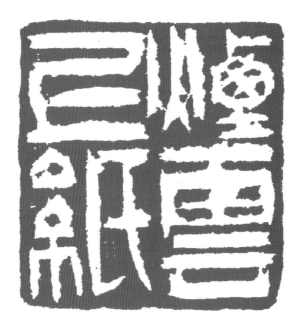

44
煙雲上紙(연운상지)
종이 위에 피어오르는 연기
청전석(青田石) 2.3×2.3×7cm

煙雲上紙
甲午 夢務

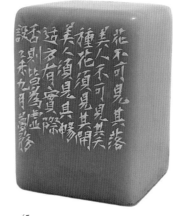

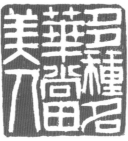

45
多種名花當美人(다종명화당미인)
각종 이름난 꽃은 미인과 같다.
청전석(青田石) 3.5×3.5×5cm

花不可見其落, 美人不可見其夭.
種花須見其開, 美人須見其暢適,
方有實際, 否則皆爲虛設
乙未九月 夢務

꽃은 그 떨어짐을 볼 수 없고,
미인도 일찍 요절함을 볼 수 없다.
꽃을 심고 피기를 바라고, 미인이
성숙함을 보고자 하는 것이 실제이다.
그렇지 않으면 모두 유명무실하다.
을미년(2015) 9월 몽무

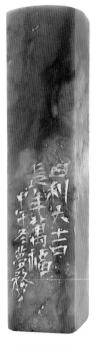

46
日利大吉長年萬福
(일리대길장년만복)
크게 길하고 날마다 좋은 일과
오래도록 만복이 가득하길
창화석(昌化石) 1.7×1.7×8.8cm

日利大吉長年萬福
甲午冬 夢務

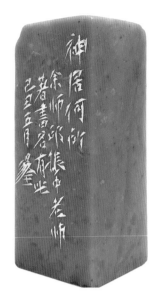

47
神居何所 (신거하소)
신(神)은 어디에 있는가?
수산석(壽山石) 3×3×7cm

神居何所 余師邱振中
老師著書名有此
己丑五月 錫

신은 어디에 있는가? 스승
치우전중 노사의 책 제목이다.
기축 5월 재석

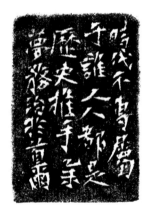

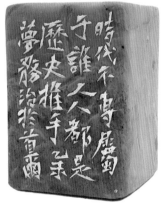

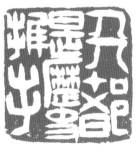

48
人人都是歷史推手
(인인도시역사추수)
사람은 모두 역사의 구성원이다
청전석(青田石) 3.5×3.5×5cm

時代不專屬于誰, 人人都是歷史推手
乙未 夢務治於首爾

시대는 어느 누구에게만 속하는 것이 아니라
모든 사람이 다 역사를 추진해 나간다.
을미년(2015) 서울에서 몽무

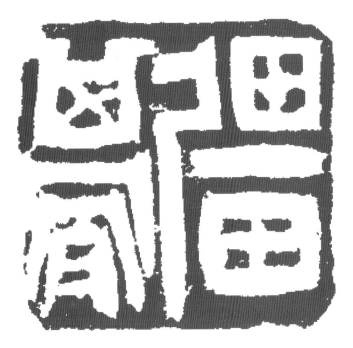
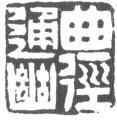
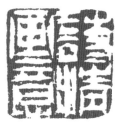
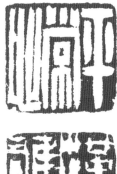
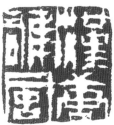

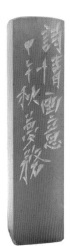

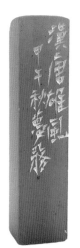

49
彊其骨 (강기골)
참된 도의 골격을
튼튼히 한다
요령석(遼寧石)
1.5×1.5×6cm

甲午立秋 夢務

50
平常心 (평상심)
이런 저런 마음이
일지 않은 그냥 평온한
상태의 마음이 도
요령석(遼寧石)
1.5×1.5×6cm

平常心
甲午秋 夢務

51
曲徑通幽 (곡경통유)
굽이진 길은 그윽한
곳으로 통하고
요령석(遼寧石)
1.5×1.5×6cm

曲徑通幽
甲午九月 夢務

52
詩情畫意 (시정화의)
시적 정감과
그림의 정취
요령석(遼寧石)
1.5×1.5×6cm

詩情畫意
甲午秋 夢務

53
漢唐雄風 (한당웅풍)
한(漢)과 당(唐)의
웅장한 풍모
요령석(遼寧石)
1.5×1.5×6cm

漢唐雄風
甲午秋 夢務

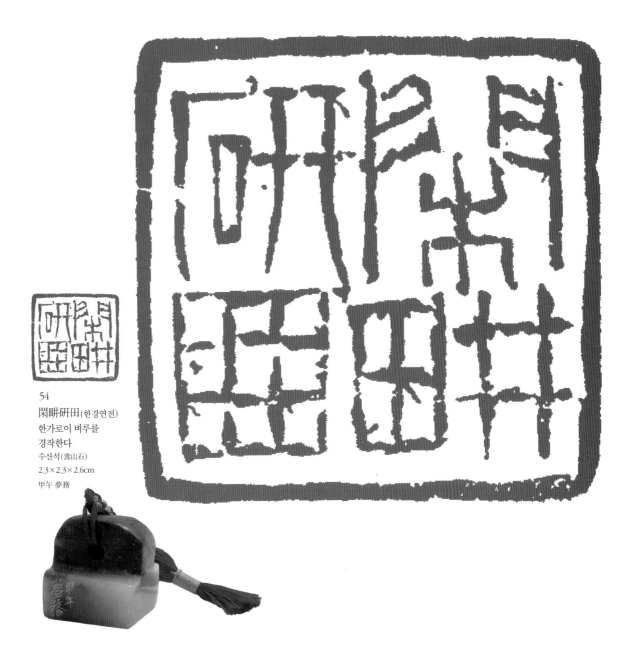

54
閑畊硏田 (한경연전)
한가로이 벼루를
경작한다
수산석(壽山石)
2.3×2.3×2.6cm
甲午 夢務

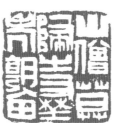

55
山僧暮歸寺, 埜老朝入田
(산승모귀사, 야로조입전)
스님은 저녁에 절로 돌아오고,
시골 늙은이는 아침에 밭에
들어간다
수산석(壽山石) 3×3×9cm

56
春蘭如美人 (춘란여미인)
춘란은 미인과 같다
수산석(壽山石) 3.1×3.1×7.5cm

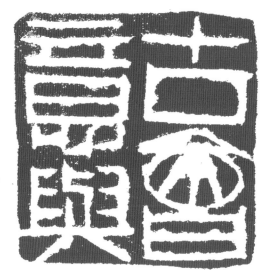

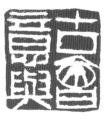

57
古會意與(고회의여)
생각하는 바가 옛것과 통한다
수산석(壽山石) 2.5×2.5×7cm

信手所作不計工拙
己丑冬月 崔夢務治石於
北京 不如嘿齋 燈下

공(工)과 졸(拙)의 계획이 없이
마음 가는 대로 새기다.
기축년(2009) 겨울에 북경
불여묵재 등불 아래에서 몽무

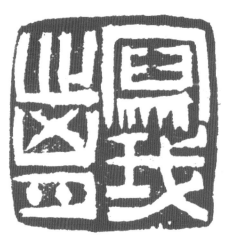

58
寫我心胸(사아심흉)
내 마음을 쓰다
수산석(壽山石)
1.9×1.9×5cm

心胸寫我
癸巳七月 夢務

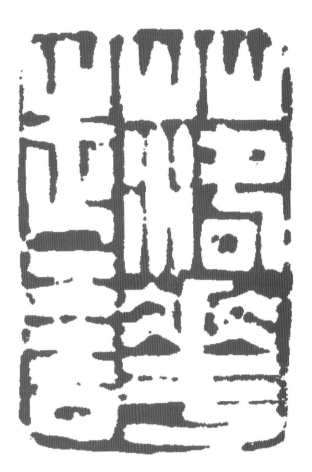

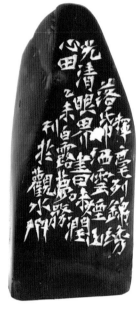

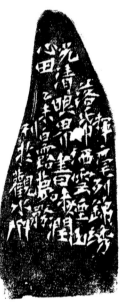

59
書味潤心田(서미윤심전)
글씨의 맛은 마음을 윤택하게 한다
수산석(壽山石) 3.3×2.5×8.3cm

揮毫列錦綉, 落紙泗雲煙.
山光淸眼界, 書味潤心田.
乙未白露 夢務刊於觀水齋

붓을 들어 휘갈기니 비단이
수놓아지고, 종이 위에 구름과
연기가 뿌려진다.
산의 빛은 눈을 맑게 하고
글씨의 맛은 마음의 밭을
윤택하게 적신다.
을미년(2015) 백로 관수재에서
몽무 새기다.

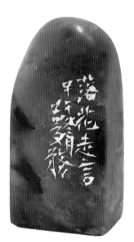

60
落花走言(낙화주언)
말하는 듯 떨어지는 꽃
수산석(壽山石)
2.6×1.7×5.1cm
落花走言 甲午冬月 夢務

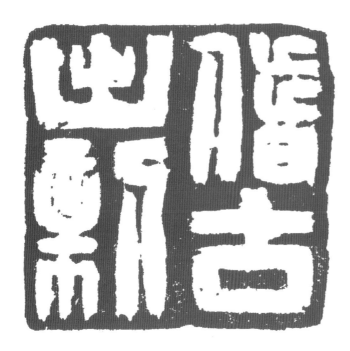

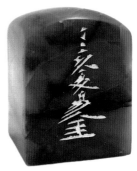

61
借古出新(차고출신)
옛것을 빌려 새로움을 만든다
파림석(巴林石) 3.5×3.5×4cm

丁亥夏 錫

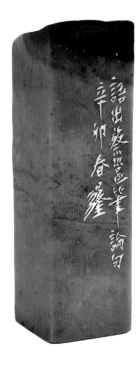

62
縱橫有象(종횡유상)
종횡(縱橫)이 모두 상(象)이다
수산석(壽山石) 2.7×2.7×8.7cm

語出蔡邕筆論句

辛卯春 錫

채옹의 서론구에 나온다.
신묘년 봄 재석

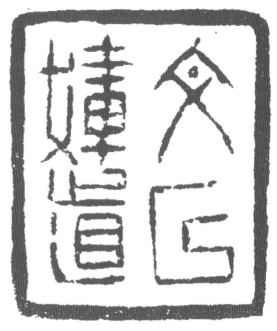

63
文以載道(문이재도)
글이란 도를 담는 그릇이어야 한다
수산석(壽山石) 2×2.2×6.2cm

文以載道 語出周敦頤《通書》
己丑春 錫

64
雲門煙石(운문연석)
구름문과 연기 뿜는 돌
수산석(壽山石)
2.5×2.5×8.5cm

己丑冬 錫

65
歸零(귀령)
처음으로 돌아가서
수산석(壽山石) 3.1×1.6×5.4cm

書法自然, 守一歸零
乙未仲秋 夢務刊於不如嘿齋

글씨는 자연을 따르고,
처음으로 돌아가야 한다.
을미년(2015) 중추
불여묵재에서 몽무

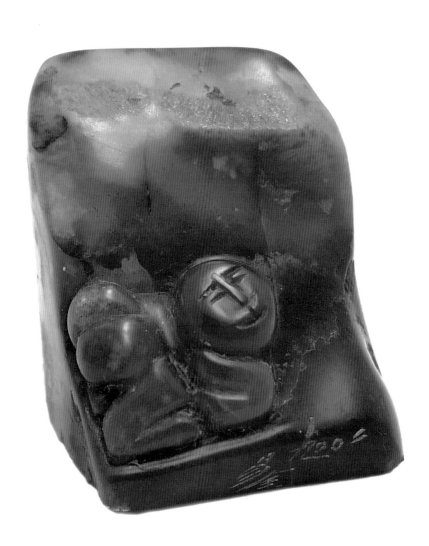

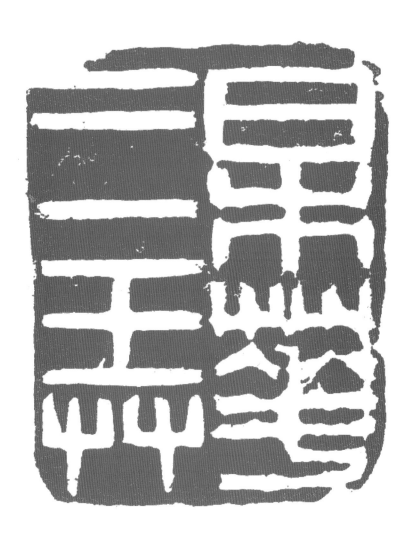

66
某花三弄(매화삼롱)
세 차례 걸쳐 핀 매화
3.2×2.2×4cm
二〇〇九錫

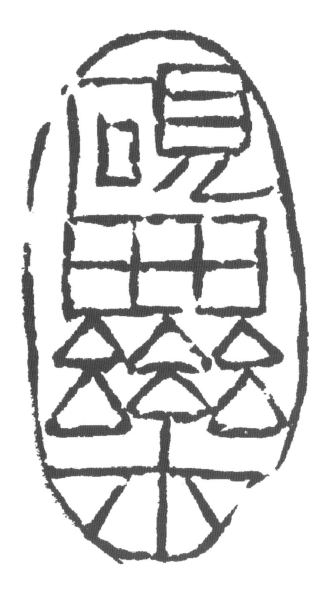

67
硯田樂(연전락)
벼루 농사의 즐거움
수산석(壽山石) 4×2.3×3cm

二〇一一 錫
2011년 재석

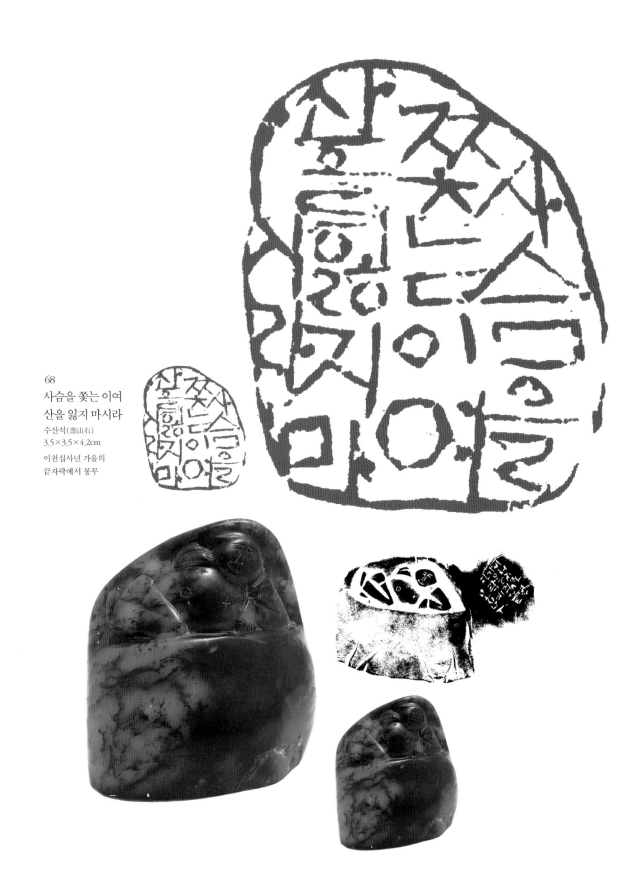

68
사슴을 쫓는 이여
산을 잃지 마시라
수산석(壽山石)
3.5×3.5×4.2cm
이천십사년 가을의
끝자락에서 몽무

69

長慶(장경)

오랜 경사스러움

수산석(壽山石)

3.6×1.5×5.1cm

洗心 (세심)

마음을 씻다

辛卯四月 夢務 製

70

無田食硯(무전식연)

전답은 없으나 벼루를 먹는다

수산석(壽山石) 4.3×1.7×6.5cm

印章易於實而難於虛,
所謂計白以當黑,
情韻正孕於虛處反視,
近年之刻或正於虛得少佳趣
辛卯三月 錫 幷記

인장은 가득 차기는 쉬우나
비우기는 어렵다.
이른바 흰 면을 계산하여
획을 감당한다(計白當黑)는
것은 정운(情韻)이 바로
빈 곳을 돌이켜보는 곳에서
잉태한다는 것을 말한다.
근년에 새긴 것들은
비어 있는 아름다움이
제법 구사된 듯하다.
신묘년(2011) 3월
재석이 더해 기록하다.

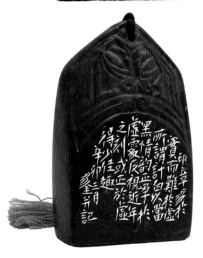

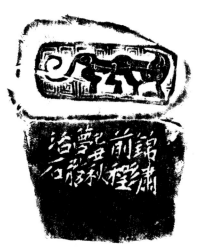

71
錦繡(금수)
비단 위에 수를
놓은 듯
수산석(壽山石)
3×1.8×3.1cm

錦繡前程
己丑秋夢務治石

비단 위에 수를
놓은 듯한 앞날.
기축(2009년)
가을 몽무

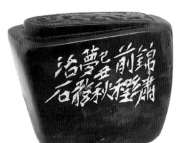

72
阜康(부강)
풍성하고 편안하다
수산석(壽山石)
1.8×0.6×4cm

阜康大豊 富康安康
夢務于北京

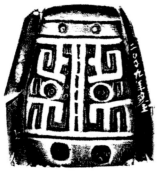

73
樂事多多
(낙사다다)
즐거운 일이
많아지길
수산석(壽山石)
3×0.5×4.2cm
二〇〇九 錫

74
南無阿彌陀佛(나무아미타불)
청전석(靑田石) 5×0.8×3.6cm
甲午夢務

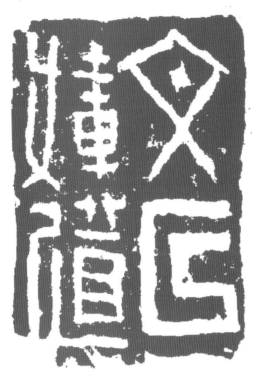

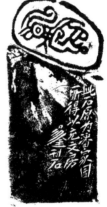

75
文以載道(문이재도)
글이란 도를 담는
그릇이어야 한다
수산석(壽山石)
2.8×1.8×9.5cm

庚寅八月 錫 刊於
北京不如嚜齋

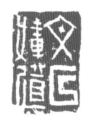

76
載道永寧(재도영녕)
도를 싣고 오래도록
평안하다
수산석(壽山石)
2.5×2.5×4.6cm

此石原爲潘家園所得
以充文房
錫 刊石

이 돌은 반가원에서
구한 것으로
문방(文房)으로 쓰기에
부족함이 없다.
재석

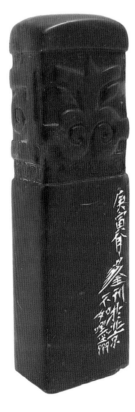
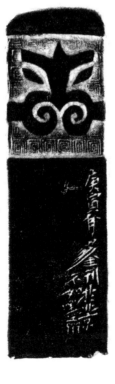

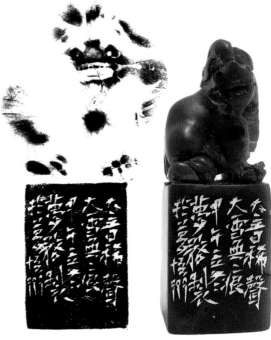

77

大雪無痕(대설무흔)

큰 눈은 흔적이 없다

수산석(壽山石) 2.8×2.5×7.8cm

大音稀聲 大雪無痕

甲午立冬 夢務製於夢悟齋

큰 소리는 작게 들리고
큰 눈은 흔적이 없다.

갑오년(2014) 입동에
몽오재에서 몽무

78

胸盪千巖萬壑(흉탕천암만학)

온갖 암석과 골짜기들이
가슴을 흔든다

수산석(壽山石) 3×3×4cm

胸盪千巖萬壑

甲午冬 夢務

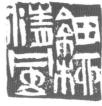

79

細柳淸風(세류청풍)

가는 버드나무 사이로
부는 맑은 바람

수산석(壽山石)
2.5×2.5×3.5cm

細柳淸風

甲午冬 夢務

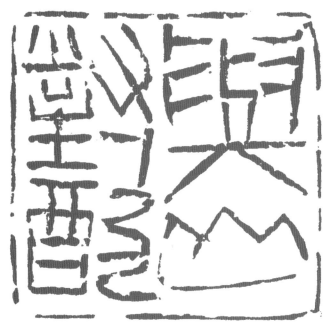

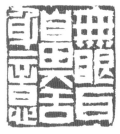

81

無眼耳鼻舌身意
(무안이비설신의)
눈, 귀, 코, 혀와 몸과 뜻이 없으니
수산석(壽山石) 3.3×3×5cm

無眼耳鼻舌身意,
一塵不染如夢幻
泡影露電, 萬法皆空
甲午 夢務

눈, 귀, 코, 혀와 몸과 뜻이
없으며, 티끌만큼도 세상의
물욕(物慾)에 물들어 있지
않음이 꿈, 환영, 물거품, 그림자,
이슬, 번개 같으니, 온갖 법은
모두 공(空)한 것이다.
갑오년(2014) 몽무

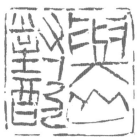

80

與山對酌(여산대작)
산과 더불어 술을 마신다
수산석(壽山石) 3.5×3.5×5cm
甲午冬 夢務

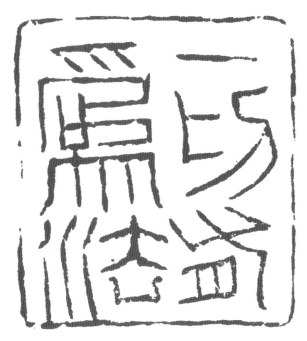

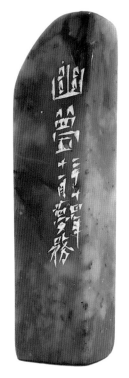

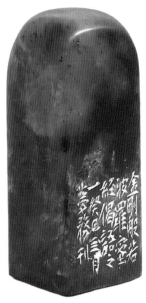
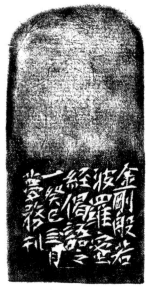

83
幽夢(유몽)
그윽한 꿈
청전석(青田石)
2.2×1.8×9.6cm
二千十四年 十一月
夢務

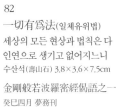

82
一切有爲法(일체유위법)
세상의 모든 현상과 법칙은 다
인연으로 생기고 없어지느니
수산석(壽山石) 3.8×3.6×7.5cm

金剛般若波羅密經偈語之一
癸巳四月 夢務刊

금강반야바라밀경
게어(偈語) 중 하나.
계사년(2013) 사월 몽무 새기다.

80

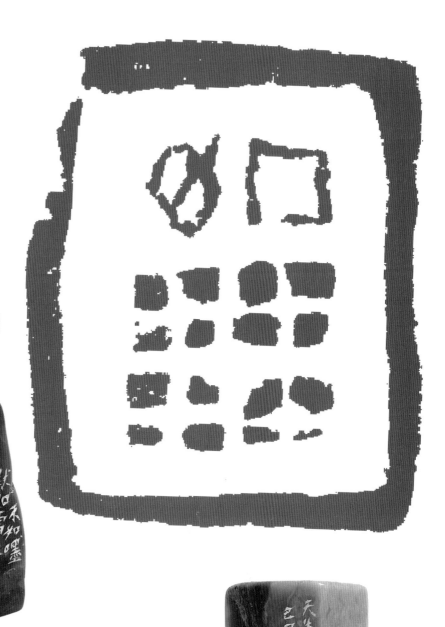

84
如雷(여뢰)
우레와 같이
수산석(壽山石)
1.8×1.5×6cm

不如嘿 默如雷
二○一一年 四月 錫

침묵만한 것이
없고, 침묵은
우레와 같다.
2011년 4월 재석

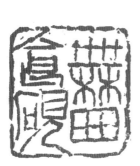

85
無田食硯(무전식연)
전답은 없으나 벼루를 먹는다
파림석(巴林石) 3.3×3.3×4.1cm

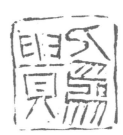

86
人爲貴(인위귀)
사람이 귀하다
청전석(靑田石) 3×3×5cm

天生萬物人爲貴
己丑四月 錫

하늘이 내린 만물(萬物)
중 사람이 귀하다.
기축 4월 재석

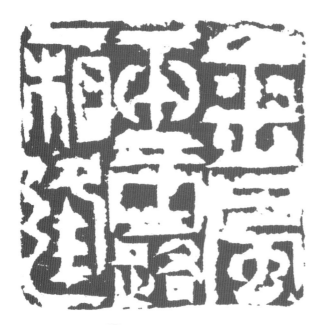

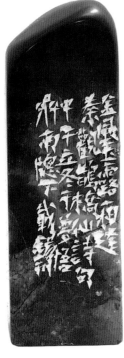

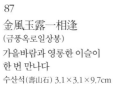

87
金風玉露一相逢
(금풍옥로일상봉)
가을바람과 영롱한 이슬이
한 번 만나다
수산석(壽山石) 3.1×3.1×9.7cm

金風玉露一相逢
秦觀鵲橋仙詩句 甲午立冬于
夢悟齋南窓下 載錫刊

가을바람과 영롱한 이슬이
한 번 만나다.
진관(秦觀)의 작교선(鵲橋仙)
시구를 갑오년(2014년)
입동(立冬)에 새기다. 몽오재
남쪽 창가 아래에서 재석

88
山水方滋(산수방자)
산과 물이 무성하다
수산석(壽山石)
2.3×2.3×8.3cm
甲午十一月 夢務刊石

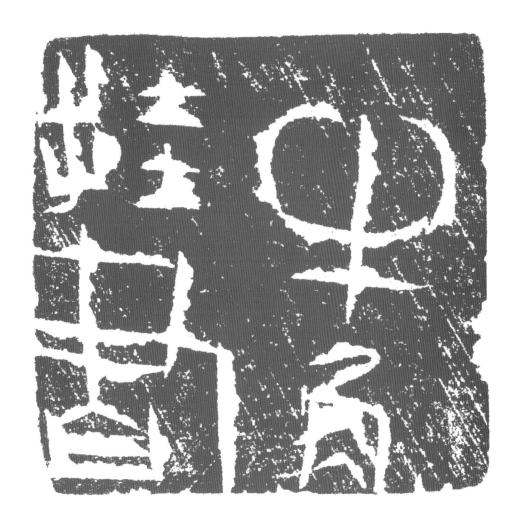

89
牛角掛書(우각괘서)
청전석(青田石) 3.5×3.5×3cm

掛書牛角宿緣遲, 廿七年華始有師
책을 소뿔에 걸고 인연이 늦어,
27세에 스승을 만나게 되었다.
燈盞無油何害事, 自燒松火讀唐詩
등잔에 기름이 없는 것이 무슨 해가
있으랴만, 스스로 소나무를 태운 불로
당시(唐詩)를 읽었다.
二〇一二年秋 錫

90
硯山一農 (연산일농)
벼루 산에 농사
수산석(壽山石)
2.1×2.1×4.5cm
甲午冬 夢務

91
十里香雪海 (천리향설해)
매화가 만발하며 꽃과
향기가 온통 눈처럼
바다를 이루다
수산석(壽山石)
1.9×21.9×3.3cm
辛卯 錫

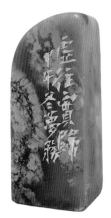

92
虛往實歸 (허왕실귀)
빈 것으로 갔다가
가득차서 돌아오니
수산석(壽山石)
2.3×2×5.2cm
虛往實歸 甲午冬 夢務

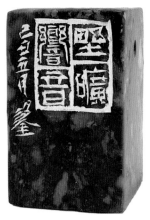

93
野曠響音 (야광향음)
들은 넓고 소리 울리네
청전석(靑田石) 3×3×5cm
野曠響音
己丑五月 錫

94
絳樹靑琴(강수청금)
강수와 청금(중국 고대의 두 미녀)
청전석(靑田石) 2.5×2.5×5cm
絳樹靑琴 丁亥 錫

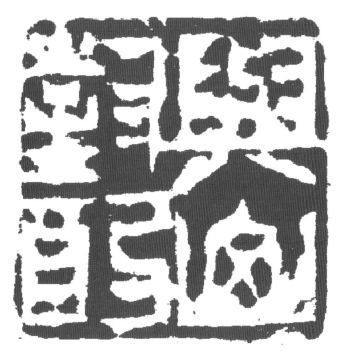
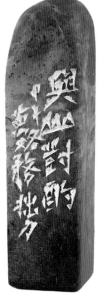

95
與山對酌(여산대작)
산과 더불어
술을 마신다
수산석(壽山石)
2.1×2×8cm

與山對酌
甲午冬 夢務拙刀

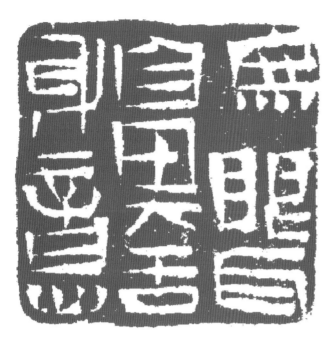

96
無眼耳鼻舌身意(무안이비설신의)
눈, 귀, 코, 혀와 몸과 뜻이 없으니
수산석(壽山石) 2×2×5cm

97
觀梅放鶴(관매방학)
매화를 감상하고
학을 놓아주다
청전석(青田石) 2.7×2×4.5cm

觀梅放鶴

乙未秋 夢務

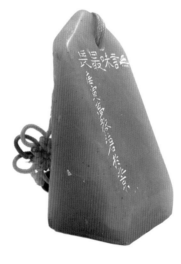

98
無言味最長(무언미최장)
말이 없는 것이 가장 오래간다
수산석(壽山石) 2.5×2.7×6cm

無言味最長

庚寅 夢務治石於北京

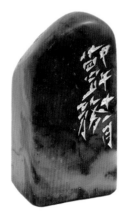

99
道圓則通(도원즉통)
불도(佛道)가 통하다
수산석(壽山石) 2.1×1.8×4.2cm
甲午十一月 夢務

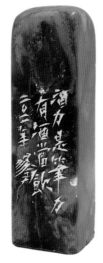

100

有酒當飮 (유주당음)

술이 있다면 마땅히 마신다

수산석(壽山石) 2.1×1.9×6.8cm

酒力是筆力 有酒當飮

二〇一一年 錫

주력은 필력이다.
술이 있다면 마땅히
마셔야 한다.

2011년 재석

101

千品競秀 (천암경수)

천개의 암석이
빼어남을 다투다

수산석(壽山石)
2.5×2.1×7cm

甲午 夢務

102

彊其骨 默如雷
(강기골 묵여뢰)

참된 도의 골격을
튼튼히 하고, 침묵은
우레와 같이 하라

수산석(壽山石)
2.5×1.8×4.9cm

彊其骨 默如雷

二〇一一年 四月 夢務

103
智巧兼優(지교겸우)
기지와 공교로움이 겸하여 빼어나다
청전석(靑田石) 4×4×5cm
智巧兼優 丁亥 錫

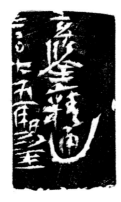
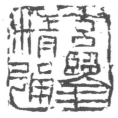

104
玄鑒精通(현감정통)
진수(眞髓)를 꿰뚫어보는 감상력
청전석(靑田石) 2.8×2.8×5cm
玄鑒精通 二○○七 五月 錫

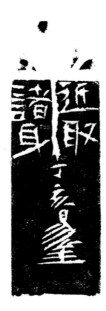
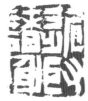
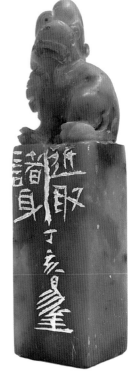

105
近取諸身(근취저신)
가깝게는 자기 몸에서
진리를 찾는다
수산석(壽山石) 2.5×2.5×9.3cm

近取諸身
丁亥 錫

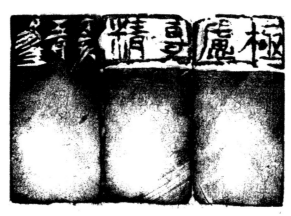

106
極慮專淸(극려전청)
깊이 생각하며 정신을 집중하다
청전석(靑田石) 2.4×2.4×5cm

極慮專淸
乙亥五月 錫

107
體勢多方(체세다방)
글자의 형태와 기세가 다양하다
청전석(靑田石) 4×4×5cm

酷好崇異尚奇的人, 能夠欣賞玩味字
書體態和意韻氣勢的多種變化
丁亥 錫

특이한 글씨를 좋아하고 기이한 표현을 숭상하는
사람은 서체의 형태미와 의운기세(意韻氣勢)의
다양한 변화를 감상할 수 있다.
정해(2007년) 재석

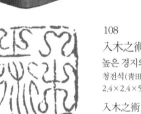

108
入木之術(입목지술)
높은 경지의 서법
청전석(靑田石)
2.4×2.4×5cm

入木之術
丁亥 錫

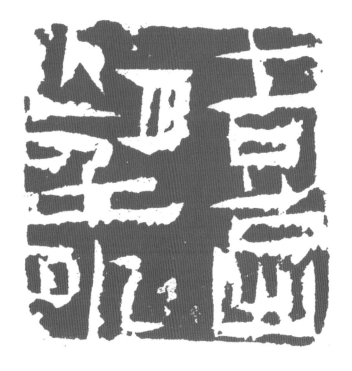

109
喜出望外(희출망외)
뜻밖의 기쁨
청전석(青田石) 3×3×5cm
戊子十月 錫刊于首師大

110
臨池之志(임지지지)
임지(臨池)의 뜻
청전석(青田石) 2.5×2.5×5cm
臨池之志
丁亥年于北京 錫

111
神融筆暢(신융필창)
정신이 융화되어 붓이
유창하다
청전석(青田石)4×4×5cm
神融筆暢
丁亥(2007년)五月 錫

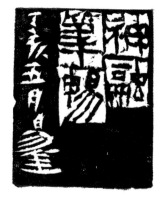

 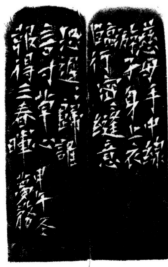 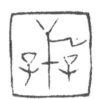

112
游子(유자)
길 떠나는 자식
청전석(靑田石) 2.3×2.3×6.8cm

慈母手中線 游子身上衣
臨行密密縫 意恐遲遲歸
誰言寸草心 報得三春暉
甲午冬 夢務

자애로운 어머니 실을 쥐고,
먼 길 가는 아들 옷을 꿰매네.
떠나는 전날 더 꼼꼼히 바느질하네,
행여 늦게 돌아올까봐 걱정하시네.
어린 풀 같은 자식이 어찌
봄볕 같은 3년 사랑을 갚을까.
갑오 겨울 몽무

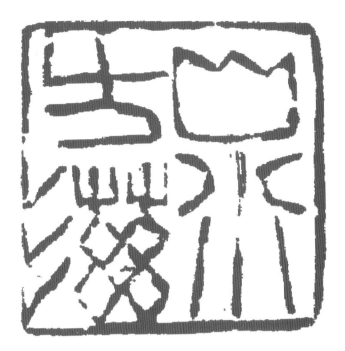

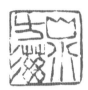

113
山水方滋(산수방자)
산과 물이 무성하다
수산석(壽山石) 2×2×3.2cm

山水方滋
甲午 夢務

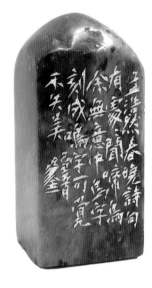

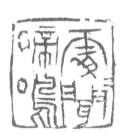

114
處處聞啼鳴(처처문제명)
곳곳에서 들리는 새 울음소리
수산석(壽山石) 3×3×6.5cm

孟浩然春曉詩句有處處聞啼鳥
余無意中鳥字刻成鳴字 可覺不失美
己丑五月 錫

맹호연의 시〈춘효〉를 보면
"處處聞啼鳥"라는 구절이 있다.
나는 무의식중으로 "鳥"자를
"鳴"자로 새기었는데 그
아름다움을 잃지 않은 것 같다.
기축 5월 재석

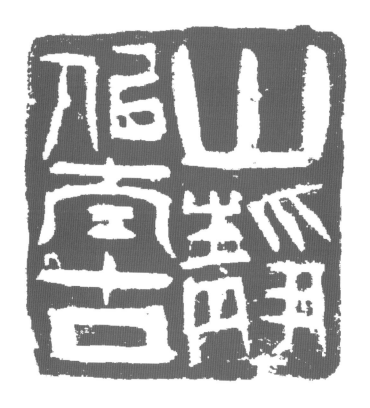

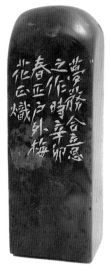

115
山靜似太古(산정사태고)
산이 고요하니 태고와 같다
수산석(壽山石) 2.2×2.2×7cm

夢務合意之作 時
辛卯春定戶外梅花正熾

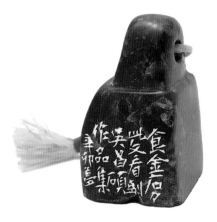

116
食金石刀(식금석도)
금석(金石)을 머금은 칼
수산석(壽山石) 2.7×2.5×4.5cm

食金石刀 此文看到
吳昌碩作品集
辛卯 夢

금석을 머금은 칼.
오창석 작품집에서
본 글이다.
신묘 몽(夢務)

117
以廉爲訓(이렴위훈)
청렴을 교훈으로 삼다
파림석(巴林石) 3.7×3.7×3.9cm

以廉爲訓
庚寅春節 夢務刊於不如嘿齋燈下

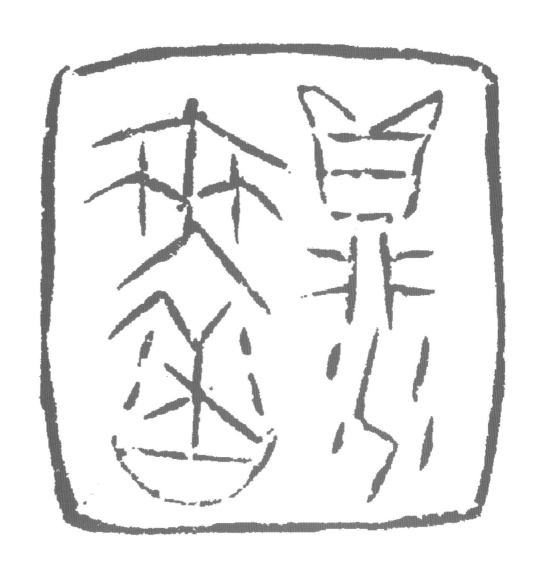

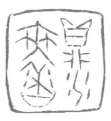

118
眞水無香(진수무향)
참된 물은 향기가 없다
청전석(靑田石)
3×3×5cm

甲骨 眞水無香
二○○九年 六月 錫 刻
진수무향을 갑골문으로
새기다.

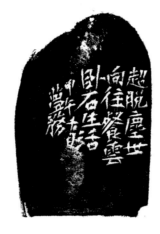

119
餐雲(찬운)
구름을 먹다
수산석(壽山石) 3.5×1.7×5.5cm

超脫塵世 向往餐雲臥石生活
甲午十月 夢務

세속을 초탈하여, 구름을 먹고
돌에 눕는 생활을 그리워한다.
갑오 10월 몽무

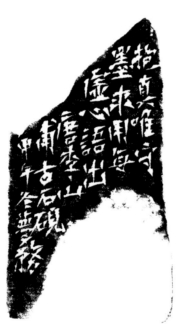
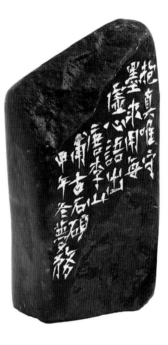

120
守墨(수묵)
먹을 지키다
수산석(壽山石) 4.5×2.5×8.3cm

抱眞唯守墨, 求用每虛心
語出唐李山甫古石硯
甲午冬 夢務

참됨 안음 오로지 먹 지키는
일이고, 쓰임 구함 매번 마음
비운다. 당(唐) 이산보(李山甫)의
고석연(古石硯)에서 가려 새기다.
갑오년(2014) 겨울 몽무

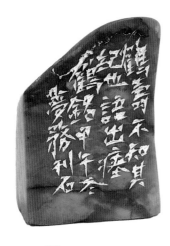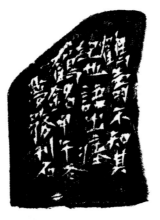

121
鶴壽(학수)
학처럼 천수를 누리소서
수산석(壽山石)3.7×2.5×5.2cm

鶴壽不知其紀也
語出瘞鶴銘 甲午冬 夢務刊石

학의 수명이 언제까지인지
알지 못한다.
예학명(瘞鶴銘)에서 갑오년(2014)
몽무 가려 새기다.

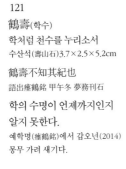

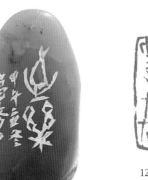

122
至樂(지락)
지극한 즐거움
수산석(壽山石) 2.4×2×4.8cm

至樂
甲午立冬 夢務刀

123
筆畊(필경)
붓을 경작하다
청전석(靑田石)
3.1×1.5×5.8cm

筆畊
甲午 夢務

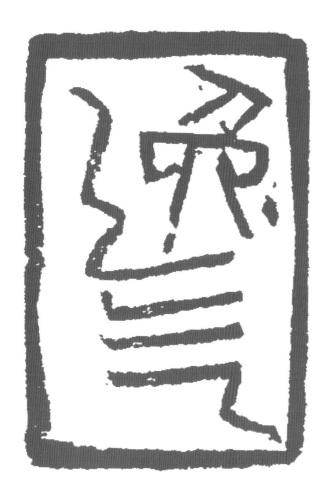

124

逸氣(일기)

세속에서 벗어난 기상

수산석(壽山石) 2.3×1.6×7.6cm

胸中逸氣 筆下煙嵐

甲午十一月 夢務治石

가슴엔 세속을 벗어난 기상,
붓 아래 피어나는 안개.

갑오 11월 몽무

125

仁者壽(인자수)

어진 사람은 천수를 누린다

수산석(壽山石) 2.2×1.7×6.3cm

積善成德而神明自得者可謂仁者

庚寅二月 錫

선행을 쌓아 덕을 이루고 신명을
자득한 자는 어진이라 할 수 있다.

경인년 이월 재석

126

一口茶(일구다)

한 모금의 차

해남석(海南石) 3×1.5×7.5cm

一口茶解酒

甲午八月 夢務刊于不如嘿齋

한 모금의 차는 술을 깨운다.

갑오 팔월 불여묵재에서 몽무

127

逍遙(소요)

노닐며 걷는다

수산석(壽山石)

2.8×1.7×7.5cm

自由自在 不受拘束

甲午十一月

夢務製扵不如嘿齋

자유자재로 구속받지 않는다.

갑오년(2014) 11월

불여묵재에서 몽무

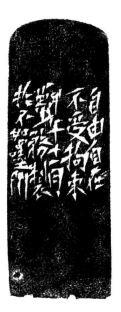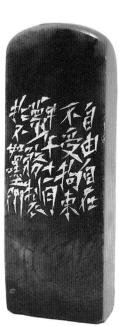

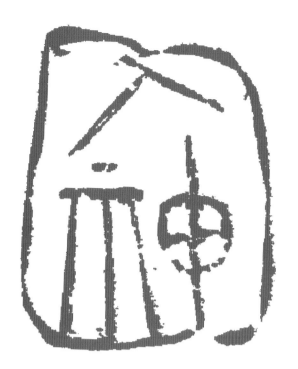

128
入神(입신)
신묘한 경지에 들어가다
수산석(壽山石)
1,5×1,2×6,2cm

甲午冬 夢務

129
我佛(아불)
내가 곧 부처이다
수산석(壽山石)
3,2×1,6×5cm

癸巳八月 夢務 治石

130
幽雅(유아)
그윽하고 고상하다
수산석(壽山石)
2×1,5×4cm

2008錫 自製

131
暢神(창신)
정신이 맑고 화창하다
수산석(壽山石)
2,7×1,5×5,5cm

暢神 辛卯 夢務

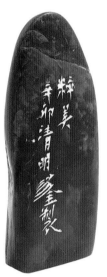

132
粹美(수미)
순수한 아름다움
수산석(壽山石)
3×1,5×7,2cm

粹美
辛卯淸明 錫製

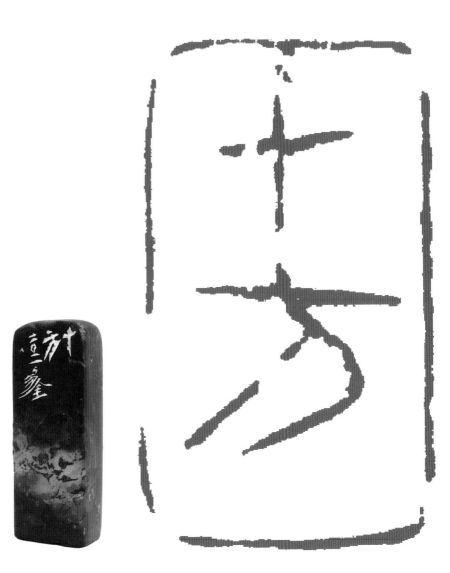

133
十方(시방)
수산석(壽山石)
2.2×1.3×6.3cm

진리는 모든 방향에
살아 있으며 상하좌우, 동서남북,
시방 전체에 가득 차 있는 것이다.
사방(四方)과, 사방의 사이인
사우(四隅), 상하(上下)를 아울러 이른다.
二0一一 錫

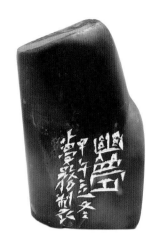

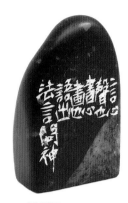

134
幽夢(유몽)
그윽한 꿈
수산석(壽山石)
3.3×1.8×6cm

幽夢
甲午立冬 夢務製

135
心畫(심화)
마음의 그림
수산석(壽山石)
2.8×1.7×4.5cm

言心聲也 書心畫也
法言問神
언어는 마음의 소리요,
글씨는 마음의 그림이다.
양웅(揚雄)의《법언·
문신》에 나온 말이다.

136
奔雷(분뢰)
천둥소리
수산석(壽山石)
2.7×1.8×3.2cm

甲午 夢務

137
通玄(통현)
사물의 깊고 묘한 이치를 깨달아
진리의 세계에 들어가다
수산석(壽山石) 2.9×1.4×3cm
二〇一一 錫

138
守拙(수졸)
세태에 융합하지 않고
우직(愚直)함을 지키다
수산석(壽山石)
2×1.7×5cm
二〇一一年
夢務於不如嘿齋

139
尙志(상지)
고상(高尙)한 뜻
창화석(昌化石)
2.4×1.6×3.8cm
庚寅元月 錫 刊石

140
奮發(분발)
마음을 돋우어
기운을 내다
수산석(壽山石)
1.5×3×8cm
奮發
辛卯四月 夢務

141
眞意(진의)
참된 뜻
청전석(靑田石)
2.1×1×6.2cm
甲午 夢務

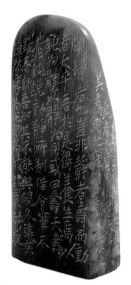

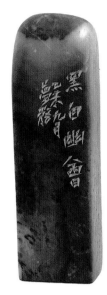

142
神暢(신창)
정신이 맑다
수산석(壽山石)
3.6×1.6×8cm

甲午 夢務

143
醉硯(취연)
벼루에 취하다
수산석(壽山石)
3×1.4×7cm

144
長樂(장락)
긴 즐거움
수산석(壽山石)
2.5×1×5.4cm

甲午 夢務

145
幽會(유회)
그윽하게 모이다
수산석(壽山石)
2.2×1.6×7.5cm

黑白幽會(묵백유회)
乙未九月 夢務

흑과 백이 그윽하게
모이다.

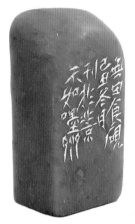

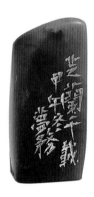

146
無田食硯
(무전식연)
전답은 없으나
벼루를 먹는다
청전석(靑田石)
2.2×1.8×5cm

無田食硯
甲午冬月 刊於
北京不如嘿齋

147
芝蘭千載
(지란천재)
고상하고 돈독한
우정과 사랑은
천년을 두고
수산석(壽山石)
1.8×1.5×4cm

芝蘭千載
甲午冬 夢務

148
品逸(품일)
은일(隱逸)함을
맛보다
수산석(壽山石)
3×1.5×3.8cm
甲午 十月 夢務

149
讀畵(독화)
그림을 읽다
수산석(壽山石)
2.4×1×3.1cm

讀畵
甲午 夢務

150
索境(색경)
경지를 탐색하다
수산석(壽山石)
2.4×1.8×5cm

求索古人意境
(구색고인의경)
辛卯五月 夢務

옛사람의 의경을
탐색하다.
신묘년 5월 몽무.

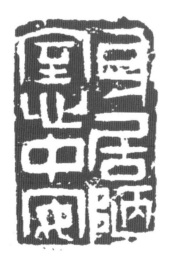

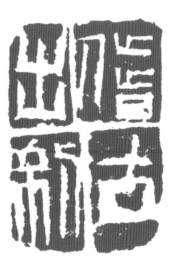

151
身居陋室心中安
(신거루실심중안)
몸은 누추한 곳에 있으나
마음은 편안하다
수산석(壽山石)
1.8×1.2×6.2cm

152
借古出新(차고출신)
옛것을 빌려
새로움을 만든다
수산석(壽山石)
2.2×1.5×6.2cm

二〇一〇 二月 錫

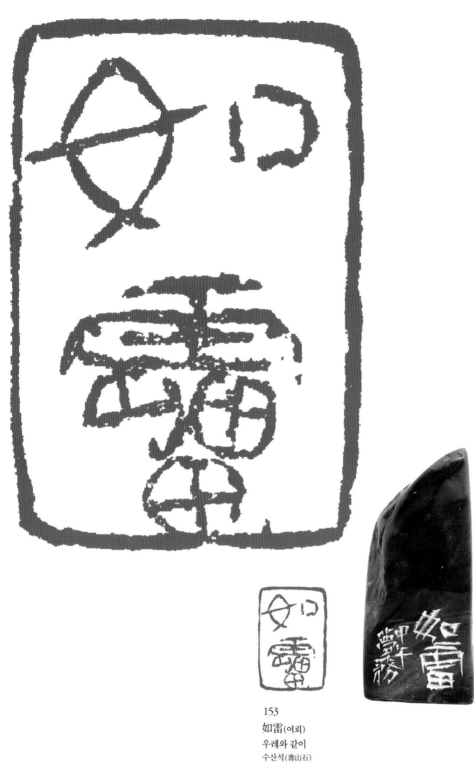

153
如雷(여뢰)
우레와 같이
수산석(壽山石)
2.7×2×6.5cm

如雷
甲午 夢務

154
胸中眞氣(흉중진기)
가슴에 참된 기상
수산석(壽山石)
2×1.5×3cm

胸中眞氣
辛卯四月 夢務

155
鳴翠(명취)
푸름을 지저귀다
수산석(壽山石)
3×1×3.2cm
二0一0年 六月 錫

156
聽濤(청도)
파도소리를 듣다
수산석(壽山石)
3×2×4.5cm

聽濤
辛卯春 夢務於不如嘿
齋

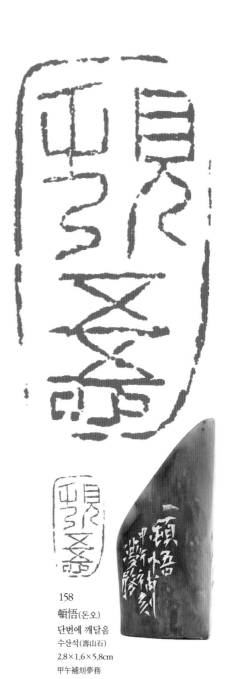

157
修緣(수연)
인연을 닦다
수산석(壽山石)
3.1×2×10cm
修緣 甲午十一月
夢務

158
頓悟(돈오)
단번에 깨달음
수산석(壽山石)
2.8×1.6×5.8cm
甲午補刻夢務

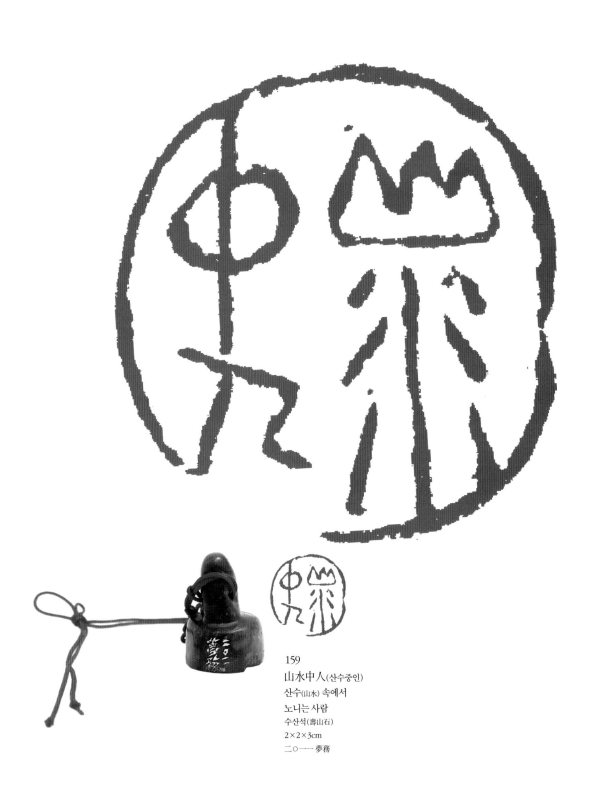

159
山水中人(산수중인)
산수(山水) 속에서
노니는 사람
수산석(壽山石)
2×2×3cm
二〇一一 夢務

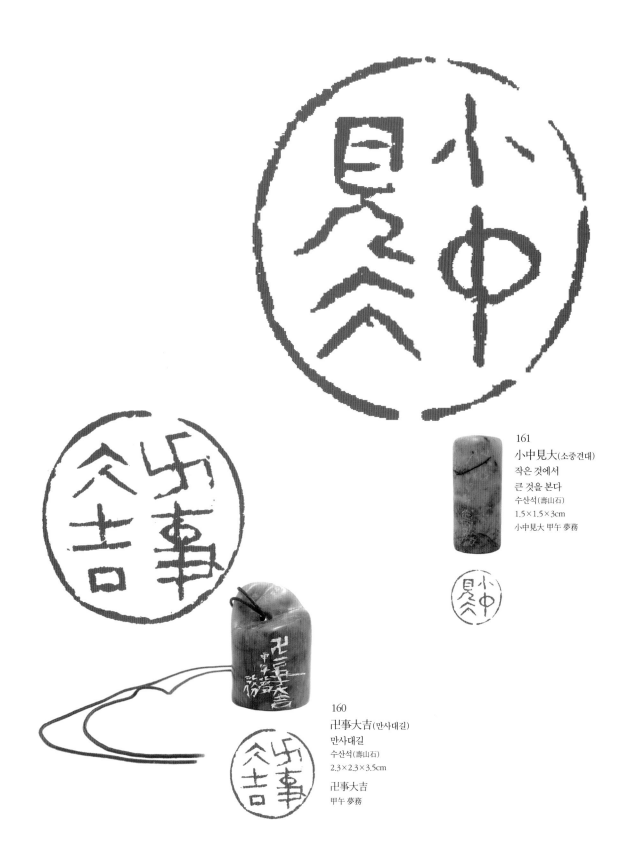

161
小中見大(소중견대)
작은 것에서
큰 것을 본다
수산석(壽山石)
1.5×1.5×3cm
小中見大 甲午 夢務

160
卍事大吉(만사대길)
만사대길
수산석(壽山石)
2.3×2.3×3.5cm
卍事大吉
甲午 夢務

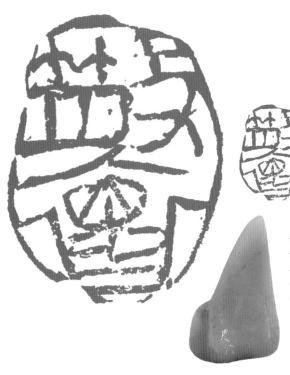

162
散懷(산회)
마음속에 품고 있는 것
들을 흩어버린다
수산석(壽山石)
2.5×1.9×3.5cm

163
升恒(승항)
날이 갈수록
융성 발전하다
수산석(壽山石)
2×1.5×4.5cm

升恒
辛卯 錫

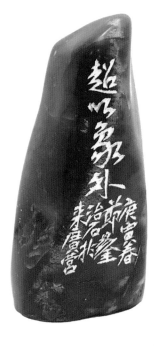

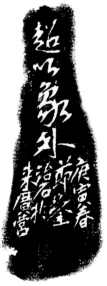

164
大雅(대아)
크나큰 우아함
수산석(壽山石)
2×1×4cm

大雅 甲午冬 夢務

165
超以象外(초이상외)
형상 밖으로의 초월
수산석(壽山石) 4×3×8cm

超以象外
庚寅春節 錫治石於來廣營

형상 밖으로의 초월.
경인년(2010) 춘절(春節)에
내광영(來廣營)에서 재석 새기다.

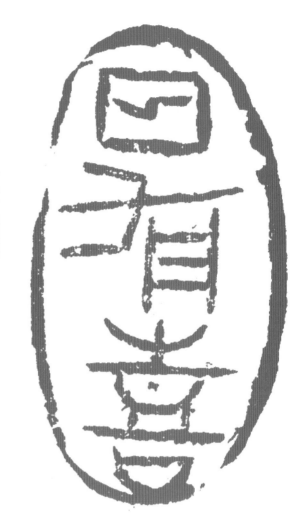

166
日有喜(일유희)
날마다 기쁨이 있다
창화석(昌化石) 3.4×2×5.2cm

日有喜 漢瓦當有此三字 吳昌碩先
生曾書此語
乙酉秋 夢務於觀水齋

한나라 와당에 이 세 글자가 있고,
오창석 선생도 일찍이 작품으로
쓴 적이 있다.
을미년(2015) 가을 관수재에서 몽무

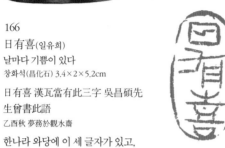
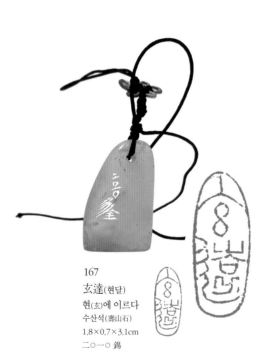

167
玄達(현달)
현(玄)에 이르다
수산석(壽山石)
1.8×0.7×3.1cm
二〇一〇 鍚

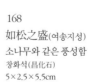
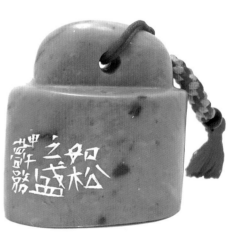

168
如松之盛(여송지성)
소나무와 같은 풍성함
창화석(昌化石)
5×2.5×5.5cm

如松之盛
甲午 夢務

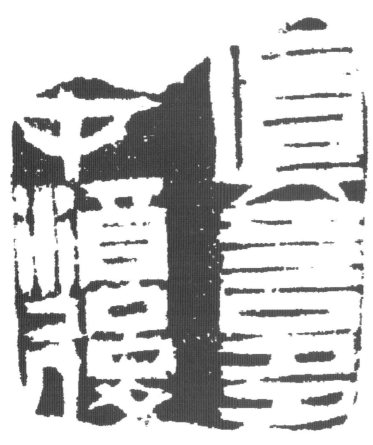

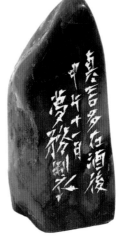

169
眞言多在酒後(진언다재주후)
진실된 말은 대개 술이
들어간 후에 많다
수산석(壽山石) 2,5×2,2×6cm

眞言多在酒後
甲午十一月 夢務製

170
長風蕩海(장풍탕해)
멀리서 불어오는 강한 바람이
바다를 흔든다
수산석(壽山石) 4,2×3,2×4cm
甲午 夢務

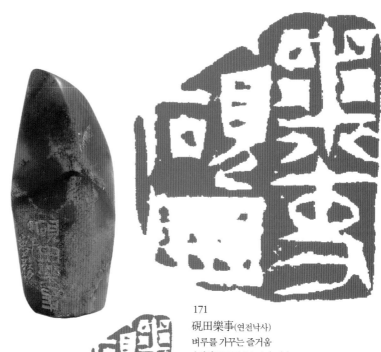

171
硯田樂事(연전낙사)
벼루를 가꾸는 즐거움
수산석(壽山石) 2.1×1.6×6.4cm

硯田樂事
甲午 夢務

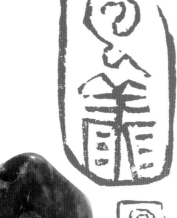

172
雲翔(운상)
줄달음치는 구름처럼
여기저기 흩어지다
수산석(壽山石) 3×1.7×6.8cm

雲翔
甲午 夢務

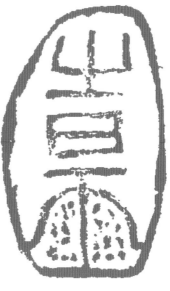

173
時雨(시우)
때맞춰 내리는 비
수산석(壽山石)
1.8×1×5.2cm
甲午 夢務

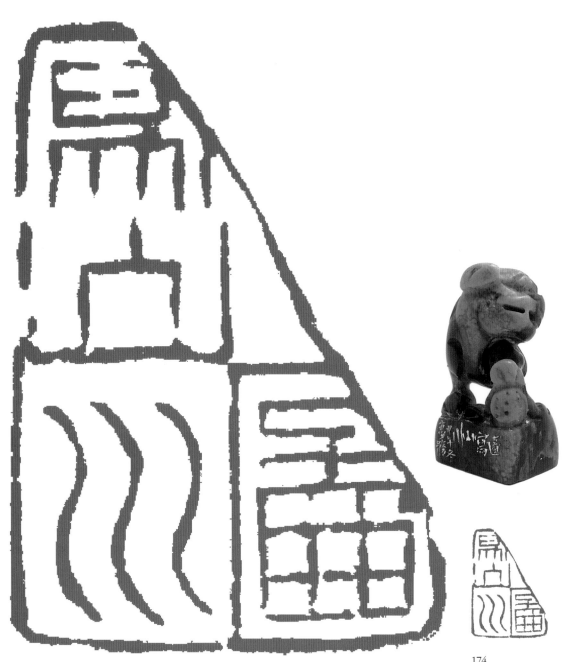

174
圖寫山川(도사산천)
산천을 그리다
창화석(昌化石) 2.5×2×4.6cm
甲午冬 夢務

175
孤高(고고)
고고하다
수산석(壽山石)
2.3×1.5×6.2cm
辛卯四月 夢務 刊

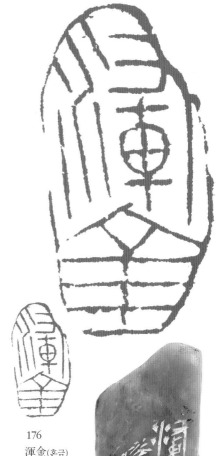

176
渾金(혼금)
땅에서 파낸
그대로의 금
수산석(壽山石)
1.5×3×5.4cm

渾金
癸巳八月 錫

177
披雲(파운)
활짝 걷힌 구름
수산석(壽山石)
3.3×2×4.2cm
甲午 夢務

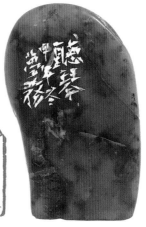

178
聽琴(청금)
가야금 소리 들으며
수산석(壽山石)
2.9×1.5×5.5cm
聽琴 甲午冬 夢務

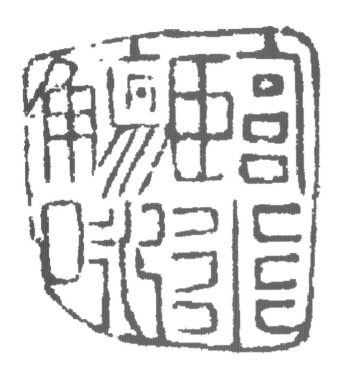

179
臨水觴咏(임수상영)
물을 앞에 두고 술을 마시고
시를 읊는다
수산석(壽山石)
1.5×1.4×5.5cm
甲午冬 夢務 治石

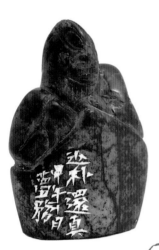

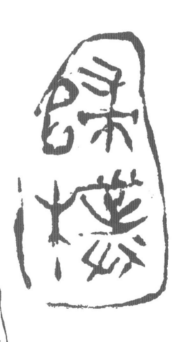

180
歸朴(귀박)
순박함으로 돌아가다
수산석(壽山石)
2.8×1.4×4.8cm

返朴還眞
甲午十月 夢務

순박함으로 되돌아가
진실로 환원한다.
갑오 10월 몽무

116

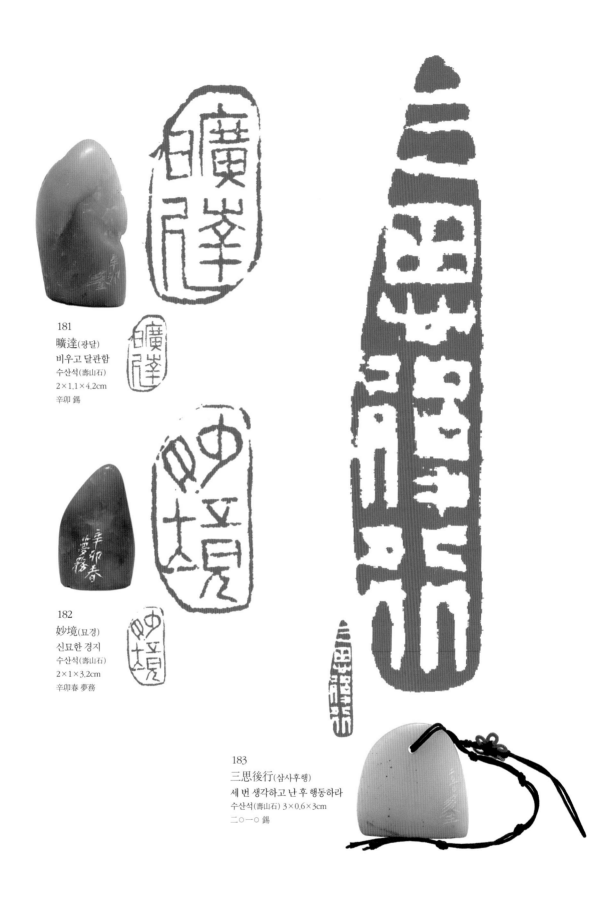

181
曠達(광달)
비우고 달관함
수산석(壽山石)
2×1.1×4.2cm
辛卯 錫

182
妙境(묘경)
신묘한 경지
수산석(壽山石)
2×1×3.2cm
辛卯春 夢務

183
三思後行(삼사후행)
세 번 생각하고 난 후 행동하라
수산석(壽山石) 3×0.6×3cm
二〇一〇 錫

184
長樂(장락)
긴 즐거움
수산석(壽山石)
2.5×1×4.2cm
辛卯淸明 夢務刊石

185
天趣(천취)
천연의 풍취
수산석(壽山石)
1.7×1.4×2.3cm
二○一一 錫

186
天香(천향)
고상한 향기
수산석(壽山石)
1.2×0.9×2.6cm
辛卯 錫

187
淸心(청심)
맑은 마음
수산석(壽山石)
1.2×1×2.3cm
二○○九錫

188
弄月(농월)
달을 희롱하다
수산석(壽山石)
1.5×1×4.2cm
辛卯 錫

189
長樂(장락)
긴 즐거움
수산석(壽山石)
1.8×1×4.3cm
辛卯 夢務治石
於北京

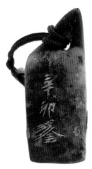

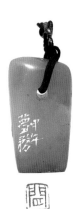

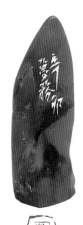
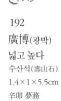

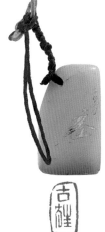
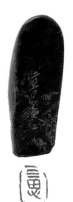

190
離合(이합)
떠나고 합하는 일
수산석(壽山石)
1.6×1.2×4.2cm
辛卯 錫

191
閒雲(한운)
한가로운 구름
수산석(壽山石)
1.4×0.7×3cm
甲午 夢務

192
廣博(광박)
넓고 높다
수산석(壽山石)
1.4×1×5.5cm
辛卯 夢務

193
臥游(와유)
누워서 유람한다
수산석(壽山石)
1.5×1.2×3.8cm
甲午 夢務

194
古狂(고광)
옛것에 미치다
수산석(壽山石)
1.6×1×3cm
二〇一〇 錫

195
三思(삼사)
세 번 생각하라
수산석(壽山石)
1.2×0.8×3.8cm
二〇一〇 錫

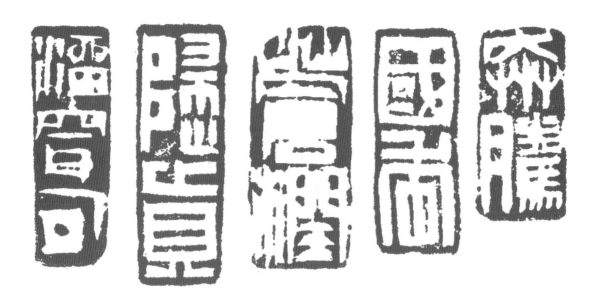

196
溜穿石(유천석)
물방울이 떨어져 바위를 뚫는다
수산석(壽山石)2.2×0.8×9.5cm

水滴石穿

甲午 夢務

197
歸眞(귀진)
참됨으로 돌아오다
창화석(昌化石)2.5×0.9×6.5cm

歸眞

辛卯春 夢務于不如嚛齋

198
蒼潤(창윤)
푸르고 윤택하다
수산석(壽山石)
2.3×1×4.5cm

辛卯 錫

199
國香(국향)
난초꽃
수산석(壽山石)
2×0.8×3.2cm

辛卯四月 夢務

200
奔騰(분등)
날아오르다
수산석(壽山石)
1.7×1×4cm

二〇一一 錫

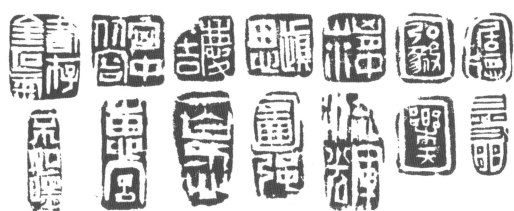

201

書存金石氣
(서존금석기)

글씨에 금석기
(金石氣)가 들어 있다

수산석(壽山石)
1.5×1×6.5cm

甲午 夢務

202

胸中從容
(흉중종용)

가슴이 넉넉하고
여유롭다

수산석(壽山石)
1.2×1.3×3.6cm

甲午 夢務

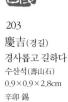

203

慶吉 (경길)

경사롭고 길하다

수산석(壽山石)
0.9×0.9×2.8cm

辛卯 錫

204

愼思 (신사)

신중히 생각하라

수산석(壽山石)
0.9×1×2.6cm

辛卯 錫

205

胸中山水
(흉중산수)

가슴에 산과
물이 있다

수산석(壽山石)
1×1×2.7cm

甲午 夢務

206

弘毅 (홍의)

그릇이 크고
넓고 의연하다

수산석(壽山石)
1×0.7×3.2cm

弘毅 辛卯 錫

207

居德 (거덕)

덕이 기거하는 곳

수산석(壽山石)
1×0.8×2.4cm

二〇一一 夢務

208

不如嚜 (불여묵)

침묵만 못하다

수산석(壽山石)
1.8×0.7×4cm

二〇一一 錫

209

惠風 (혜풍)

은혜로운 바람

수산석(壽山石)
1.7×0.8×3.9cm

二〇一一 夢務

210

百忍 (백인)

온갖 어려움을
참고 견딤

수산석(壽山石)
1.7×1×4cm

二〇一一 錫

211

圖强 (도강)

향상을 도모하다

수산석(壽山石)
1.7×0.8×3.4cm

二〇一一 夢務

212

流輝 (유휘)

빛을 남기다

수산석(壽山石)
1.8×1×2.8cm

流水奪目光輝

辛卯四月 夢務

213

樂天 (낙천)

천명을 즐기다

수산석(壽山石)
1.2×0.8×2.7cm

二〇一一 夢務

214

尋幽 (심유)

그윽함을 찾다

수산석(壽山石)
1.2×0.7×3.5cm

甲午 夢務

215
樂道(낙도)
즐거움의 도
수산석(壽山石)
2×1.5×3.3cm

樂道
辛卯五月 夢務

216
寄情(기정)
감정을 기탁하다
수산석(壽山石)
2×1.6×5.8cm

寄情
辛卯五月 夢務刻於不
如嘿齋

217
華旦(화단)
좋은 날
수산석(壽山石)
2.5×1.2×4.5cm

華旦釋, 吉日良辰,
光明盛世
辛卯五月 錫

화단이라는 의미는
좋은 날이 밝게 세상을
비추는 것을 말한다.
신묘년 5월에 재석

218
聽濤(청도)
파도소리를 듣다
수산석(壽山石)
2.6×1.2×5.5cm

聽濤
辛卯四月 夢務

219
蘭石墨緣(난석묵연)
지조와 절의와 먹으로
맺은 인연
수산석(壽山石)
2×1.8×5cm

蘭石墨緣
二O一O 六月 錫

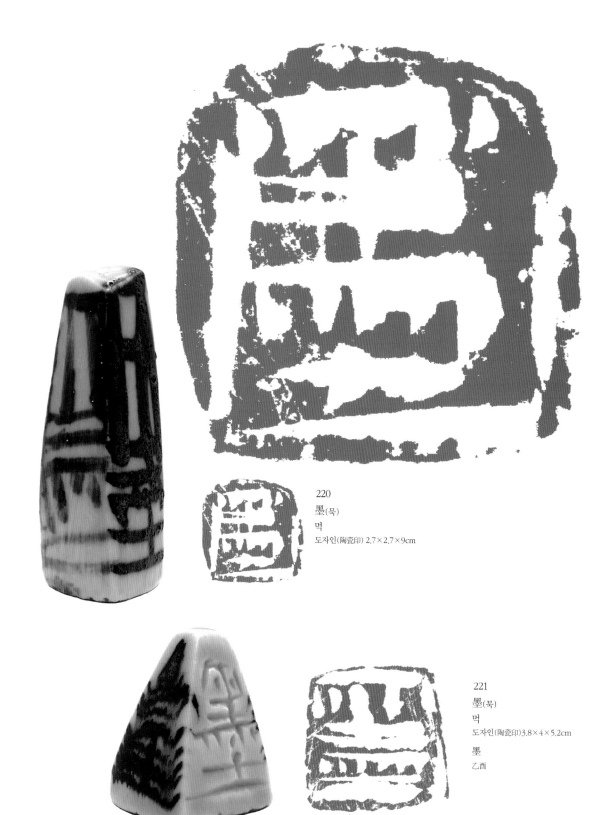

220
墨(묵)
먹
도자인(陶瓷印) 2.7×2.7×9cm

221
墨(묵)
먹
도자인(陶瓷印) 3.8×4×5.2cm

墨
乙酉

전각 _ 방촌지경(方寸之境) 2

1
산에 피어 산이 환하고
강물에서 져서 강이 서러운
섬진강 매화꽃을 보셨는지요.

청전석(靑田石) 5×2×6cm

김용택 시인의 시
〈섬진강 매화꽃을 보셨는지요.〉
2015년 가을, 몽무

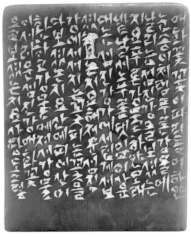
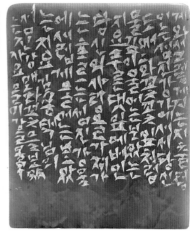
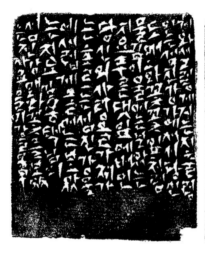
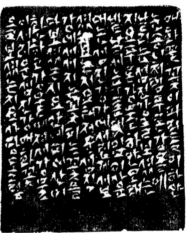

2
위두어렁셩
수산석(壽山石) 2.5×3.4 cm
이천십년 몽무

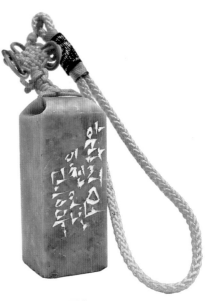

3
아라리오
수산석(壽山石)
2.1×2.1×5cm

아라리오
이천오년 몽무

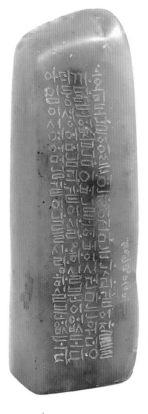
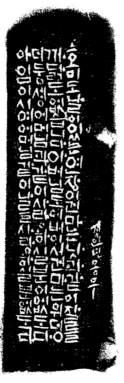

4
위덩더둥셩
수산석(壽山石)
3.1×3×10.2cm

128

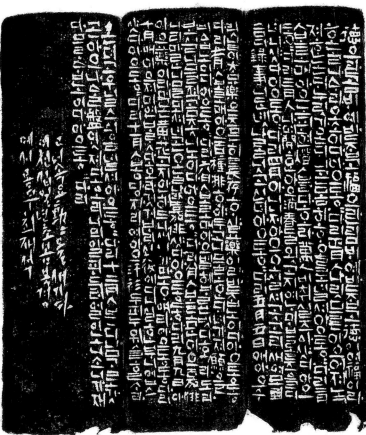

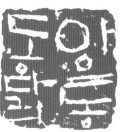

5
아으동동다리
창화석(昌化石) 3.2×3.2×11.5cm

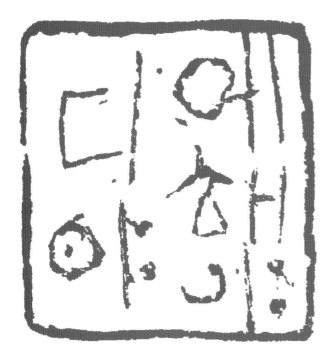

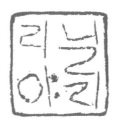

7
닐리리야
청전석(靑田石) 3×3×5cm

닐리리아 우리 흥
이천십이년 봄의
문턱에서 몽무

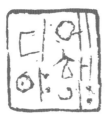

6
에헤야디야
청전석(靑田石) 3×3×5cm

우리가락 에헤야디야
이천십이년 몽무

9
흥
청전석(靑田石)
1.6×0.8×3.3cm

흥
이천십오년 몽무

8
휘모리
수산석(壽山石)
1.5×0.5×4.5cm
이천십사년 몽무

130

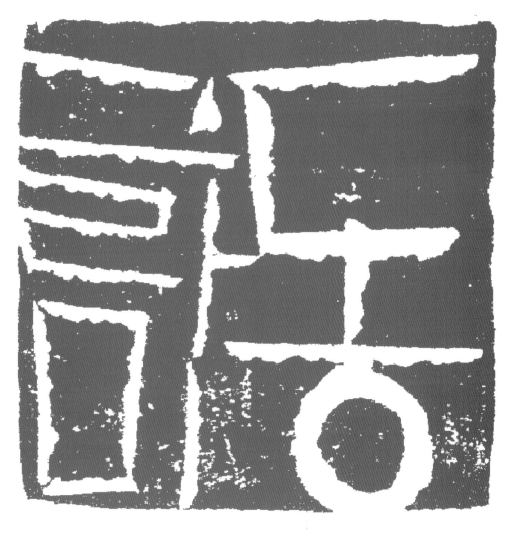

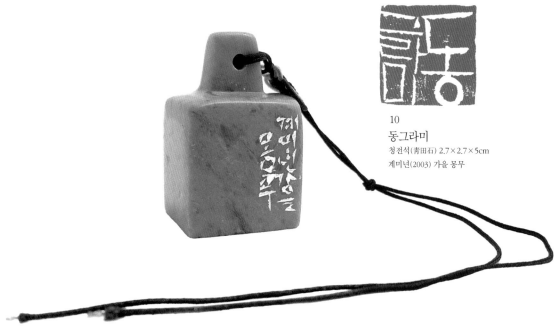

10
동그라미
청전석(靑田石) 2.7×2.7×5cm
계미년(2003) 가을 몽무

11
텅 빈 충만
요령석(遼寧石)
1.5×1.5×6cm

텅 빈 충만
이천십사년 몽무

12
돌 틈에 뿌리
서린 나무
청전석(靑田石)
2×1.4×5.3cm

13
사개틀린 고풍의 툇마루
수산석(壽山石) 1.8×1.8×3.4cm

김영랑선생 시구
갑오 겨울 몽무

132

14
외줄기풀
요령석(遼寧石)
1.5×1.5×6cm
이천십사년 겨울 몽무

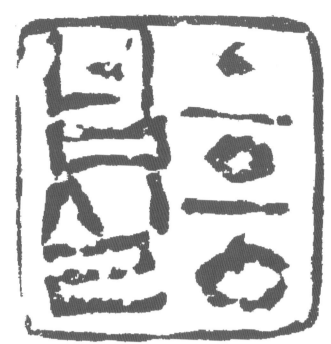

15
흥넘실
청전석(靑田石)
1.8×1.8×5cm

흥넘실
이천십이년 이월
몽무 새김

16
꽃망울 움트는
수산석(壽山石)
1.8×1.5×5.6cm
을미사월 몽무

17
새악시 꽃가마
요령석(遼寧石)
1.5×1.5×6cm

새악시 꽃가마
이천십사년 몽무

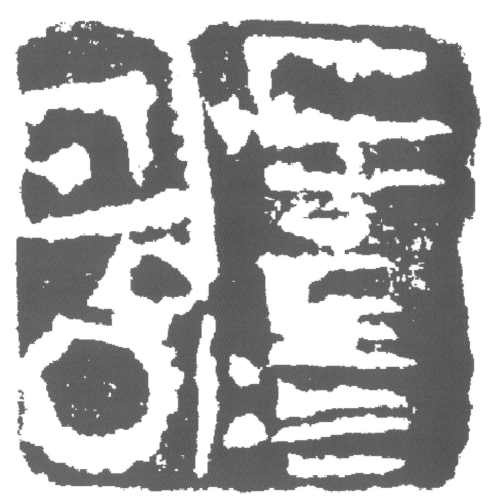

18
동트는 광야
수산석(壽山石) 1.9×1.9×2.5cm
을미 몽무

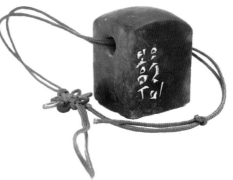

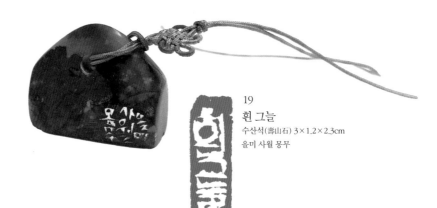

19
흰 그늘
수산석(壽山石) 3×1.2×2.3cm
을미 사월 몽무

20
아름드리
수산석(壽山石)
2×2×7cm

이천십사년 겨울
몽무 새김

21
들풀처럼
수산석(壽山石)
1.5×1.5×6cm

들풀처럼 살고
들꽃처럼 지다
이천십오년 봄 몽무

22
하늘을 담은
바다
청전석(靑田石)
2.6×1.5×4.5cm

하늘을 담은 바다처럼
이천십사년 몽무

23
돋쳐 오르는
아침날빛
파림석(巴林石)
1.6×2.7×6.9cm

돋쳐 오르는
아침날빛
이천십사년 몽무

24
처음처럼
청전석(靑田石) 2.5×2.5×3.5cm

처음과 같이 한결같은 마음으로
을미 봄 몽무

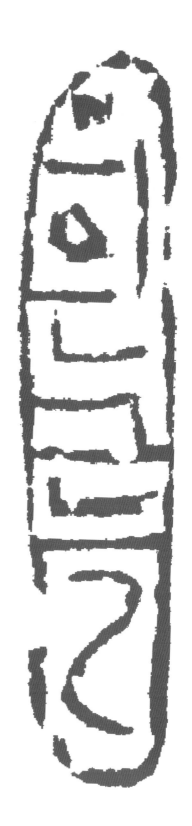

25
흰 그늘
수산석(壽山石) 3.3×0.8×3.3cm

흰 그늘의 미학
이천십오년 봄 몽무

26
흰 바람 벽이 있어
수산석(壽山石) 2.9×1.5×3.8cm

백석시인 시를 떠올리며
이천십오년 몽무

27
희인 밤
수산석(壽山石) 1.4×1.5×6cm

흰 밤 을미 봄
몽무

28
한바회
수산석(壽山石)
2.5×2.1×5.6cm
이천십사년 몽무

29
황태중임남
청전석(靑田石) 4.5×0.8×3cm
우리 전통 음계
이천십사년 몽무

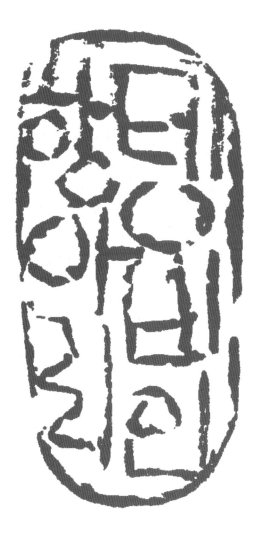

30
노상 푸른
청전석(靑田石) 1.5×1.5×5.2cm

노상 푸른
이천십사년 몽무

31
텡 비인 항아리
수산석(壽山石)
4×2×5.5cm

서정주 님의 시 〈기도〉에서
가려 새기다.
이천십오년 몽무

32
틈
수산석(壽山石)
1.6×1.2×3.2cm
이천십삼년 몽무

33
틈
수산석(壽山石)
1.2×1×2.2cm
이천십사년 몽무

34
뜰
청전석(青田石) 1.2×0.6×1.2cm
몽무

35
예지의 빛
수산석(壽山石) 1×1×2.9cm
이천십사년 몽무

36
늘
수산석(壽山石) 0.5×0.5×2.8cm
몽무

37
달따라 들길
수산석(壽山石)
2×1.3×8.7cm

김영랑시 숲향기
갑오년 몽무

38
무념은 근원에
이르는 길이니
수산석(壽山石)
2×1.8×3.5cm
이천십사년 몽무

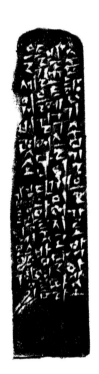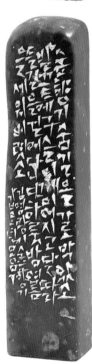

4부

벼루 _ 연전낙사(硯田樂事)

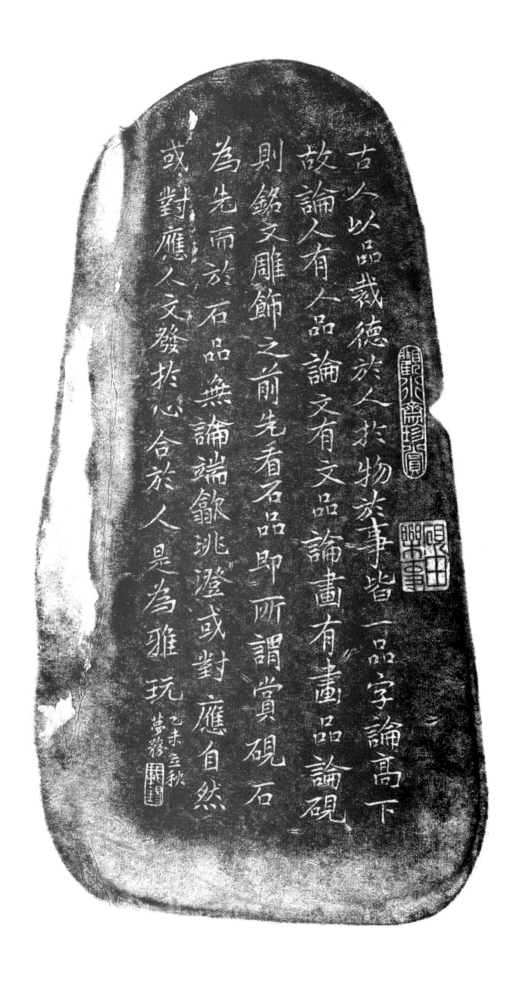

古人以品裁德於人於物於事皆一品字論高下
故論人有人品論文有文品論畫有畫品論硯
則銘文雕飾之前先看石品即所謂賞硯石
為先而於石品無論端歙洮澄或對應自然
或對應人文發於心合於人是為雅玩

1

歙州龜甲隨形板硯(흡주귀갑수형판연)

31×16×3.2cm

古人以品裁德, 於人於物於事, 皆一品字論高下.
故論人有人品, 論文有文品, 論畫有畫品,
論硯則銘文雕飾之前先看石品,
即所謂賞硯石爲先.
而於石品, 無論端歙洮澄, 或對應自然,
或對應人文, 發於心合於人. 是爲雅玩.
乙未 立秋 夢務

옛사람은 품(品)으로 덕을 심었다.
사람, 물건, 일에 대하여 모두 품(品)
한 자(字)로 고하(高下)를 논하였다.
사람을 논함에 인품(人品)이 있고,
글을 논함에 문품(文品)이 있다.
그림을 논함에 화품(畫品)이 있다
벼루를 논함에 있어서도 명문(銘文),
조각 장식을 보기 전에 먼저
석품(石品)을 본다. 이는 소위 말하는
벼루를 감상하는 데 있어 우선시되는
것이다. 석품(石品)은 단계연(端溪硯),
흡주연(歙州硯), 조하연(洮河硯),
징니연(澄泥硯)을 막론하고,
자연에 응한 것이 있는가 하면,
인문(人文)에 응한 것도 있다.
마음에서 발하여 사람에 합쳐지는
것을 고상한 유희라고 하는 것이다.
을미년(2015) 입추(立秋)에 몽무 새기다.

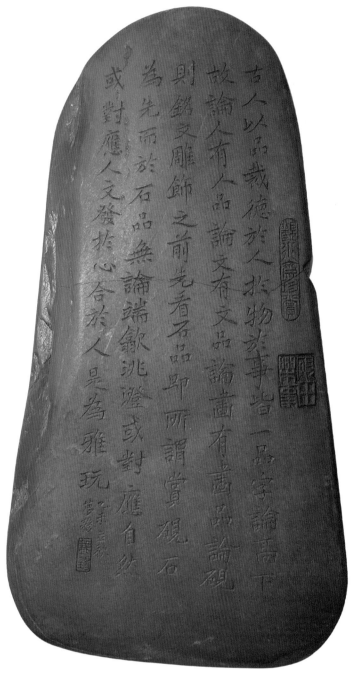

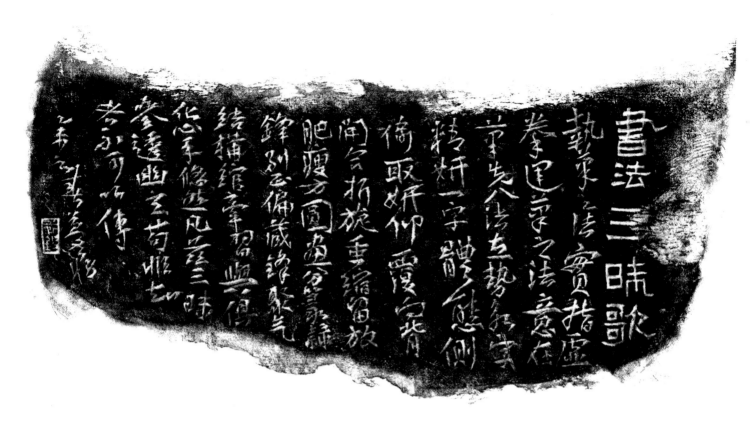

2

歙州眉紋硯(흡주미문연)

28×27×6cm

書法三昧歌 서법삼미가

執筆之法, 實指虛拳, 運筆之法, 意在筆先, 八法立勢, 永字精研.
一字體態, 側倚取妍. 仰覆向背, 開合折旋, 垂縮留放, 肥瘦方圓,
畵分篆隸. 鋒別正偏, 藏鋒聚氣, 結構縮牽, 習與俱化, 心手悠然,
凡玆三昧. 參透幽玄, 苟非知者, 不可以傳.

乙未之春 夢務

붓을 잡는 법칙은 손가락은 실(實)하고 손바닥은 허(虛)하게 하며,
붓을 움직이는 법칙은 뜻이 붓보다 앞에 있게 하여 팔법(八法)으로
세(勢)를 세우면 영자(永字)를 바르게 구사할 수 있다. 한 글자의 형태도
기울고 서로 의지하면 아름다움을 취할 수 있다. 우러름과 덮음과
향배(向背), 열림과 합침 굴림과 꺾임, 세우고 오므리며 머물고 펼침,
살찌고 메마른 것, 모난 것과 둥근 것으로 하여 획으로 전(篆)과 예(隸)를
구분한다. 붓끝으로 바른 것과 치우친 것을 구별하고 붓끝을 감춰 기를
모으고, 결구(結構)를 견고히 하여, 배워서 조화롭게 갖추면 마음과 손이
유연하게 될 것이다. 대체로 이 삼미(三昧)는 오묘함을 보인 것이니
진실로 아는 사람이 아니면 전하기 어려운 것이다.

을미년(2015) 봄에 몽무 새기다.

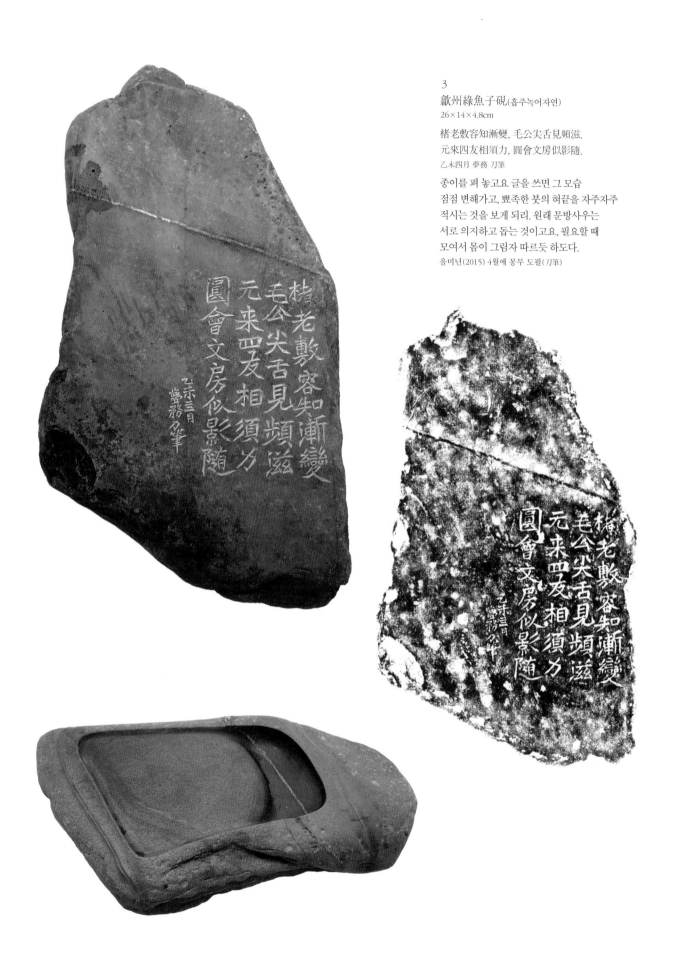

3

歙州綠魚子硯 (흡주녹어자연)

26×14×4.8cm

楮老敷容知漸變, 毛公尖舌見頻滋.
元來四友相須力, 圓會文房似影隨.

乙未四月 夢務 刀筆

종이를 펴 놓고요 글을 쓰면 그 모습
점점 변해가고, 뾰족한 붓의 혀끝을 자주자주
적시는 것을 보게 되리. 원래 문방사우는
서로 의지하고 돕는 것이고요, 필요할 때
모여서 몸이 그림자 따르듯 하도다.

을미년(2015) 4월에 몽무 도필(刀筆)

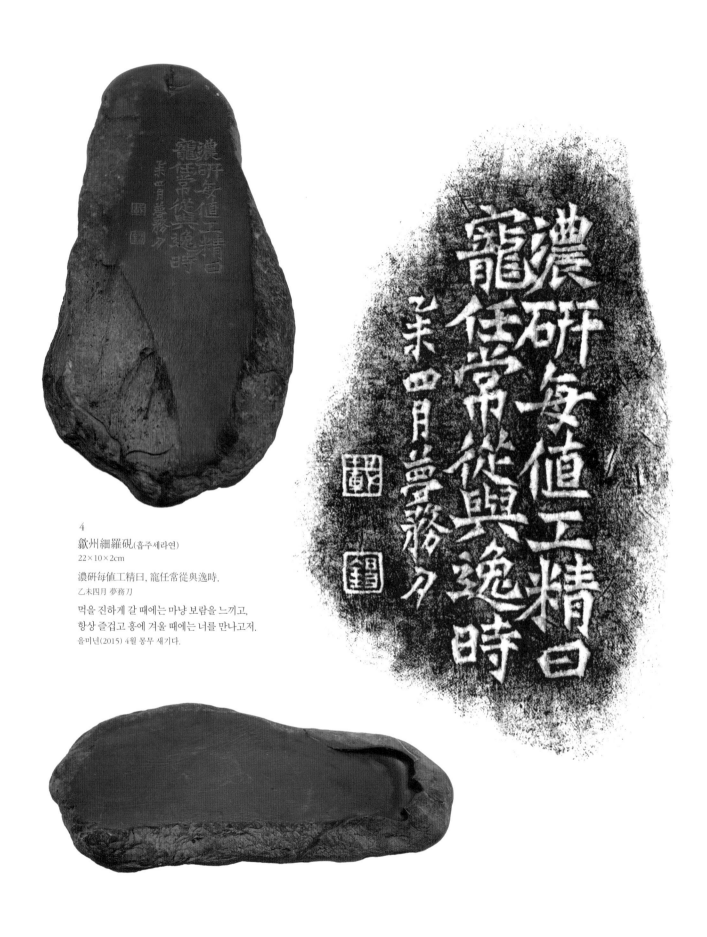

4

歙州細羅硯(흡주세라연)
22×10×2cm

濃研每值工精日, 寵任常從與逸時.
乙未四月 夢務刀

먹을 진하게 갈 때에는 마냥 보람을 느끼고,
항상 즐겁고 흥에 겨울 때에는 너를 만나고저.
을미년(2015) 4월 몽무 새기다.

5
端溪殘硯(단계잔연)
12×8×2cm

石田 벼루
打落已無反, 提携未遽損. 詩腸如未破,
何石不堪硯.
庚寅 夢務.

벼루를 깨뜨리고 나서 이제는 돌이킬 수 없는
일이지만, 손에 든 채 차마 버릴 수가 없구나.
시 짓는 이 마음만 온전하다면, 어느 돌인들
벼루로 쓰지 못하랴.
경인년(2010) 몽무 새김

148

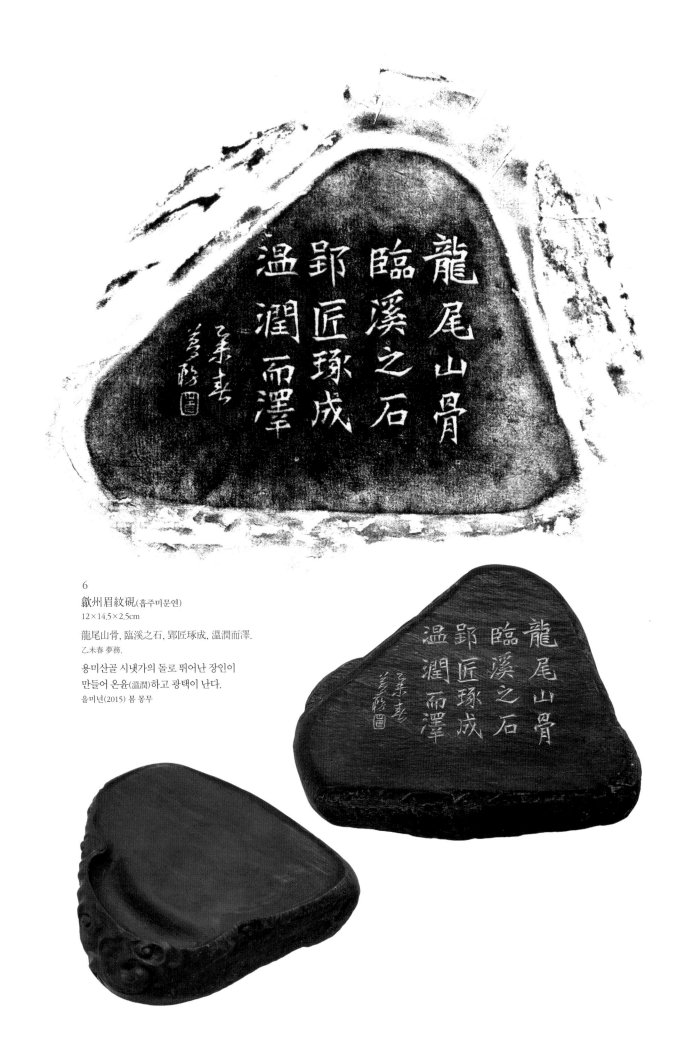

6

歙州眉紋硯(흡주미문연)

12×14.5×2.5cm

龍尾山骨, 臨溪之石, 郢匠琢成, 溫潤而澤.
乙未春 夢務.

용미산골 시냇가의 돌로 뛰어난 장인이
만들어 온윤(溫潤)하고 광택이 난다.
을미년(2015) 봄 몽무

7

歙州羅紋硯(흡주나문연)

14.5×7.8×2cm

如銕如潮

用筆如鐵, 潑墨如潮, 錚錚之鐵, 茂茂之毫.

古之銘硯見此四語,

時癸巳六月, 夢務年三十八.

철과 같이 조수가 밀려드는 것같이. 붓을 쓰는
것은 철과 같이 하고 발묵(潑墨)은 조수가
밀려드는 것같이 해야 한다. 유난히 맑게
쟁그랑 소리 나는 철과 낭창낭창 홍건한 붓.
옛날 벼루명에서 이 네 글자를 보았다.

계사년(2013) 6월. 몽무 38세에 새기다.

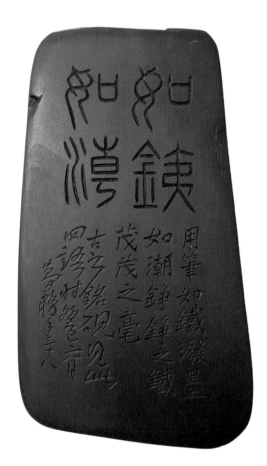

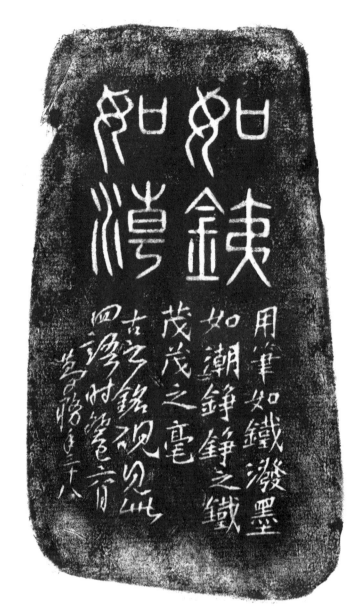

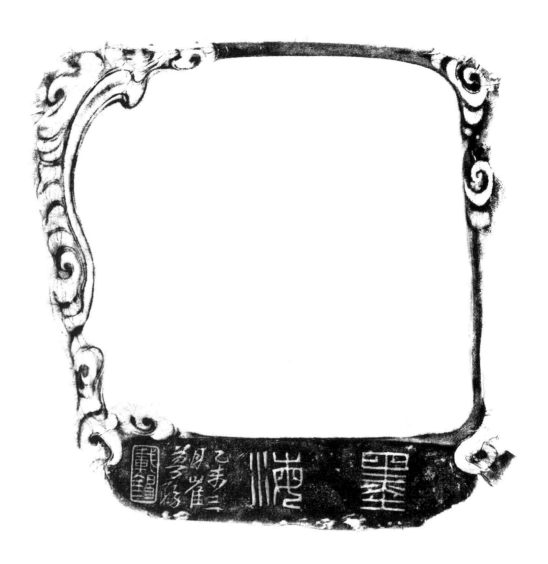

8
歙州魚子硯(흡주어자연)
12×10.5×2.5cm

墨海
乙未三月 崔夢務

먹의 바다
을미년(2015) 3월 최몽무

9

歙州白眉龜甲硯(흡주백미귀갑연)

32×18×4.2cm

或問凡河池	어떤 이가 묻기를, 하천과 연못
有水從地出	물이 땅에서 솟아나게 되어 있거늘
云何此硯池	어찌 이것을 연지라고 말하는가.
霝滴始盈溢	물방울을 위에서 부어야 차게 되는데
呼之以爲池	이것을 못이라 하는 것은
其意似未必	그 의미가 온당치 못한 것 같다 하니
我答子之言	내 이제 그대의 말에 답하노니
於理無奈悖	어찌 이치에 어긋난다 하는가.
此池非常池	이 연지란 보통 못이 아니어서
凡目耶未察	범안으론 살피지 못하는 것이라.
雖云區區窪	비록 작게 파인 웅덩이지만
磨出詞放逸	갈아서 유창한 문장을 만들어낸다.
一磨所自出	한 번을 갈아서 나오는 것은
花柳與風月	꽃과 버들에다 풍월이요.
千磨及百磨	백 번을 갈고 또 천 번을 갈면
潤色皇謨密	임금의 지혜도 자세히 드러낸다.
陶鑄幾詩人	시인은 얼마나 만들어냈으며
沐浴幾萬筆	붓은 몇 만 개나 씻어 주었는가.
大或包天地	크기로는 천지도 포괄할 수 있고
深可呑溟渤	깊기로는 큰 바다도 삼킬 수 있다
硯池復硯池	연지여, 연지여
萬古元不渴	영원히 결코 마르지 않으리라
地湧與水滴	땅에서 솟거나 물방울로 떨어지거나
其終混歸一	끝내는 모두가 하나로 돌아간다.

李奎報先生 硯池詩 乙未大暑 夢務年不惑

이규보 선생의 시 〈연지(硯池)〉를
을미년(2015) 대서, 몽무 불혹(不惑)에 새기다.

152

或問凡河池育水從地出云何此硯池地露滴始盈溢
呼之以為池其意似未必我答子之言於理無奈悖
此池非常池凡旦耶未察雖云區、窪磨出詞放逸
一磨所自出花柳與風月千磨及百磨潤色皇謨密
陶鑄幾詩人沐浴幾萬筆大或包天地深可吞溟渤
硯池復硯池萬古元不渴地湧與水滴其終混歸一
一李奎報先生硯池詩乙未大暑夢稼年不惑

10

歙州龜甲硯(흡주귀갑연)

18.5×12×2.2cm

先觀大眞後觀筆墨
世人習書多忘却天眞之自性
二千十年 五月 夢務

먼저 큰 참됨을 보고 나중에 필묵을 본다.
세인들은 글씨를 연습함에 있어 대체로
천진의 자성(自性)을 망각한다.
이천십년 오월 몽무

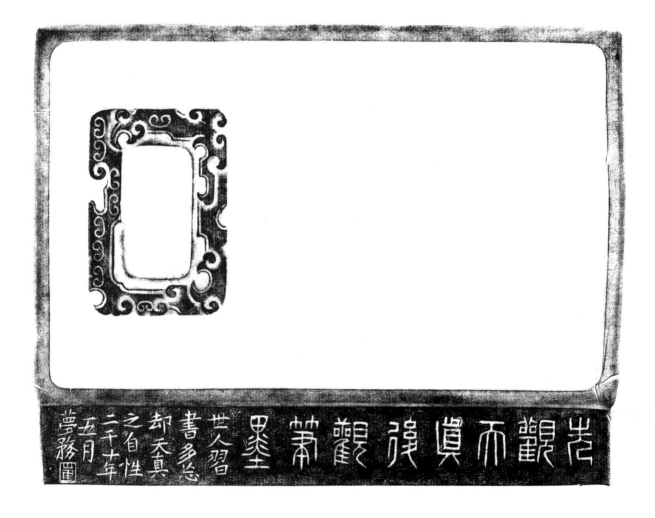

歙州龜甲硯(흡주귀갑연)

先觀大眞後觀筆墨

11

歙州龍鱗硯(흡주용린연)

10.2×7×1.2cm

而德之溫, 而理之醇, 而守之堅, 雖磨之不磷, 以葆其貞.
己丑十月 錫製 不如噬齋.

덕의 온화함과 변함없는 이치, 견실함을 고수함으로서
비록 닳지 않더라도 그 바름을 보전한다.
기축년(2009년) 10월 불여묵재에서 재석

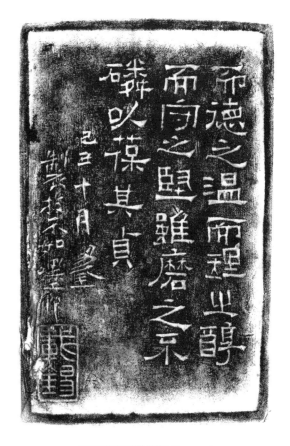

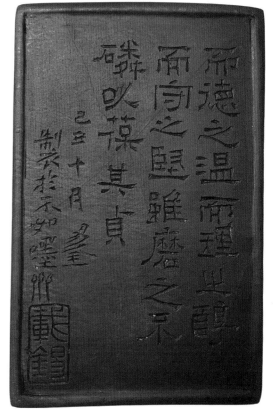

12
歙州白眉龜甲硯(흡주백미귀갑연)
20.5×13.5×6.5cm

人不磨才不出 鋒太露則易折 渾渾穆穆乃明哲
沈石友硯銘 夢務

사람은 갈고 닦지 않으면 재능이 나타나지 않고,
붓끝이 크게 드러나면 곧 꺾이기 쉽다.
자연스럽고 그윽한 것이 곧 명철한 것이다.
심석우(沈石友) 연명을 몽무 새기다.

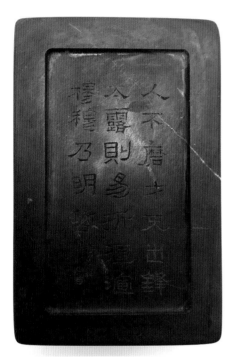

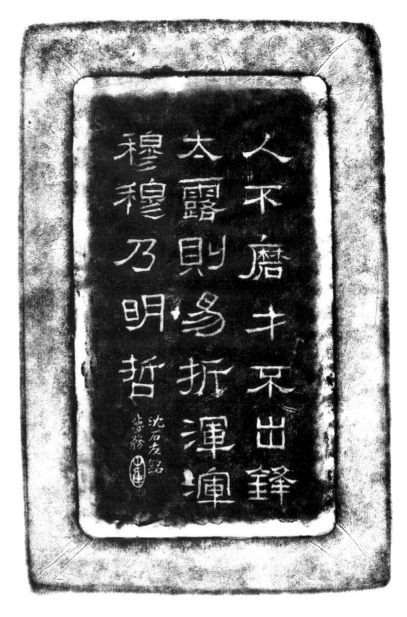

13
歙州廟前青龜甲硯
(흡주묘전청귀갑연)
22×14.3×2.5cm
관수재 소장

14

歙州羅紋硯(흡주나문연)

24×12.3×4cm

十載螢窓伴汝居, 端居價重百金餘.
累經黑齒虧新樣, 幾沐毫頭學古書.
滴露硏時驚宿鳥, 和氷洗處動潛魚.
憑渠若就平生業, 寫得功恩可載車.
右耘谷先生詩 乙未立夏後三日 夢務 崔載錫 拙刀

십년 동안 글방 공부로 너와 벗을 삼았으니,
일상생활의 값어치가 백금보다도 무겁네.
여러 번 먹 갈아 본 모습을 잃었지만,
몇 번이나 붓을 적셔 옛날 글을 배웠던가.
이슬 떨어져 먹을 갈 때 자던 새도 놀랐고,
얼음 녹여 (벼루) 씻을 때엔 물속의 고기도
꿈틀대누나.
네 덕분에 평생 학업을 성취 하는 날에는,
그 은공을 글로 다 쓰면 수레에 가득 채우리.
운곡 선생의 시를 을미년(2015) 입하(立夏) 후 3일에
몽무 최재석 서툰 칼로 새기다.

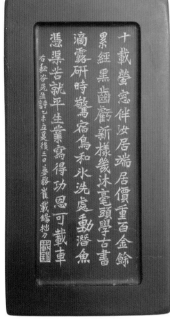

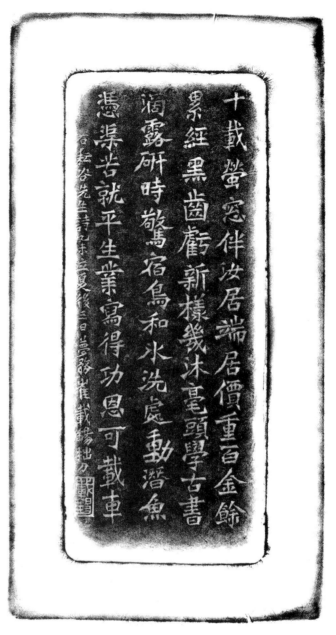

15
端溪松鶴硯(단계송학연)
21.5×13×4cm

金石千秋
乙未小暑 夢務

쇠와 돌은 영원하다.
을미 소서에 몽무

端溪松鶴硯(단계송학연)
21.5×13×4cm

金石千秋
乙未小暑 夢務

쇠와 돌은 영원하다.
을미 소서에 몽무

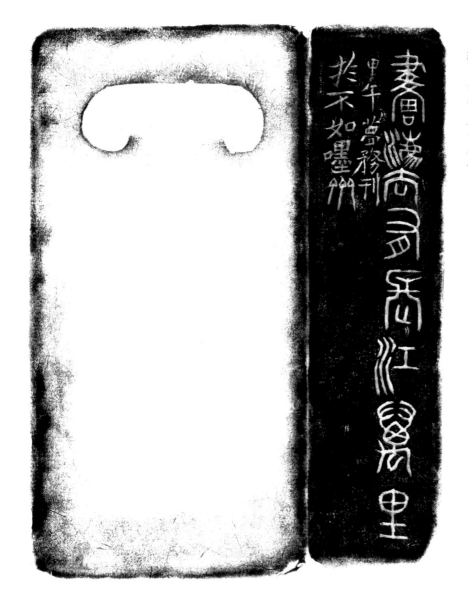

16
歙州廟前靑硯(흡주묘전청연)
14.7×7.6×3.8cm

畫法有長江萬里
甲午 夢務刋於不如嘿齋

그림 그리는 법은 긴 강이
만 리에 뻗친 듯하다.
갑오년(2014) 불여묵재에서
몽무 새기다.

17
古硯(고연)
15×7.8×1.7cm

觀水齋珍賞
甲午七月 夢務

관수재진상
갑오년(2014) 몽무

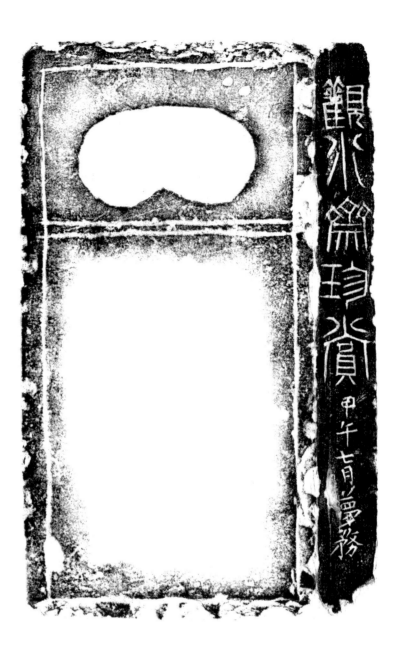

19
古端溪平板硯(고단계평판연)
15×10×1.3cm

夢務珍藏
몽무진장

18
藍浦烏石硯(남포오석연)
22.5×11.5×2.2cm

硯山一農
甲午二月 夢務題

벼루 산에 농사
갑오년(2014) 2월 몽무 제

20
歙州龜甲硯(흡주귀갑연)
20.3×13×3cm

落墨潔淨, 設色妍雅, 愈拙愈媚, 跌宕入古.
乙未之秋 夢務

먹이 떨어짐이 깔끔하고, 색이 우아하고
아름답다. 졸박하여질수록 아리따워지니
옛것의 경지에 들어갈 것만 같다.
을미년(2015) 가을 몽무

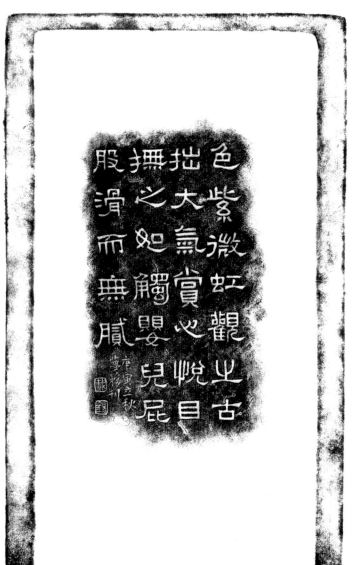

21
端溪抄手硯(단계초수연)
25.3×16×4.8cm

色紫微虹, 觀之古拙大氣賞心悅目,
撫之如觸嬰兒屁股, 滑而無膩.
庚寅立秋 夢務刊

빛깔은 자주색에 약간 무지개 색을 띤다.
보건데 고졸하고 큰 기운이 눈과 마음을 즐겁게
한다. 만져보니 어린아이의 엉덩이와 같은
촉감으로 부드러우나 끈적거리지 않는다.
경인년(2010) 입추에 몽무 새기다.

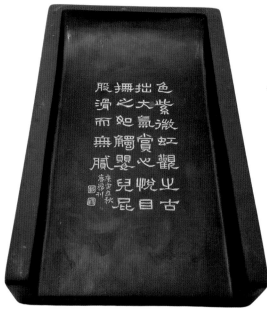

22
歙州龜甲回文硯(흡주귀갑회문연)
13.5×9.5×2.3cm

夢悟齋珍玩
此龜甲老坑石婺源上品今不易得
庚寅五月 夢務

몽오재 소장 완상물(玩賞物)
이 귀갑 노갱석은 무원에서 생산된 상품으로 현
재 구하기가 쉽지 않다.
경인년(2010) 5월 몽무

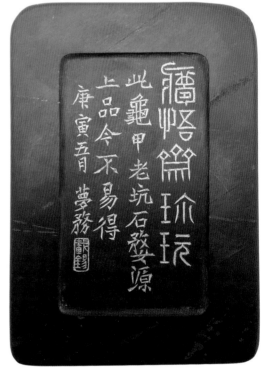

23
歙州龜甲硯(흡주귀갑연)
21.5×12.6×3.5cm

掬泉注硯池, 閑坐寫新詩.
退溪先生詩句, 甲申七月 夢務刊之.

샘물을 움켜다가 벼루에
흘려 넣고, 한가히 앉은 채로
새 시를 써 본다.
퇴계 선생의 시구를
갑신년(2004) 7월에
몽무 새기다.

24
藍浦烏石硯(남포오석연)
20×13×1.6cm

心神和暢筆墨宜
乙未五月 夢務製於夢悟齋

몸과 마음이 화창하니 붓과 먹이 마땅하다.
을미년(2015) 5월 몽오재에서 몽무

25
歙州金星硯(흡주금성연)
18.5×13×2.3cm

吸以冷光吐爲文章, 君子之交久而彌芳.
乙未得此硯, 喜不自勝, 卽興刊之, 夢務.

냉광(冷光)을 흡수해 문장을 토하니,
군자의 사귐은 오랠수록 더욱 향기로울 것이다.
을미(2015년) 이 벼루를 얻고,
기뻐서 즉흥으로 새겨보다. 몽무

26

歙州魚子硯(흡주어자연)

26×17×3.2cm

筆的運作爲彈性與潛力的發揮,
墨的研磨猶忍耐與毅力的表現,
紙的容納寓親和與寬容的雅量,
硏的質地喩堅貞品格與細密的思想.
文房四寶的精神內涵,

乙未清明後日, 夢務 崔載錫刻,

不如嚶齋 南窓下.

붓은 움직임은 탄성과 잠재력을
발휘하는 것이다. 먹을 가는 것은
인내심과 의지력의 표현이다.
종이의 받아들임은 친화력과 관용의
아량이다. 벼루의 바탕은 견고하고
바른 품격과 세밀한 사상에 있다.
문방사보의 정신적 함의를 적다.

을미년(2014) 청명(淸明) 후일, 불여묵재
남쪽 창가에서 몽무 최재석 새기다.

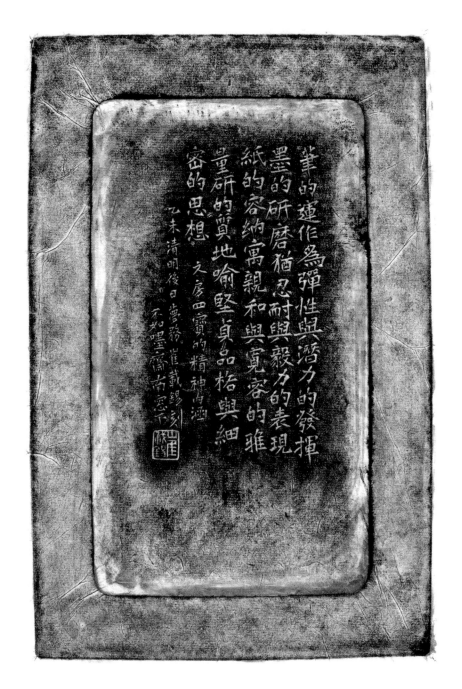

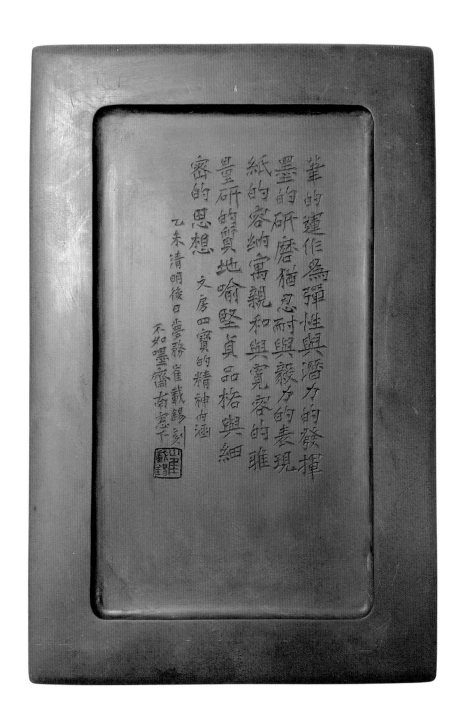

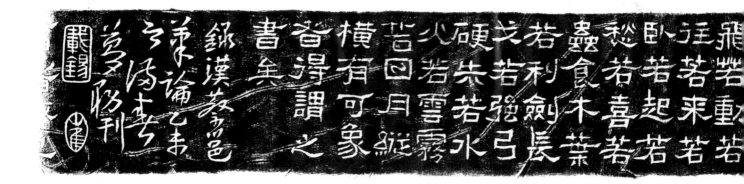

27

歙州廟前靑硯 (흡주묘전청연)

15×15×5.5cm

書者散也. 欲書先散懷抱, 任情恣性, 然後書之, 若迫於事, 雖中山兔毫,
不能佳也. 夫書, 先默坐靜思, 隨意所適. 言不出口, 氣不盈息. 沉密神彩,
如對至尊, 則無不善矣. 爲書之體, 須入其形, 若坐若行, 若飛若動, 若往若來,
若臥若起, 若愁若喜, 若蟲食木葉, 若利劍長戈, 若強弓硬矢, 若水火, 若雲霧,
若日月, 縱橫有可象者, 方得謂之書矣.

錄漢蔡邕《筆論》, 乙未之滿春 夢務刊.

서(書)라는 것은 자신의 뜻을 펼쳐내는 것이다. 글씨를 쓰고자 하면 먼저 자신의
회포를 풀어내고 정(情)에 순순히 임하고 성(性)에 그대로 순응한 이후에 글씨를 써야
한다. 만약 쓰는 것에 급급해서 구속된다면 비록 중산의 토끼털로 써도 좋은 글을 쓸
수가 없다. 글을 쓰려면 먼저 묵묵히 앉아서 가만히 생각하고 뜻을 한적(閑適)한 바에
따르게 하고 말을 입 밖으로 내지 말고 숨을 고르게 하고 정신을 엄중히 하길 마치
지존을 대하듯이 한다면 좋은 글이 될 수 있다. 글씨의 형체(形體)는 모름지기
그 형태와 같게 해야 하니 앉아 있는 듯, 행(行)하는 듯, 나는 듯, 움직이는 듯,
가는 듯, 오는 듯, 눕는 듯, 일어나는 듯이 하고 슬플 듯, 기쁜 듯하고
벌레가 나뭇잎을 먹는 듯, 예리한 칼과 긴 창 같은 듯, 강궁(強弓)의 활시위를
당기는 듯하고 물과 불 같은 듯, 구름과 안개 같은 듯, 해와 달 같은 듯하여
종횡으로 그 형상이 있어야 비로소 글씨라 할 수 있다.

채옹의 필론을 을미년(2015) 완연한 봄날에 몽무 새기다.

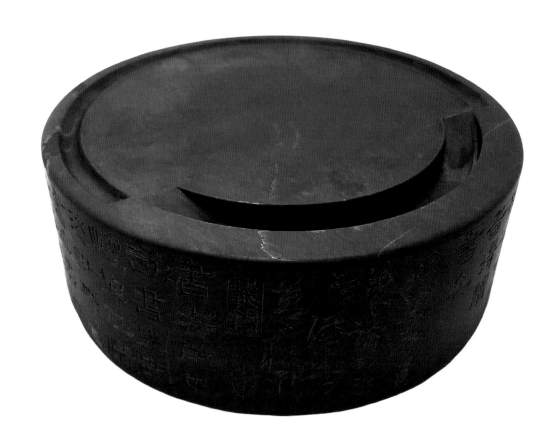

書者散也
書者欲書先散懷抱任情恣性然後書之
若迫於事雖中山兔毫不能佳也
夫書先默坐靜思隨意所適言不出口氣不盈息沈密神彩如對至尊則無不善矣
為書之體須入其形

벼루 _ 연전낙사(硯田樂事)　171

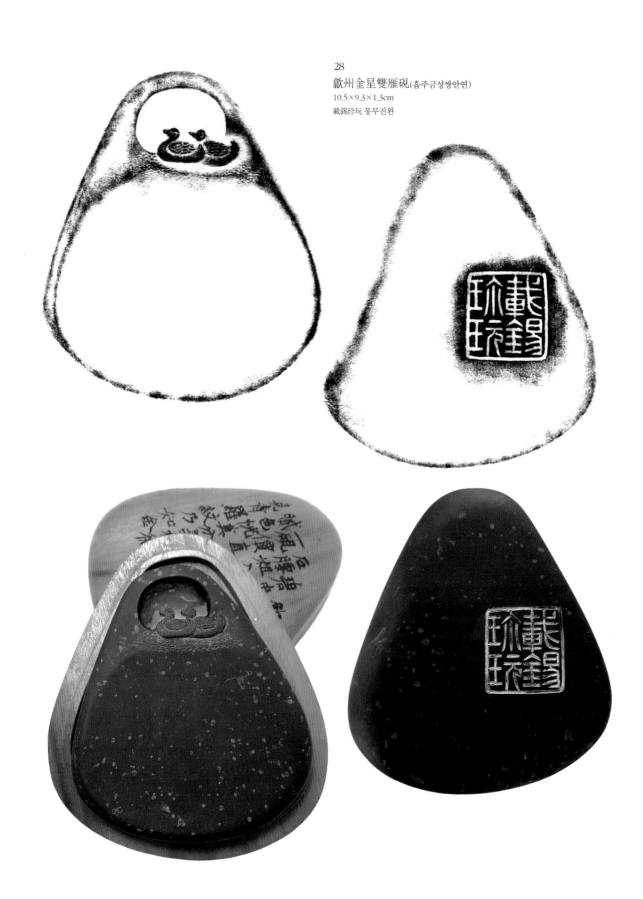

28
歙州金星雙雁硯(흡주금성쌍안연)
10.5×9.3×1.3cm
載錫珍玩 몽무진완

29

歙州細羅紋硯(흡주세라문연)

22.5×18×4cm

文人能熟硯田磨 持筆則前玄墨摩
石氣宛然試圖物 口蒸使用可生波
名詩付壁千年事 詞客有心半日哦
學界無窮四友足 冊書依賴汝恩多
邊起燮詩 夢務拙刀

문인들은 연마한 벼루 농사에
능하고 익숙하여, 붓만 잡으면 심오한
묵가(墨家) 앞에서도 먹을 가네.
돌의 기운이 완연하여 물건을
시험해 보니, 입김으로만 사용해도
가히 서법(書法)이 생기네.
이름 난 시(詩)를 벽에 붙이는 것이
천년이나 되는 일인데,
마음에 든 사객(詞客)이 있으면
한나절도 읊조리네.
학자들 사회에는 문방사우가
넉넉하여 궁함이 없지만,
책을 베껴 쓰려면 너에게
의뢰하니 은혜가 많구나.

변기섭의 시를
몽무가 서툰 칼로 새기다.

30
歙州暗細羅硯(흡주암세라연)
11.5×6.5×0.6cm

爽且明
辛卯仲秋 夢務題

상쾌하고 명랑하다.
신묘년(2011) 중추(仲秋)에
몽무 제(題)하다.

31
歙州金星硯 (흡주금성연)
13.2×10×2cm

業在硯田
乙未春 夢務

벼루 농사를 업으로 삼다.
을미년(2015) 몽무

32
藍浦八角硯 (남포팔각연)
12.5×10.5×3cm

夢務珍藏
몽무진장

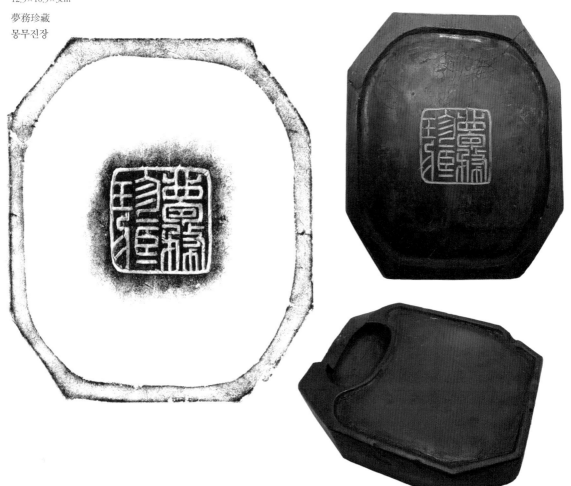

33

歙州眉紋硯 (흡주미문연)

22×13.5×2.5cm

以爲澁筆不留 以爲燥墨不收
溫其如玉 獲我所求 朱彝尊 歙硯銘.
此石原爲戊子婺源龍尾山所得
己丑仲秋前四日刊銘文以充文房.

거칠어 붓털이 남아 있으면 안 되고,
말라서 먹을 거두어들여서도 안 된다.
그리고 온화함이 옥과 같아야 한다.
내가 원하는 바를 얻었다.
주이존(朱彝尊)의 흡주연명이다.
이 돌은 원래 무자년(2008)에
무원(婺源) 용미산(龍尾山)에서
얻은 것이다. 기축년(2009)
중추(仲秋) 전 4일에 명문(銘文)을
새겨 넣으니 문방(文房)으로
가까이하기에 충분하다.

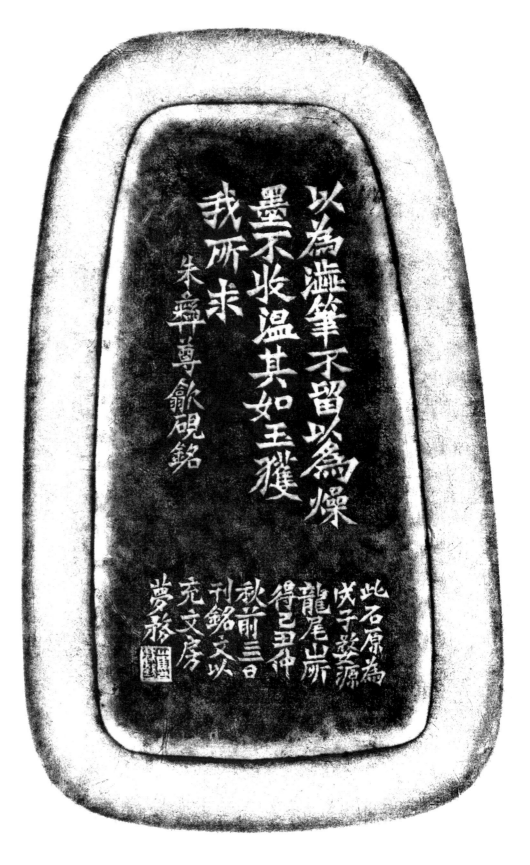

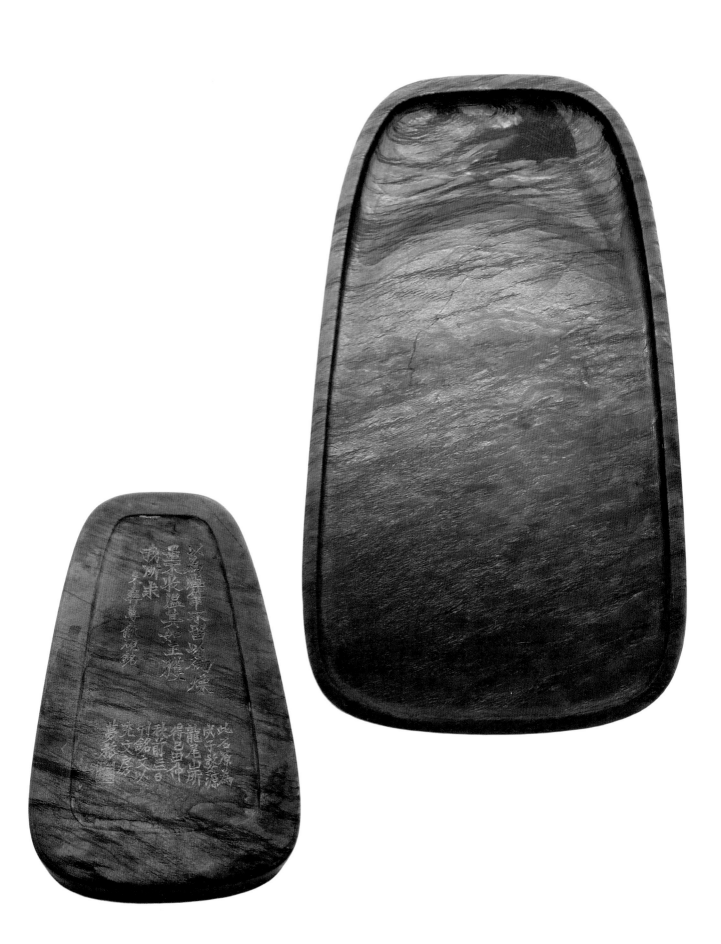

34
歙州金暈硯(흡주금훈연)
11.6×11×1cm

四時山水新眼耳, 千載詩書潤身心.
三春花滿香成海, 八月濤來水作山.
癸巳四月 夢務

온 계절 산수는 눈과 귀를 새롭게 하고,
오랜 세월 시서(詩書)는 몸과 마음을
윤택하게 한다.
봄 세 달 동안 피는 꽃은 향기로 가득한
바다를 이루고, 팔월의 파도는
물로 산을 만든다.
계사년(2013년) 4월 몽무

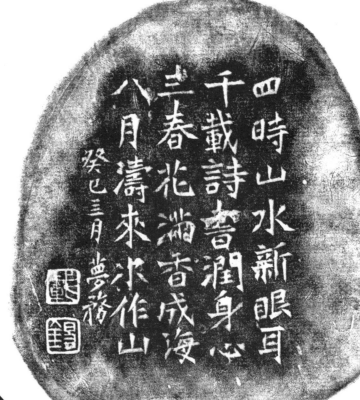

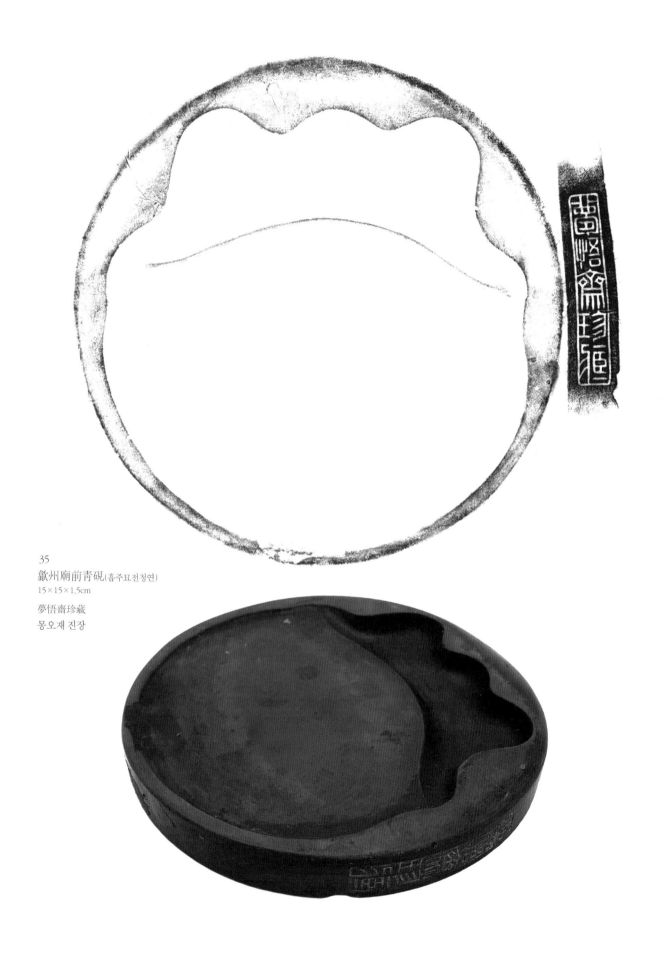

35
歙州廟前青硯(흠주묘전청연)
15×15×1.5cm

夢悟齋珍藏
몽오재 진장

36

歙州眉紋硯(흡주미문연)

20×13.2×1.4cm

畫法有長江萬里, 書勢如孤松一枝.

甲午 夢務

그림 그리는 법은 긴 강이 만리에
뻗친 듯하고, 글씨의 뻗침은
외로운 소나무의 한 가지와 같네.

갑오년(2014) 몽무

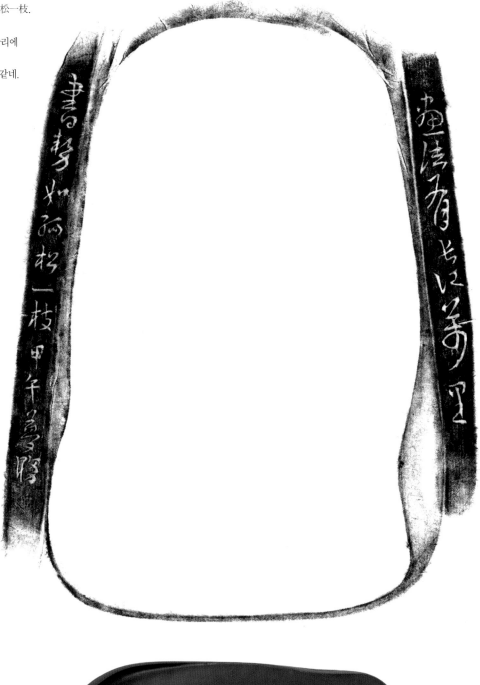

37
歙州龜甲硯(흡주귀갑연)
22.5×13×2.2cm

書中乾坤大 筆下天地寬
甲午 夢務銘

글 가운데 건곤(乾坤)은 크고,
붓 아래 천지는 넓다.
갑오년(2014) 몽무가 명(銘)하다.

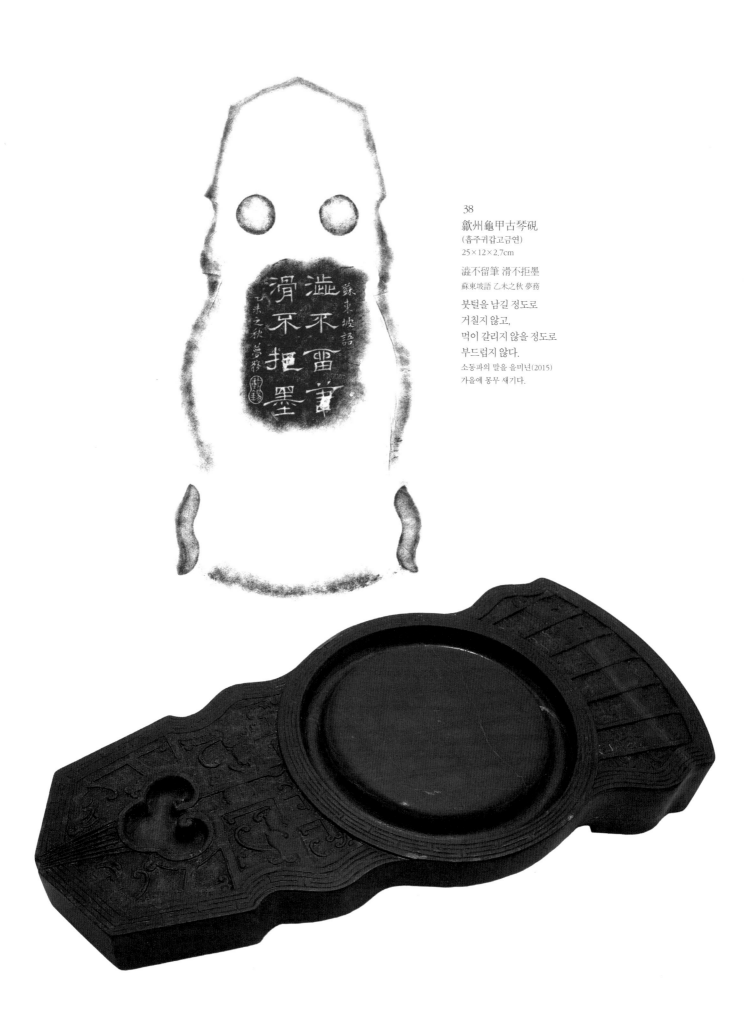

38
歙州龜甲古琴硯
(흡주귀갑고금연)
25×12×2.7cm

澁不留筆 滑不拒墨
蘇東坡語 乙未之秋 夢務

붓털을 남길 정도로
거칠지 않고,
먹이 갈리지 않을 정도로
부드럽지 않다.
소동파의 말을 을미년(2015)
가을에 몽무 새기다.

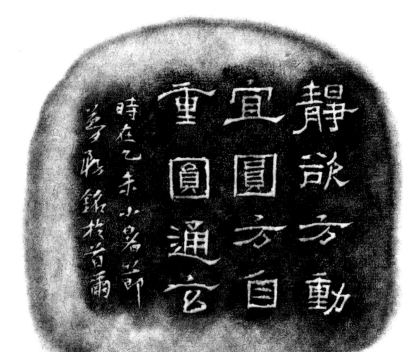

39

歙州細羅洛書硯(흡주세라낙서연)

13.5×14.5×2.8cm

靜欲方, 動宜圓, 方自重, 圓通玄

時在乙未小暑節 夢務銘於首爾

고요함은 반듯하고자 하고
움직임은 둥그스레해야 한다.
반듯함은 스스로 무겁고
둥그스러움은 현묘함과 통한다.

을미년(2015) 소서절(小暑節)에
서울에서 몽무 새기다.

40

歙州眉紋硯 (흡주미문연)

25×15×3.6cm

勿謂堅, 磨則穿. 志於學, 奚不然.
李家煥先生硯銘 乙未五月 夢務刊於不如嘿齋.

단단하다고 말하지 말라! 갈면 뚫리니라.
배움에 뜻을 둠이 어찌 그렇지 않겠는가?
이가환 선생의 연명을 을미년(2015) 5월에
불여묵재에서 몽무 새기다.

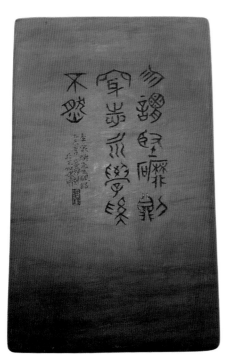

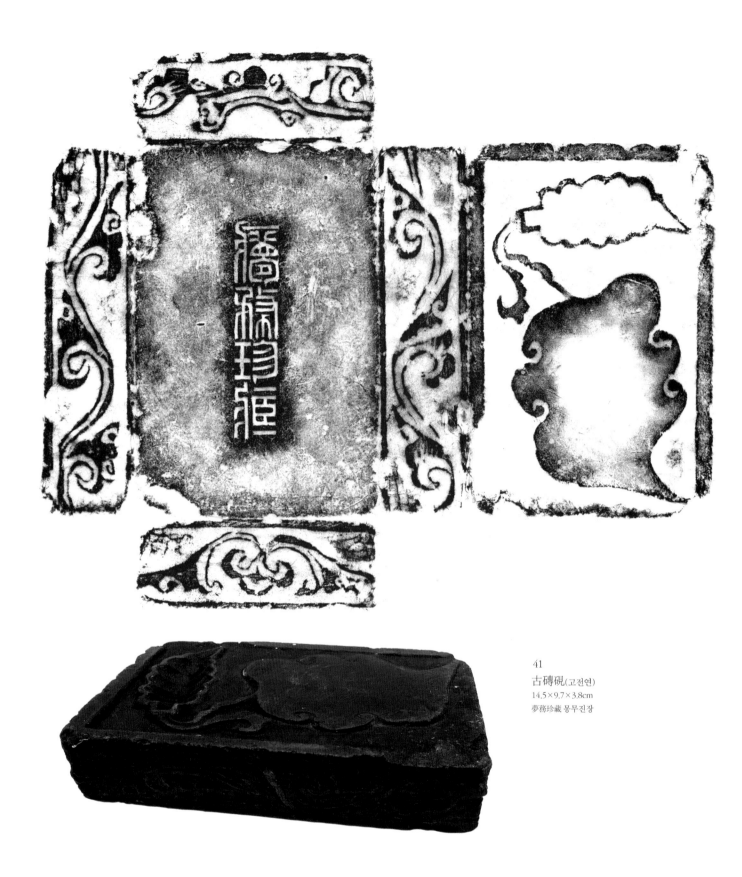

41
古磚硯(고전연)
14.5×9.7×3.8cm
夢務珍藏 몽무진장

42
歙州龜甲硯(흡주귀갑연)
21.5×11.8×2.8cm

惟天所命與古爲徒.
二千八年六月 夢務

하늘이 명한 것이니 옛것을
벗으로 삼는다.
2008년 6월 몽무

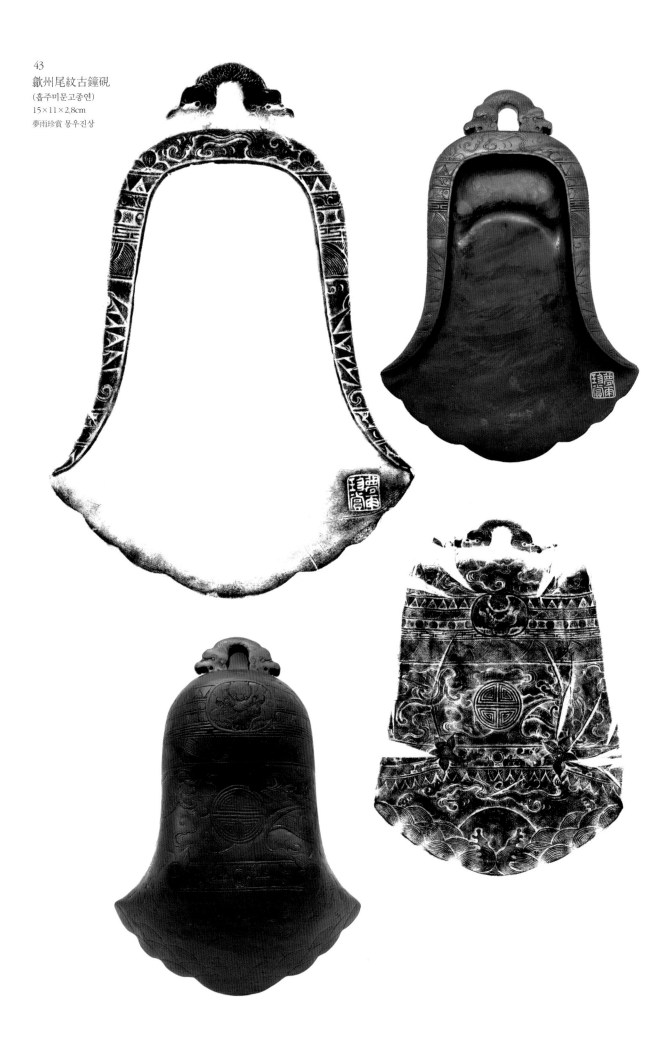

43
歙州尾紋古鐘硯
(흡주미문고종연)
15×11×2.8cm
夢雨珍賞 몽우진상

44
歙州龜甲硯(흡주귀갑연)
19.8×12.7×3.4cm
관수재 진상

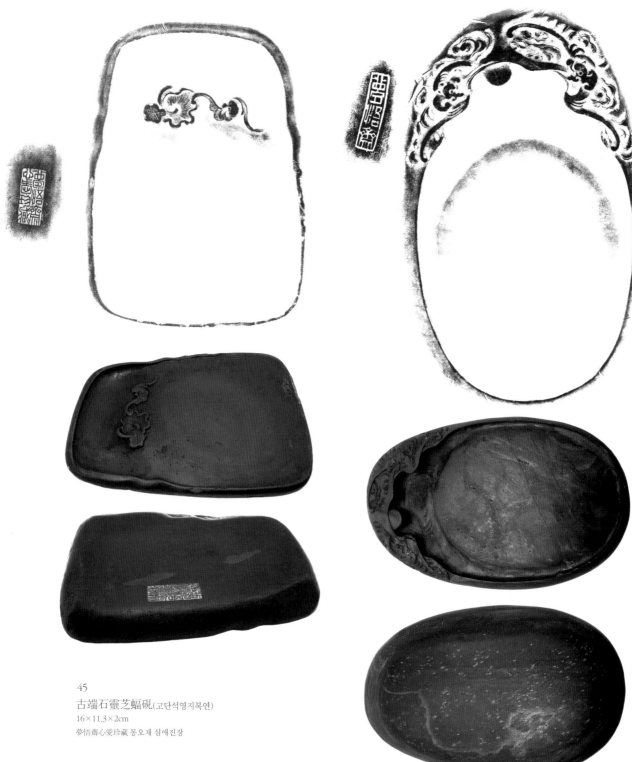

45
古端石靈芝蝠硯(고단석영지복연)
16×11.3×2cm
夢悟齋心愛珍藏 몽오재 심애진장

46
歙州金星金暈雙蝠硯(흡주금성금훈쌍복연)
20.5×12.5×3cm
몽오재 소장

47
藍浦烏石硯(남포오석연)
16.5×10×2.2cm

靜者心自如
二千十五年 夢務刊

고요한 자는 마음이 자유자재하다.
2015년 몽무 새김.

48
古硯(고연)
15.5×10.5×3cm

夢務珍藏 몽무진장

49
古端溪雙魚硯(고단계쌍어연)
19×12.2×3.5cm

夢務所藏 몽무 소장

50

歙州白眉龜甲硯(흡주백미귀갑연)

19.3×11.2×2.1cm

墨之濺筆也以靈, 筆之運墨也以神.

石濤先生畫論也. 二千十一年 夢務

먹이 붓을 적시는 것은 영험함으로 하고,
붓이 먹을 움직이는 것은 신묘함으로 한다.
석도 선생 화론을 2011년 몽무 새기다.

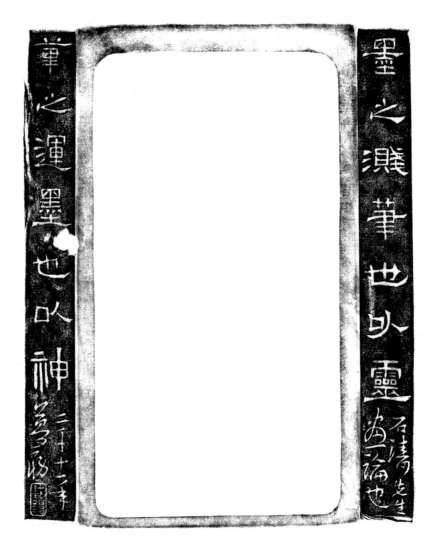

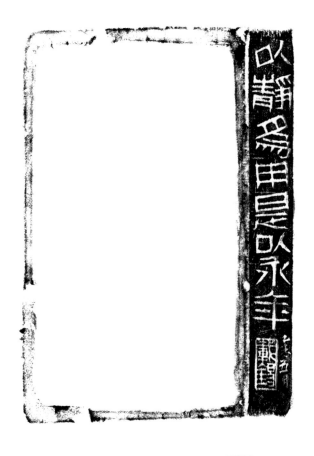

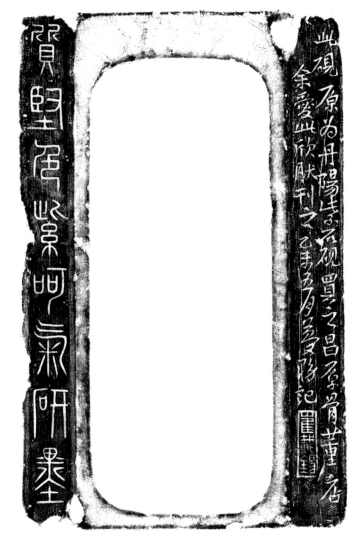

51

古澄泥硯(고징니연)

15×8.7×1.8cm

以靜爲用是以永年

乙未五月 載錫

고요함으로 쓰임을 삼아 수명을
영원히 할 수 있는 것이다.

을미년(2015) 재석

52

丹陽紫石硯(단양자석연)

20.5×9×2.2cm

質堅色紫, 呵氣硏墨

此硯原爲丹陽紫石硯, 買之昌原骨董店, 余愛此欣服刊之.

乙未五月 夢務記.

재질이 견고하고 자주빛깔이며, 마묵(磨墨)이 좋다.
이 벼루는 원래 단양자석연이다. 창원의 골동품 가게에서
구매했는데 마음에 들어 새기게 되었다.

을미(2015년) 5월 몽무

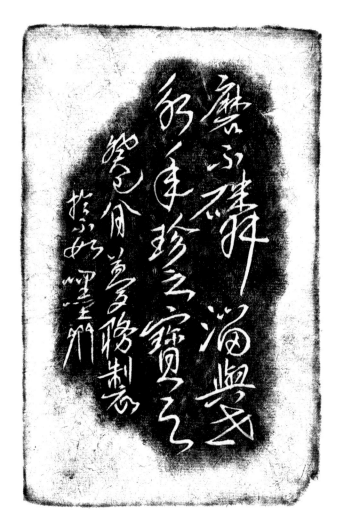

53
端溪硯(단계연)
17.5×11.2×1.5cm

磨不磷溜與世, 永年珍之寶之.
癸巳八月 夢務製於不如嘿齋
갈아도 닳지 않고 세상과 더불어
흐르며, 영원히 보배로워라.
계사년(2013) 8월 불여묵재에서 몽무

54
古硯(고연)
14.3×8.7×1cm

硯田存道
夢務崔載錫藏

벼루는 도(道)를 담고 있다.
몽무 최재석 소장

55
古硯(고연)
13.5×7.5×2.3cm

夢務珍藏
몽무진장

56
無名硯(무명연)
13.5×7.5×2.3cm

醉墨硯田(취묵연전)
乙未年 夢務

먹과 벼루에 취하다.

57
無名硯(무명연)
13.5×7.5×2.3cm

靜者安
乙未三月 夢務題於不如嘿齋燈下.

고요한 자가 편안하다.
을미년(2015) 3월,
불여묵재 등불 아래에서 몽무

58
無名硯(무명연)
13.2×7.1×1.7cm

品華筆畊
二千十三年 夢務

꽃을 감상하고 붓을 경작한다.
2013년 몽무

59
藍浦烏石硯(남포오석연)
23.5×14.8×3cm

質而堅靜而玄, 惟其然故永年.
趙孟頫硯銘也. 壬辰仲夏, 夢務刊石.

바탕이 견실하고 고요함이 깊어야
한다. 오직 그렇게 함으로써
영원 할 수 있는 것이다.
조맹부 연명이다. 임진년(2012)
중하(仲夏)에 몽무 새기다.

60
藍浦烏石硯(남포오석연)
26.5×18×3.2cm

潤筆增彩, 發墨生輝.
夢務珍藏

윤택한 붓은 빛깔을 더하고,
피어오르는 먹은 빛이 난다.
몽무진장